世界
十大
博物馆
艺术课

THE LOUVRE

卢浮宫

不朽之旅

陈悦　李非霏 著

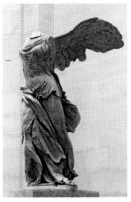

汉逸轩　供图

ART
CLASSES
IN THE
WORLD'S
TOP 10
MUSEUMS

北京时代华文书局

图书在版编目（CIP）数据

卢浮宫：不朽之旅 / 陈悦，李非霏著． ﹣﹣ 北京 ：北京时代华文书局，2022.6
ISBN 978-7-5699-4616-1

Ⅰ．①卢… Ⅱ．①陈… ②李… Ⅲ．①艺术－鉴赏－世界 Ⅳ．① J051

中国版本图书馆 CIP 数据核字（2022）第 069278 号

拼音书名 | Lufugong: Buxiu zhi Lü

出 版 人 | 陈　涛
策划编辑 | 么志龙　周海燕
责任编辑 | 周海燕
执行编辑 | 胡元曜
责任校对 | 李一之
封面设计 | 程　慧
版式设计 | 冷暖儿　赵芝英
责任印制 | 刘　银　訾　敬

出版发行 | 北京时代华文书局 http://www.bjsdsj.com.cn
　　　　　北京市东城区安定门外大街 138 号皇城国际大厦 A 座 8 层
　　　　　邮编：100011　电话：010-64263661　64261528
印　　刷 | 北京盛通印刷股份有限公司　010-52249888
　　　　　（如发现印装质量问题，请与印刷厂联系调换）
开　　本 | 710 mm×1000 mm　1/16　印　张 | 13.5　字　　数 | 232 千字
版　　次 | 2023 年 7 月第 1 版　印　　次 | 2023 年 7 月第 1 次印刷
成品尺寸 | 170 mm×230 mm
定　　价 | 88.00 元

前 言

20 年前，我第一次慕名走进卢浮宫博物馆，在满墙的大师名作面前，一脸茫然。"这，画的是什么？""西方人为何如此开放，竟然画这么多裸体画？""这幅画好在哪里？为什么这么有名？"一连串的问题充盈脑海，我百思不得其解。

后来，我攻读艺术专业，研修西方艺术史，渐渐发现这是一门包罗万象，融会了艺术、宗教、文学、哲学等知识的宝藏学科，它记录、见证了人类灵魂演进的轨迹。经过几年的研读，我已脱胎换骨，从一个"艺盲"蜕变成能在博物馆泡上一整天的艺术忠实爱好者，并且随着对西方艺术的深入研究，我愈发热爱艺术甚至陶醉其中。我曾幻想能够穿越到古希腊的神庙，朝拜手臂完整的维纳斯；更想在文艺复兴的盛世偶遇达·芬奇，听他讲讲蒙娜丽莎为何拥有如此神秘的微笑；也想追随身为宫廷首席画家、外交官的鲁本斯游走于欧洲那些显赫的皇室之间……这些奇妙想法的初衷是为了探寻艺术家创作灵感的源泉，了解他们创作时的激情抑或无奈、困顿，感受那些作品带给某个时代的震撼，从而还原一段段从艺术品视角展开的真实的文化历史。同时我愈发有种愿望，想把这些知识和爱好艺术的朋友们分享。于是在经历过严格的培训和法国国家讲解员资格考试后，我有幸成了一名卢浮宫博物馆讲解员，每天与我的听众一起感受艺术带给我们的视觉享受和心灵共鸣。

当我讲解结束，有听众提出"您讲解的内容是否有专门的书籍介绍"这样的问题时，我就冒出来一个要把自己的所学所思以文字的形式整理出来的想法。于是2020年我完成了这本小书，希望带领读者跟随我"去往"卢浮宫，经历一场走进卢浮宫博物馆的艺术之旅，感受艺术家通过作品传达的对世界的理解和思考、对已有艺术风格的超越和对人们思想的指引。他们同文学家、音乐家、哲学家一样，是带领人们走向灵魂、生命深处的观察者和引路者。这就是艺术家

的价值，也是他们被世人尊重的原因。

作为巴黎最古老、最大的博物馆，卢浮宫是巴黎诸多博物馆中当之无愧的无冕之王。从中世纪修建的防御性城堡，到古典主义风格的法国皇宫，再到面向全世界艺术爱好者开放的博物馆，卢浮宫伴随着身旁静静流淌的塞纳河，悠然度过了8个多世纪，而其作为博物馆的历史也已有200多个年头。1793年8月10日法国大革命期间，共和政府决定将收归国有的王室收藏集中陈列于卢浮宫向公众开放，并将其改名为"中央艺术博物馆"。拿破仑在征服欧洲的过程中，也将从欧洲各国寻获的艺术品源源不断地运往法国，送至卢浮宫（当时已改名为"拿破仑博物馆"）展出。

此后的100多年间，卢浮宫的收藏范围不断扩大，加入了东方（远东）、亚述、古埃及等地区的藏品。如今卢浮宫的埃及艺术馆、西方艺术馆、伊斯兰艺术馆、希腊艺术馆、伊特鲁里亚艺术馆和罗马艺术馆等收藏的作品，时间跨度从约公元前3000年至21世纪，个中绵延的历史与精彩纷呈的艺术故事怕是几个十天十夜也讲不完。

20世纪末美籍华人设计师贝聿铭先生设计的玻璃金字塔新入口，成为卢浮宫博物馆最具标志性的建筑与艺术品。它巧妙的透明玻璃设计，给予地下博物馆以空间及自然光线，使之如同一颗巨大的钻石，让本就典雅的卢浮宫显得更加熠熠生辉，成为一座具有现代特色的博物馆。

如今的卢浮宫是巴黎的文化标志和文化中心，在这里我们与众多艺术大师的杰作相遇，如达·芬奇的《蒙娜丽莎的微笑》《岩间圣母》，委罗内塞的《加纳的婚礼》，大卫的《拿破仑一世加冕大典》以及德拉克洛瓦的《自由引导人民》等。关于卢浮宫的镇馆之宝，有各种不同版本的说法，也有人将所谓"卢浮宫三宝"（即《米洛斯的维纳斯》《萨莫色雷斯的胜利女神》《蒙娜丽莎的微笑》）拎出来作为卢浮宫的代表。笔者不否认这三件艺术珍品的特别，但仍希望您在参观的时候，先不要心急地奔向这少数几件旷世之作。卢浮宫内件件藏品都是宝，

请放慢您的脚步，沉淀下来，去感受卢浮宫博物馆最深远的魅力。

笔者在此精挑细选了卢浮宫内50件极具代表性的艺术佳作，主题涉及以下六大门类：古希腊与古罗马雕塑、意大利文艺复兴绘画和雕塑、法国绘画、欧洲北方绘画、古埃及文明和古代近东文明。尤其是卢浮宫的绘画艺术馆，它几乎囊括了整个西方世界首屈一指的珍贵作品，足以令世界上其他任何一座艺术博物馆惊叹。

馆内诸多精美的法国王室收藏品实际是从16世纪的瓦卢瓦王朝时代开启的，尤其是国王弗朗索瓦一世即位之后，要知道此前的法国宫廷鲜有令人惊叹的油画或雕塑作品。弗朗索瓦一世曾在征战意大利时，深深折服于风靡一时的意大利文艺复兴艺术。这场起源于佛罗伦萨、从14世纪一直持续到16世纪的伟大文化变革，重新唤起了人们对古典文化的热爱。乔托、波提切利等人文主义画家开始对人体与自然产生浓厚的兴趣，在艺术创作中逐渐摆脱僵化的中世纪风格，作品变得更为生动、写实，其中最具代表性的便是家喻户晓的三位巨匠——达·芬奇、米开朗琪罗和拉斐尔。战后，弗朗索瓦一世不仅将大量的艺术战利品带回法国，更竭力邀请暮年的达·芬奇前往法国生活，甚至为其修建文艺复兴宫殿。达·芬奇前往法国之时，将他未完成的作品随身携带，其中便包含本书中提到的《蒙娜丽莎的微笑》和《岩间圣母》。

除意大利文艺复兴艺术之外，弗朗索瓦一世同样醉心于精致写实的北欧艺术，他曾花重金购置活跃于德国、荷兰、比利时等低地国家的"北方画派"的艺术作品，其中较具代表性的，有被称作"西方自画像鼻祖"的德国画家阿尔布雷特·丢勒于1493年创作的《拿着蓟的艺术家肖像》，荷兰现实主义画家弗兰斯·哈尔斯的《吉卜赛女郎》，以及来自尼德兰地区的"油画之父"杨·凡·爱克的杰作《圣母子与洛林大臣》。那时的尼德兰地区是个广义上的地理概念，涵盖了现在比利时、荷兰、卢森堡及法国东北部的大片区域，视角独特、带有漫画式想象力的耶罗尼米斯·博斯以及独爱朴实乡土艺术、以描绘风景与农民生活的画作闻名的彼得·勃鲁盖尔均诞生于此地。

弗朗索瓦一世使艺术在法国逐渐为人所重视，艺术家的地位也随之提高，法国艺术也在此时达到了新的鼎盛阶段，可以说法国之所以能够在近代成为世界艺术之都，他实在功不可没。文艺复兴达到全盛之时，古典艺术对人体的写实描绘和透视法的运用也达到巅峰，画家开始尝试在作品中刻意拉长人物的身体比例，凸显非理性的情感和艺术空间，从而产生了"矫饰主义"。在这种趋势下，16世纪的法国诞生了第一代枫丹白露画派以及亨利四世时期的第二代枫丹白露画派，以大胆新奇闻名的《加布里埃尔·德斯特蕾与她的一位姐妹》便是这一时期绝佳的代表作。

从弗朗索瓦一世开始，法国历代君主都通过定制和购买艺术作品来彰显其政治实力，这种情况在波旁王朝的路易十四时期达到顶峰。在这位拥有"太阳王"称号的国王统治时期，王权达到巅峰，法国艺术也得到空前的发展。他的收藏数量庞大且种类繁多，以油画、素描、工艺品和古代文物为主，构成了今天卢浮宫博物馆藏品的核心部分。路易十四有着独特的艺术眼光，其艺术品位如实展现在他的藏品中，深刻影响着卢浮宫的建筑风格和艺术发展。他雄心勃勃地制定了艺术家委托政策，既委托当时的艺术家根据他的要求进行创作，也会直接购买文艺复兴时期以及17世纪画家的作品。他购买的藏品反映了那个时期的艺术风格取向，也见证了以彼得·保罗·鲁本斯为代表的"巴洛克艺术"和以尼古拉斯·普桑为代表的"古典主义"两个艺术流派关于构图与色彩的著名论战。鲁本斯受法国王后玛丽·德·美第奇的委托所创作的《1600年11月3日女王登陆马赛港》，用奔放的笔触、绚烂的色调表现了一件原本极为平凡无奇的历史事件，而普桑则用他色调朴素、构图平衡的《阿卡狄亚的牧人》向人们传达其对古希腊、古罗马等古典文化的崇拜。

不仅如此，卢浮宫的众多藏品也记录了当时人们对威尼斯画派天才艺术家的强烈兴趣。15世纪末，海上城市威尼斯以其雄厚的经济实力和绝佳的海岸风光孕育出了以色彩视觉为效果、以自然风景和世俗题材为主题的威尼斯画派，从乔尔乔涅、提香到委罗内塞，艺术大师借鉴从尼德兰传来的油画技法，兼收并蓄佛罗伦萨画派精确的"透视法"，在色彩上大胆创新，画作因此更显生动明快。

1789年7月14日，随着巴士底狱的坍塌，统治法国多个世纪的波旁王朝的专制统治土崩瓦解。腐朽的宗教特权与奢靡的贵族阶级不断受到民主思想的冲击，旧制度与新思想的斗争一直持续到1830年"七月王朝"建立才彻底结束。而正是这样一段动荡的时代，孕育出了像德拉克洛瓦和籍里柯这样的青年才俊，他们摒弃古典艺术的理性严谨与完美和谐，转而贯彻"色彩胜于线条"的原则，以浪漫主义的情怀进行艺术创作，将人物丰富的内心世界展现得淋漓尽致。

蒋勋曾经说，"美"是奢侈的，因为需要时间累积，需要从贪婪地狼吞虎咽慢慢地转变为看一件作品，感受一件作品，心中只被这一件作品填满，有共鸣，有满足，有喜悦。如果我的介绍能够在您的心中增添几分美的满足与共鸣，我的愿望就达到了。

最后，感谢我的前辈、卢浮宫博物馆资深讲师李桦老师在本书编撰过程中提出的宝贵意见！感谢策划人么志龙老师给予的信任和支持！

目　录

卢浮宫

THE LOUVRE

ART
CLASSES
IN THE
WORLD'S
TOP 10
MUSEUMS

3

世界
十大
博物馆
艺术课

ART
CLASSES
IN THE
WORLD'S
TOP 10
MUSEUMS

13

卢浮宫　THE LOUVRE

《束发带的青年》

历史悠久的希腊被称作西方文明的摇篮，自公元前3200年青铜器时代开始，这里就孕育了著名的爱琴文明。在经过了一段黑暗时期后，希腊走进了"古风时代"（前8世纪—前6世纪），也就是《荷马史诗》诞生的年代。公元前5世纪，希腊城邦联军成功抵抗波斯入侵，标志着希腊进入黄金时代，即"古典时代"（前5世纪—前4世纪）。公元前330年，亚历山大领导希腊人民最终消灭了波斯帝国，并将希腊文化传播到埃及、中东和中亚，史称"希腊化时代"（前4世纪—前1世纪）。

这件残缺的大理石雕塑（卢浮宫官网所给名称为 statue，为更好理解作品，本文采用了原件名称），是罗马人以"古典时代"著名雕刻家波利克里托斯的青铜雕塑《束发带的青年》为原型制作的，是1世纪至2世纪时一批复制品中的一件。青铜原作已不可考，极有可能是在战争中被融化做成了武器。这件大理石复制品因历经战乱和自然灾害变得残缺不全，根据分藏在世界各大博物馆的同批复制品，专家推测出雕塑完整时的形象应是一个抬起双手的年轻的裸体运动员，额头上系着比赛胜利者才能佩戴的发带。

美就是和谐与比例

史料记载，波利克里托斯塑造过大量的裸体运动员青铜雕塑，《束发带的青年》和《持矛者》都是他的代表作。他对希腊雕塑的最大贡献体现在他所撰写的 Canon（《法则》）一书中，该书阐述了数理基础上人体比例的和谐之美，即完美的人体比例应该以头高为基准，身高是头高的7倍；躯干和腿等长，是头的3倍。手指、手掌、手臂以及人体其他部位也都有详细的比例关系。

《束发带的青年》

Jeune avec une Ceinture de Cheveux Attachée

原件作者 / 波利克里托斯　　尺寸 / 170 cm×65 cm×51 cm　　分类 / 大理石复制品雕塑　　年份 / 青铜原件，前 440—前 430；大理石复制品，100—150

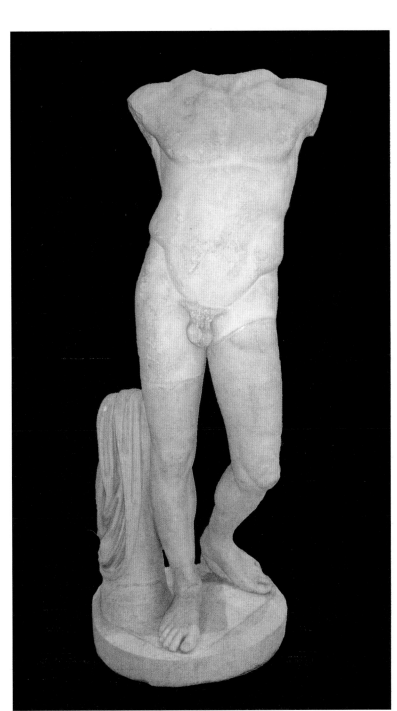

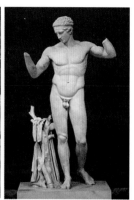

左图：卢浮宫中与《束发带的青年》同厅展出的古希腊雕塑；右图：雅典国家考古博物馆藏《束发带的青年》。

波利克里托斯不仅撰写书籍，还善用理论指导实践。这尊雕塑就是他根据书中的人体美学理论塑造的标准作品。人物躯干和腿等长，凸起的胸腔弧线与腹股沟弧线相对应；肚脐到胸腔上端、肚脐到性器官的距离都等于胸腔宽度；肌肉线条细腻清晰，人物体态精准且成比例。

早在《法则》出现之前，希腊人就在哲学、建筑领域探求"理想美"的特征。他们认为美就是和谐与比例，并根据数学关系阐释美的规律。波利克里托斯的伟大在于他把比例的概念引入雕刻艺术中，从此奠定了古典艺术的基础，成为贯穿整个"古典时代"人体雕刻的准则，并对后来的艺术家产生了巨大影响。达·芬奇就是根据这套理论进行深化研究绘制了素描手稿《维特鲁威人》。

"对立平衡式"的站姿
如何反映心理？

波利克里托斯还从力学的角度出发，进一步解决了人体重心和各种动态之间的

关系。这位青年以右腿支撑身体重心，左腿退后脚尖点地。如果把两个脚尖进行连线，肩部水平线和脚部水平线则朝两个方向延伸，从而形成一种对立。同时，胯部与肩膀又产生了第二个对立。这样作品就呈现出人物两个维度的姿态，富于动感而又保持平衡，完全不同于"古风时代"雕像人物一个维度的拘谨、僵硬状态。这种雕刻手法被称作"对立平衡式"。有了这个"招式"，人物形象就变得更轻松自然，人物冷静、理性、节制的内心世界也就随之呈现。

希腊人为何如此崇尚裸体美？

希腊雕塑在表现神和运动员时，大多采用裸体形式，这和当时战争频繁及体育运动盛行有着直接的关系。早期频繁的城邦之战提倡士兵具有尚武精神，在奥林匹克运动会中，男女竞技也有着赤身裸体的传统。在希腊人心中，"理想的人"既要有善于思考的头脑，同时也要有比例良好、健康矫捷、擅长运动的身体。基于这种思想，裸体艺术自然成了当时的时尚。

希腊哲学家和艺术家还认为："人体是自然世界的一部分，是最具匀称和谐、庄重优美特征的审美对象。""人乃万物之灵长，造化之极点。""健康的身体才能孕育健全的精神。"这种对身体美的崇拜深深植入希腊人的道德观念和审美观念中。

另外，希腊人相信"神人同形、同性"，希腊神话中神的形象就是按照人的样子塑造的，神即是最完美的理想的人。文学家、艺术家随之赋予神最完美的形体、最理性冷静的内心，而接近神的完美体态和性情自然成了人修炼的最高境界。获得冠军的运动员通常会让艺术家按照自己的样子塑个雕像摆在神庙里，以感谢神的馈赠，表达对神的崇拜。

世界
十大博物馆
艺术课

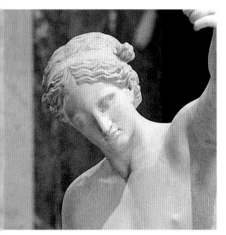

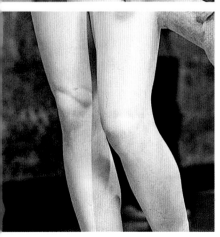

《杀蜥蜴的少年》

公元前4世纪，希腊稳定的政局持续了一段时间后，雅典、斯巴达、底比斯及马其顿为争夺霸权，战争接连不断。几十年无休止的瘟疫、战争让希腊人身心饱受摧残，价值观坍塌改变了希腊人对神的态度。辉煌不复存在，理性完美的神无法解救人们，心灵的创伤需要温情来抚慰。这时希腊雕刻家中出现了一位抒情大师，他就是伯拉克西特列斯。伯拉克西特列斯的作品风格优美细腻，体现了那个时代人与神关系的转变。他雕刻的女神维纳斯拥有女性的性感妩媚，男神阿波罗则年轻柔美，完全不同于古典主义追求的高贵、完美和理性。他是古希腊第一件女性裸体雕塑《克尼多斯的阿芙洛狄忒》的创作者，传说那是他以自己的美少女情人做模特雕刻出来的，当时引得希腊人争相坐船去朝拜。他的代表作还有《赫尔墨斯和小酒神》《杀蜥蜴的少年》。

《杀蜥蜴的少年》描绘了一个淘气少年正在捉弄树上的蜥蜴。他头戴月桂花环，表明其身份——古希腊文艺、医药、光明之神阿波罗。少年随性地倚在树旁漫不经心地看着蜥蜴，右手拿着箭尖（现已遗失）挑逗，左手搭在树上随时要抓起蜥蜴。作品和谐、精准，富于动感。人物面部表情稍虚化，体态婉转，把充满情趣的瞬间定格，体现了雕塑作为艺术表现形式对美的诠释。

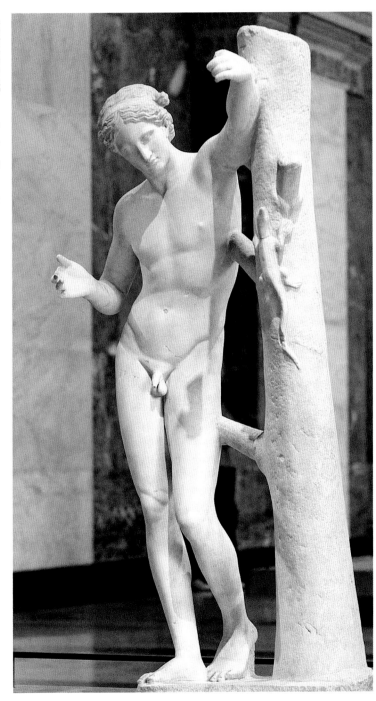

《杀蜥蜴的少年》　Apollon Sauroctone

原件作者／伯拉克西特列斯　尺寸／167 cm×78 cm×85 cm　分类／大理石复制品雕塑　年份／青铜原件，前350—前340；大理石复制品，25—50

阿波罗形象为何变得如此柔和，
伯拉克西特列斯创立"优美的 S 形"

与波利克里托斯塑造的强健阳刚的运动员身材相比，伯拉克西特列斯塑造的《杀蜥蜴的少年》则呈现了近似女性的柔美。艺术家弱化了人物的肌肉线条，肌间轮廓线也不再清晰。这更有利于光线的平滑过渡，从而营造出作品柔和优雅的艺术气息。与此同时，他把"对立平衡式"的雕刻手法完美娴熟地运用，使双足尽量紧靠，加强胯部扭动的幅度，让腰身曲线更显突出，体态更为婉转。由于这种站姿几乎失去重心，于是树干成了保持雕塑稳定性的必要支撑，同时也参与了构建场景的叙事情节。

为了增强作品的艺术表现力、均衡视觉感受效果，伯拉克西特列斯还使用了很多对比手法。在线条上，人物的S曲线和笔直的树干相对应；在技法上，模糊处理的五官和精致雕琢的发丝构成对比；在质感上，细腻有弹性的肌肤和粗糙的树干又形成鲜明的反差。因其主题大胆突破、技法不断创新，伯拉克西特列斯被后人称为承接古典时代和启发希腊化时代不可替代的关键人物，被公元前1世纪古罗马著名学者、政治家马尔库斯·铁伦提乌斯·瓦罗评价为"才华横溢、极具修养、众人皆知的伟大雕刻家"。

为什么威猛神武的阿波罗
要捉弄一只小蜥蜴？

长久以来，这个题材让史学家很困惑：为什么威猛神武的阿波罗要捉弄一只小蜥蜴？之后罗马人又特别钟爱这个题材。罗马人曾在100年左右按比例雕刻了许多大小不等的大理石雕塑复制品，卢浮宫收藏的这尊被认为是最忠实于原作、保存最完整的一件。

经专家研究判断，这件作品本身带有宗教含义。阿波罗是光明和正义的化身，必将轻而易举地征服一切黑暗与邪恶。这里借和平的方式再现希腊神话中阿波罗和巨蟒搏斗胜利后把光明带给德尔菲城的故事。另一种解释是为了表现阿波罗作为驱除瘟疫之神的神性。古罗马早期由于常常发生天灾和瘟疫，人们期望得到神的庇护，由此衍生出许多同类题材作品，如阿波罗杀螳螂、阿波罗除老鼠……

总之，这件作品之所以会成为传世之作，是因为伯拉克西特列斯在传承古典主义的基础上，在题材和技法上做了大胆创新。这种风格的改变体现了那个时代希腊人对神态度的转变，神不再高高在上、完美无瑕，他们有情绪、欲望，肌肉温柔得像融化了的玻璃。在雕塑作品中，均衡、和谐、理想化的造型渐渐被人们淡忘，融入创造者感情色彩和个性风格的作品逐渐成为主流。

《萨莫色雷斯的胜利女神》

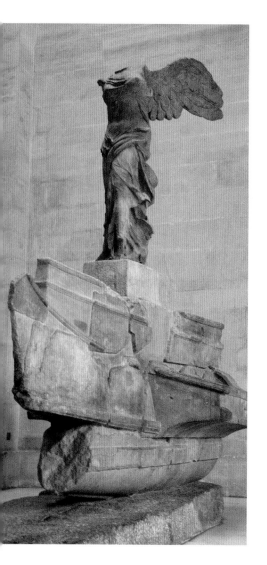

《萨莫色雷斯的胜利女神》创作于公元前2世纪，为纪念希腊一场海战的胜利而雕刻。在古希腊艺术中，胜利通常被拟人化，它被描绘成一个长着翅膀的女神从天而降，向胜利者传递喜讯并向他致敬。无与伦比的精湛雕工和天才独创性的技法使这件作品成为希腊化时代最著名的雕塑之一。法国雕塑大师罗丹赞叹说："这简直是真的肌肉，抚摸她可以感受到体温！"

1863年，法国考古学者、外交官查尔斯在希腊萨莫色雷斯岛的神庙废墟上发掘了这件作品，出土时它已经碎成100多块残片，由于大理石产地和颜色不同，当时只有神像的部分碎片被运回法国。大约15年后，史学家、考古学家才认定其他石块也同属这件作品。他们通过填充拼接的方法，最终于1884年把这件作品修复成功。1934年它被安置在卢浮宫最壮观的达鲁楼梯尽头，受万人景仰。

因此，这件雕塑不像其他作品一样是古罗马时代的复制品，而是一件世界上现存为数不多的古希腊雕塑原件。作品整体高5.11米，分为女神神像、战舰和基座三部分，战舰和女神神像是同一时期由同一位艺术家所作，遗憾的是作者身份至今不详。

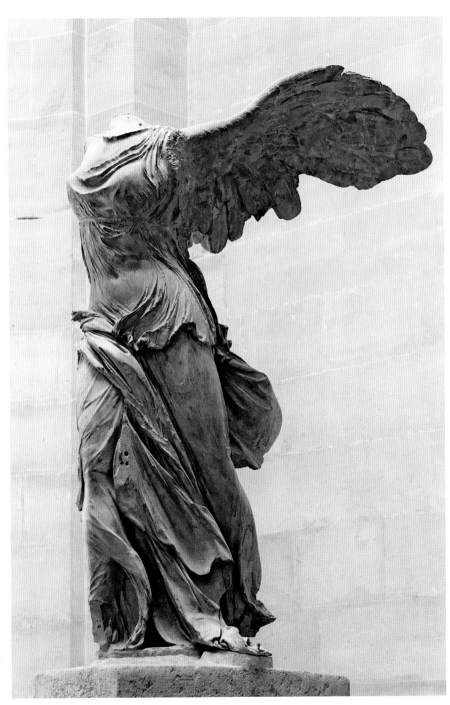

《萨莫色雷斯的胜利女神》

Victoire de Samothrace

作者／未知

尺寸／高 511 cm（神像 275 cm、战舰 200 cm、基座 36 cm）

分类／大理石雕塑

年份／前 200—前 175

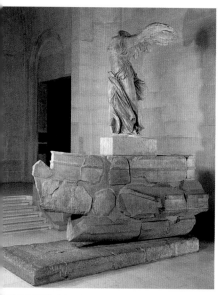

由于两次考古发掘均没有发现头部和手臂，所以19世纪艺术家修复时就保留了这种残缺状态。1950年，考古学家发现了她的一只手掌，由于无法连接，现陈列在雕塑旁边的展示柜中。

怎样营造战舰在海洋中行驶的意境？

这件作品最大的特点是对风浪的刻画，怎样描述环境、渲染气氛对于雕塑创作是一大难题。这件作品的绝妙之处就在于艺术家通过刻画女神衣裙褶皱的质感和层次，再现了风吹衣落、水过湿身的一瞬间。

通常大家会误认为女神身后飘扬的是她的衣裙，但实际上女神是身着轻薄长衫，在腰间系了一件外衫。强劲的海风吹开了绑结，外衫正在滑落，一半落在两腿之间，另一半在风中展开。女神的右腿上布料重叠，形成一种厚重感，相反左腿和腰间轻薄的衣衫被浪花打湿贴在身上，腰间衣服透明的效果有如身躯裸露。衣料的雕工无与伦比，令人叹为观止。

"穿戴"沉重翅膀的身体，
是怎么保持平衡的？

这件作品由29块石材组成，躯干部分只有两块，分别是头部到胸膛，胸膛到脚部。翅膀和手臂分别由4块石材雕刻而成，并通过榫卯结构进行组装。

首先，两只硕大的翅膀在没有使用外在支撑物的情况下，通过悬臂原理安装在胜利女神的躯干部分，这在2200年前堪称一大创举。雕刻家先分别在两只翅膀的前端做了方形石榫插进身体连接处的卯槽，再通过类似螺钉的金属杆在女神后背进行加固。安装时女神身体稍微向前倾斜，这样上扬的翅膀对身体产生的压力就向下传递转移到了下肢和底座，从而解决了平衡问题。

其次，雕刻战舰部分也是一大挑战。舰尖悬空上翘，两侧突出，舰身前窄后宽，它需要承受来自神像接近3吨的重力。天才雕刻家使用底部龙骨纵向排列和上层主船体横向加固，分三层叠加排列的方法解决了承受重力的问题。

再次，神像站立的位置也对船舰起到了平衡作用。艺术家使用嵌入式方法，在最佳受力点安置神像，从而避免因位置不当而引起船头或船尾上翘。

因此无论是从制作方法还是从艺术效果的表达来看，船舰和女神都不可分割。它再现了女神带着胜利者的力量、信心和勇气，站在船头乘风破浪，鼓舞着希腊人民走向胜利的壮观景象。

1971年，设计师卡罗琳·戴维森以胜利女神永恒的翅膀为灵感，将其抽象化后创作出如今大家都认识的"对号"商标，就这样，一个著名的体育品牌"耐克"诞生了。

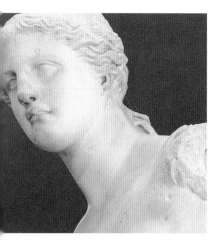

《米洛斯的维纳斯》

这件作品是世界上现存稀有的古希腊大理石雕塑原件，不仅相对完整且未经后人过多修复，有着"卢浮宫镇馆之宝"的美誉。

1820年，一个希腊农民意外地在爱琴海米洛斯岛上的一个山洞里发现了一尊古代雕塑。在运输的中转站，一名博学的法国海军学员慧眼识珠，认定这是一件举世无双的无价之宝，于是迅速通过外交渠道将消息禀报上级。法国侯爵兼驻奥斯曼帝国领事最终在伊斯坦布尔将其购买，并于1821年作为礼物赠给法国国王路易十八。国王随后把它赠予卢浮宫，后成为博物馆的永久收藏。

如同其他希腊雕塑，在大型石材匮乏的情况下，雕塑通常由大理石块分段雕刻，再通过榫卯结构进行组装而成。雕塑背后腰臀之间的横切线就是两块大理石的接缝处。为了避免它在1871年巴黎公社运动中遭到破坏，卢浮宫馆长曾经下令将其上下拆分后转移到安全地带。两次世界大战中，它都被运往别处以躲避劫难。它唯一的一次出国是在1964年远赴日本展出。长时间的海船颠簸造成雕像接缝处的一个螺榫开裂，卢浮宫马上派专家紧急修补，此后这尊维纳斯再也没有离开过卢浮宫。

《米洛斯的维纳斯》　Vénus de Milo

作者／未知　　尺寸／高 204 cm　　分类／帕洛斯大理石雕塑　　年份／前 150—前 125

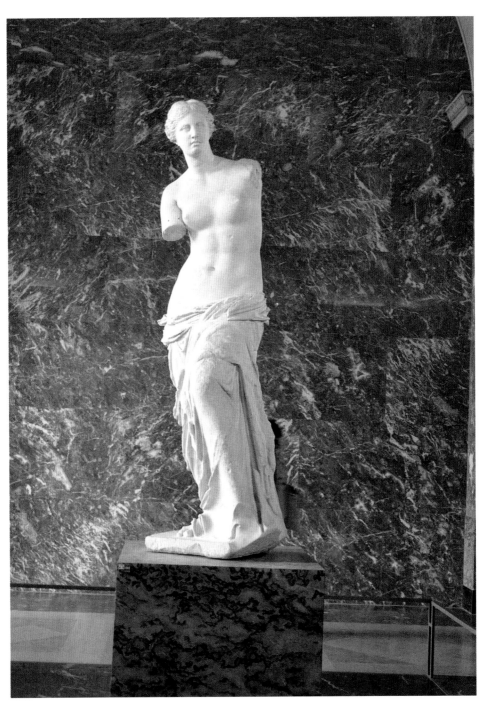

没有象征物，没有文献记载，
怎样判断女神的身份和年代？

阿芙洛狄忒，又称维纳斯，是古希腊罗马神话中美与爱的象征，也是生育之神。她通常会以手持金苹果、王冠或镜子的形象出现。由于这件作品不完整，且缺失明显象征物，女神身份曾经疑团重重。最后专家凭借她半裸的身躯、丰腴的体态、高雅的神韵判断出她美神的身份。作品因在米洛斯岛出土，而被命名为"米洛斯的维纳斯"。

希腊雕塑通常附有彩绘和装饰。仔细观察这件作品，维纳斯手臂有孔洞，耳垂不完整，发丝上有环状痕迹，这都证明她曾佩戴臂环、耳环和金属发带。在2100多年前的古希腊神庙中，这位珠光宝气、身披彩裙的女神，曾优雅脱俗地接受善男信女的祈福和膜拜。

关于这件作品创作年代的界定也曾引起不同争论。维纳斯五官分布均匀，眼神中含有世上最美女神的高傲、淡定，面部表情中性平和。这是公元前5世纪人们追求的理想化、完美化的雕刻手法塑造出来的。但雕琢精细的发丝及优美的S形站姿，又反映出公元前4世纪古希腊雕像的特征。

她的上半身被明显缩短，和下半身构成黄金分割比例，总体呈现"九头身"身材。但颈纹、右侧副乳和松软的肚腩这些女性身材不完美的细节却又清晰可见。裙子在胯部缠绕，为了阻止滑落，维纳斯匆匆抬起左腿。衣服的褶皱自然起伏，像一条攀缘而上的曲线连接脚踝和腰间。她左肩向前，头部微倾，上半身出现另一个旋转，整件作品因而呈微微的螺旋形。这些是公元前3世纪至公元前1世纪才出现的表现手法。

由于它涵盖了希腊古典艺术各阶段的发展特点,遂也成为日后人们研究希腊艺术的活化石。遗憾的是,作者的身份至今是个谜。

维纳斯完整时的手臂应该是什么样?

从15世纪开始,欧洲兴起收藏古代雕塑的热潮,为了追求装饰性,残缺的雕塑基本都被修补完整,这一习惯一直延续到19世纪。而保持这尊维纳斯的现状,不修复手臂,则堪称文物修复史上的一大转折。

从维纳斯重见天日起,人们就渴望揭开她的手臂之谜。根据肩膀状态,专家可以肯定的是,维纳斯右臂向下,左臂上抬并且幅度较大。那么,她手里拿的身份象征物是金苹果还是镜子?她是正在镜中欣赏自己,还是依偎在情人战神阿瑞斯的身旁呢?人们发挥想象力并尝试添加手臂,但无论什么姿势都不能令人满意,如同画蛇添足。断臂继续给人们留下想象和创造空间。芳臂断残,也使雕塑整体更简洁单纯,裸露的部分更突出醒目,视觉美感更强烈动人。假如这尊雕像是完整的,也许不会成为世人关注的焦点,大概正是残缺成就了它的美。

近代德国艺术史家约翰·约阿希姆·文克尔曼曾说过:"希腊杰作主要的特征是一种高贵的单纯和一种静穆的伟大,既在姿态上,也在表情里。""高贵的单纯""静穆的伟大",这些词语用在《米洛斯的维纳斯》上,可谓恰如其分。

世界十大博物馆艺术课

《圣方济各接受圣痕》

这组作品可能是来自比萨圣方济各教堂的祭坛画，由意大利绘画大师乔托于14世纪绘制而成。画中描绘了圣方济各生平的四个事迹，与乔托在阿西西的圣方济各教堂内创作的壁画极为相似。乔托是中世纪末期第一位在艺术中引入"人文主义"（把人看作世界的中心，让人成为自己命运的主人）的画家，被誉为"欧洲绘画之父"。他在佛罗伦萨、阿西西以及帕多瓦等地创作的教堂壁画被认为是天主教艺术的巅峰之作。

在这组木板画的主要部分，乔托展示了圣方济各一生中发生的最重要的事件，即被称为"神圣遭遇"的领受圣痕。1224年，在圣方济各去世前两年，他打算前往阿尔维那山过避世隐修的生活。正当他祈祷之时，受难的耶稣以六翼天使的形象出现在他面前。画面中，耶稣手部、脚部以及肋骨的五个伤口中射出一道道光线，每一道光线都穿透了圣人的血肉，让圣方济各感受着基督受难时的痛苦。

木板的下端，则呈现了另外三个场景：左边是教皇英诺森三世在睡梦中看到圣方济各正扶着一座即将倒塌的教堂；中间是教皇批准通过了圣方济各会的成立；右侧是圣方济各正向一群欢跃的小鸟传道，流露出仁慈之情，也证明了上帝之语是足以向所有生物传递的。

《圣方济各接受圣痕》 *Saint François d'Assise Recevant les Stigmates*

作者／乔托·迪·邦多纳　　尺寸／313 cm×163 cm　　分类／木板蛋彩画　　年份／1300—1325

竟向耶稣领受圣伤，
圣方济各究竟是何方神圣？

1182年，圣方济各出生于意大利中部阿西西的一个富有家庭，父亲是一名布料商人。含着金汤匙出生的圣方济各年少时挥霍无度，过着花花公子般的生活。有一年战事爆发，年方二十的他率兵出征，却被敌人俘虏，当了一年战犯，获释后性情大变。似乎是这个挫折改变了他的人生方向，他决心放弃世俗皈依天主教，经常前往教堂祈祷并热心从事修理损毁的教堂的工作。

有一次，他和朋友出游时碰到一个乞丐，朋友对之视若无睹，圣方济各却把身上所有的东西都给了那乞丐。他回家后，父亲为此大发雷霆，圣方济各不惜与父亲决裂。他脱下所有衣服，赤身离开，决心顺从主的召唤，过信徒般的贫穷生活。他虽身无长物，行乞过活，但内心充实，始终相信耶稣一定不会拒绝为自己的信仰者提供生活所需。

他热爱歌唱，称万物为兄弟姐妹。他常在街头传道，吸引了很多追随者。不久，他创立圣方济各会，协助当时的教宗改善流于世俗的教会，对后世教会影响很大。圣方济各会的修士以苦为乐、以贫为乐，宣讲圣道、传扬福音。圣方济各死后被梵蒂冈教廷赐予"圣人"的称号。在后来的历史中，圣方济各会虽经历了分裂及衰败，但在宗教改革时代仍保持原有魅力，信徒数量不断增加，直至今日仍是天主教的主要派别之一。画家乔托比圣方济各晚出生半个世纪，是他忠实的崇拜者，乔托曾在阿西西的圣方济各教堂为其创作了28幅壁画作品。

人物写实、生动，构图自然、科学，
乔托为文艺复兴打开了大门

显然，乔托对这位圣人是无比赞赏的，所以才会用他诗意的画笔将圣人的生平事迹描绘得如此真切动人。同时，这件祭坛画是具有"革命性"的，画中蕴含了乔托所有孕育着文艺复兴萌芽的崭新的绘画语言。

13世纪的意大利圣像画，大多数仍然受到拜占庭艺术的强烈影响，即人物以正面、直立的庄严姿势呈现，面部无表情；以纯金色的虚构背景表达对天堂的向往。乔托却另辟蹊径，采用了完全异于前人的自由的手法。圣方济各斜着身子，单膝跪地，身处一个历史场景中，整体显得自然生动。背景不全为金色，中间穿插着风景和建筑作为装饰，乔托细致地处理着山上的一草一木，画面中的小教堂尽管并不完全符合透视原则，但可以看出画家对构图的科学思考。圣人表情紧张，眼神饱含情感，画家通过刻画人物面部细节和服装的褶皱及明暗变化，使人物具有雕塑感，同时具有真实感与人情味。

这里的圣方济各不再是一个符号、一个虚构的形象，而是一个真正活着的人，与我们在同一个世界里，遭受痛苦却不断努力。乔托用艺术向我们彰显着人与自然之美，人文主义就是这样慢慢酝酿起来的。如卢浮宫的官方简介里说的那样："在乔托的笔下，一个崭新的世界被坚实地建造起来，带有全新写实美学的人物形象跃然于纸上。"现代美术史家贝朗逊曾这样评价乔托："绘画之有热情的流露、生命的自白与神明的皈依者，自乔托始。"

《圣罗马诺之战：米克来托主帅的反攻

自西罗马帝国灭亡后，欧洲进入黑暗的中世纪，这个时期的意大利就处于城邦割据状态。为了相互制衡，城邦之间战争不断。《圣罗马诺之战》系列画描绘的就是佛罗伦萨共和国与米兰公国支持下的锡耶纳人于1432年在圣罗马诺地区发生的一场战役。从军事角度讲，这场战役并不值得铭记史册，但由于在双方交战史中，经常获胜的锡耶纳人终于败北，佛罗伦萨人首次凯旋，因而别具意义。于是画家乌切罗接受委任创作这组联画，以纪念这场战役的胜利，歌颂佛罗伦萨人的伟大。这组作品由三幅大尺幅画作构成，反映从日出到黄昏再到夜晚，一共持续了八个小时的战役。现如今三幅作品分藏在伦敦英国国家美术馆、佛罗伦萨乌菲齐美术馆和巴黎卢浮宫。

15 世纪的画笔，如何领先摄影连拍技术近 400 年？

这组画记录的是战役中兵分两路的佛罗伦萨军队，一队由尼科洛主帅带领，负责正面对抗锡耶纳军队；另一队由米克来托主帅控制，藏在山后负责实

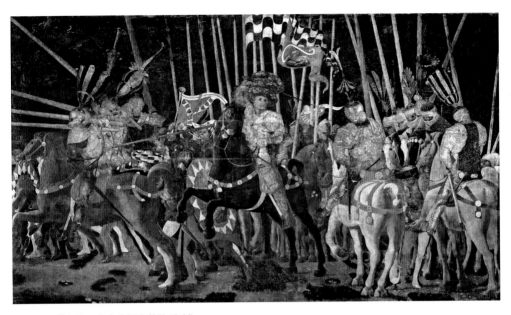

《圣罗马诺之战：米克来托主帅的反攻》

La Bataille de San Romano : la Contre-Attaque de Micheletto da Cotignola

作者 / 保罗·乌切罗 尺寸 /182 cm×317 cm 分类 / 木板蛋彩画 年份 /1450—1475

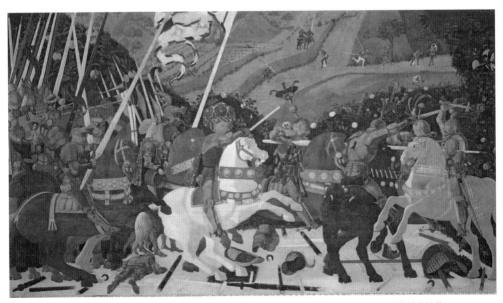

《圣罗马诺之战：尼科洛·达·托伦蒂诺在圣罗马诺之战中》，乌切罗，1450—1475，伦敦英国国家美术馆藏。

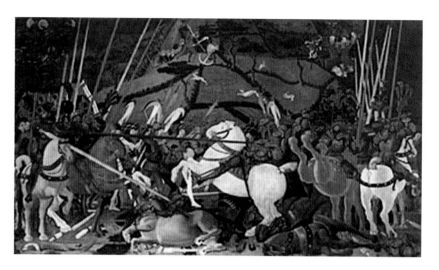

《圣罗马诺之战：契阿尔达被杀下马》，乌切罗，1450—1475，佛罗伦萨乌菲齐美术馆藏。

施埋伏。在两股军队的合力之下，锡耶纳主帅被枪挑于马下，整支队伍溃不成军。卢浮宫收藏的《圣罗马诺之战：米克来托主帅的反攻》描绘的是夜晚时分米克来托将军下达围剿命令的紧张时刻。

画面被分成三部分。主帅米克来托在画面的正中央，他一声令下，身下的坐骑前蹄腾空。前边的战马已经开战，五个骑士骑着五匹战马，手中的长枪依次被放下。画家在这里故意制造视觉错觉，五个不同姿态骑着的士兵又恰似一个士兵在五个不同时刻的状态。他们身后的士兵也紧随其后，战马已经撒开前蹄，跃跃欲试。整个画面犹如高速摄像机镜头捕捉的分解动作一样，把战场上骑兵准备出发、正在行进和冲锋陷阵的场面一幕一幕地呈现在观众面前。伴随着整齐划一的队伍有节奏地向前移动，画面不仅富于动感、具有联动性，在听觉上似乎也制造出了战马嘶鸣、众人呐喊、杀声震天的景象。画中人物的联动效果领先摄影连拍技术近400年，马腿和士兵交错的场面领先现代艺术之父马塞尔·杜尚的《下楼梯的裸女2号》近500年。

THE LOUVRE

卢 浮 宫
THE LOUVRE

与其说它是在赞美佛罗伦萨人的勇猛，
不如说是在展现画家高超的透视技法

画家凭借这组作品展现了自己对透视原则及几何学的深刻认知。乌切罗对简洁的几何形状拥有的可塑性和表现力都非常痴迷。他是意大利文艺复兴初期研究景深效果的先锋，一生都致力于研究如何在二维平面中表现出立体空间感和透视效果。为了表达画面的纵深感，乌切罗距离精心"摆放"地上杂草的位置，制造出缩短透视距离的效果。同时利用近大远小的原则，在中景处描绘更加密集但是更加短小的马足、人腿，从而表达中景与近景之间的透视关系。士兵手中不同角度的长枪也成了他研究透视的对象。他还在这组画中使用了他最钟爱的元素，一种多面的环状结构，即画面中主帅佩戴的环状多边形帽子，来展现他对几何形状的精准把握。

《下楼梯的裸女 2 号》，马塞尔·杜尚，1912，费城艺术博物馆藏。

25

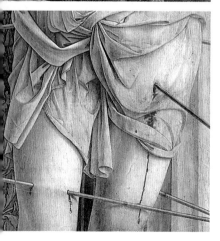

《圣塞巴斯蒂安》

《圣塞巴斯蒂安》是画家曼泰尼亚在意大利曼托瓦公主出嫁时为其绘制的新婚礼物。这位新娘嫁给了法国的奥弗涅伯爵，她把此画捐给了当地教堂作为祭坛画，直至1910年被卢浮宫收藏。画中人物圣塞巴斯蒂安是 *The Golden Legend*（《黄金传说》，一本介绍基督教圣人和殉道士的传记）中记载的3世纪的罗马殉道圣人。

圣塞巴斯蒂安作为罗马军队的百夫长却在军中传道，被反对基督教的皇帝戴克里先处以乱箭穿身的极刑。由于神迹显现，他竟神奇自愈，但最终被杖毙。正是由于这个神迹，圣塞巴斯蒂安也被视为是可以抵抗瘟疫的主保圣人，因此在黑死病肆虐的15世纪，以他为主题的作品非常之多。

"他作品的线条是那么锋利，似乎比较接近石头雕像，而不像人类肉体的线条。"

曼泰尼亚生活的15世纪的意大利还不是一个统一的国家，各个城邦分而治之，每个地区都有自己的艺术特色，艺术家也时常在各个城邦游走交流。曼泰

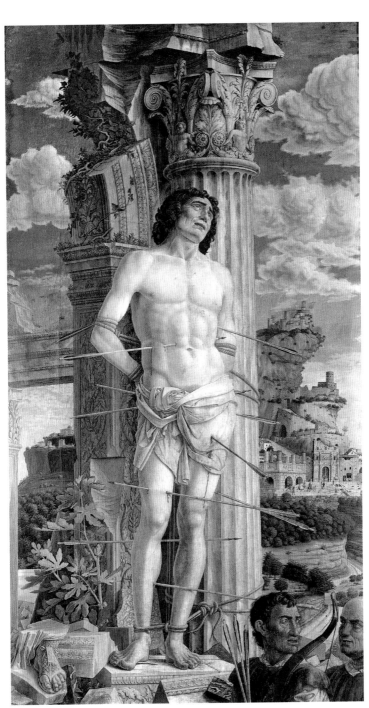

《圣塞巴斯蒂安》

Saint Sébastien

作者／安德烈亚·曼泰尼亚　　尺寸／255 cm×140 cm　　分类／布面蛋彩画　　年份／1475—1500

尼亚是帕多瓦地区著名画家、人文学者斯克瓦尔古涅的养子和弟子。斯克瓦尔古涅管理着该地区最具知名度且拥有130多名学徒的绘画作坊，并且收藏了大量来自古希腊、古罗马的文物。在他的影响下，曼泰尼亚对古典艺术和人文精神产生了浓厚的兴趣，这使他日后塑造的人物形象也带有古代雕塑般的轮廓感和体积感。瓦萨里评论说："曼泰尼亚一直认为，好的古代雕塑是如此完美，自然界的东西是无法达到此境地的。他作品的线条是那么锋利，似乎比较接近石头雕像，而不像人类肉体的线条。"

这幅画中的圣塞巴斯蒂安，一反以中世纪为主题的画作中的圣人被捆绑在树上的形象，画家用古罗马废墟作背景，这既符合圣人生活的年代，也彰显着画家对古典艺术的偏爱。作者依据人体解剖学理论把圣人的身体刻画得轮廓分明，脸上极具痛苦的表情反映了圣人的真实感受，仰望天空的姿态也体现了他至死不渝的虔诚信仰。远处稀疏的人群出现在古罗马广场上，顺着广场往上看，三座15世纪风格的建筑耸立在悬崖边，这种风光让人联想到通向天国的巴比伦塔。即使道路艰难崎岖，但由于有无数像圣塞巴斯蒂安一样坚定的斗士，这场基督教对异教的斗争必将取得胜利。圣塞巴斯蒂安雕塑般的身体好似推不倒的擎天柱，他脚边那只穿着罗马鞋的断足则寓意着那些没有信仰的异教徒必将断臂折足。腿旁的无花果树代表着基督教会，相比异教徒皇帝坍塌的政权，它却在废墟中茁壮成长。

偏爱蛋彩画的细密写实

这是一幅蛋彩画作品。15世纪中期，油画技巧已经从荷兰传到意大利，可是曼泰尼亚却独爱蛋彩技艺。蛋彩画是用蛋液调和颜料，在敷有石膏的画布或木板上作画。由于石膏底吸水性强，蛋彩颜料干得快，画家通常采用小笔触点染的

方式，一层一层薄薄地上色，由浅到深、先明后暗，这样画面干燥后就可以呈现出朦胧柔和的亚光效果。蛋彩虽不如油彩有光泽，但是细小笔触勾勒出的线条更显事物的精致，朴素的颜色也更能体现宗教人物的庄重肃穆。

画中人物脸上的皱纹、流淌的血滴、柱头上的纹饰，甚至远处罗马建筑的浮雕都被刻画得细致入微。这同画家在1449至1551年为费拉拉大公家族绘制壁画的经历密不可分。这位大公是一位音乐艺术的赞助者，他统治下的费拉拉是15世纪中期至16世纪初期继佛罗伦萨之后另一个欧洲艺术中心。曼泰尼亚在工作之余，临摹了大量公爵收藏的佛兰德斯地区的作品，由此追求细节也成了他作品的另一大特点。

制造视觉错觉效果第一人

曼泰尼亚还是一位透视专家，他经常运用独特的透视角度制造视觉错觉。这种天赋早在他于1474年左右为帕多瓦大公创作《婚礼堂》壁画时就有所体现，尤其是那幅天顶壁画，他将建筑空间和绘画完美结合，让人真假难辨。在《圣塞巴斯蒂安》中，画家同样使用了仰角构图的方式。两个刽子手被安排在画面右下角的狭小空间，他们在圣人的脚下，只露出肩膀以上的部分，并且和我们的观察视线刚好持平。这就有如阿尔贝蒂在《论绘画》中阐述的，透视效果好比人眼透过一个窗口见到的景象。此时圣人的英勇形象充满整个画面，我们站在他的脚下需要仰视才能瞻仰他伟大的形象。这种构图方式无形中使人物变得崇高，画面也更显壮观肃穆。不仅如此，画家还通过颜色对比和阴影线制造视觉错觉效果，好似来自四面八方的箭穿透了圣塞巴斯蒂安的皮肉，鲜血顺着箭尖直流，连疼痛也好像穿越了画面，让观众感同身受。曼泰尼亚开创的仰角透视和视觉错觉技法，被拉斐尔及后世画家沿用了三个世纪，他被同时代的昂布瓦兹枢机主教称为"影响欧洲绘画第一人"。

世界
十大
博物馆
艺术课

《维纳斯与美惠三女神
向少女献礼》

这件湿壁画作品来自佛罗伦萨附近的"雷米别墅"，"雷米别墅"在1469至1541年间属于托纳波尼家族的领地，这一家族是声名显赫的美第奇家族的盟友。据推测，适逢家族举办婚宴之际，佛罗伦萨画派画家桑德罗·波提切利接受委托，为托纳波尼家族作装饰壁画。波提切利的画风富有诗意且别具一格，他被认为是意大利文艺复兴早期佛罗伦萨最伟大的艺术家。

壁画中，爱神维纳斯在美惠三女神的簇拥下，向年轻少女献上藏于绢布中的神秘礼物。维纳斯是罗马神话中的爱与美之神，代表理想之美，可使人类的灵魂不朽；美惠三女神则有许多不同的含义，最主要的寓意是代表生命能给予人类的最美好的东西，象征妩媚、优雅、温柔等。根据古罗马哲学家西涅克的描述，她们可能代表三个动作：赠予、接受及回馈。这一解释与画中主题更为接近。

画面右侧的少女挺直身子，着朴素长裙，佩戴红宝石吊坠的珍珠项链，神情庄重且肃穆；她对面的女神们眼神迷离，衣裙摇曳，半透明的薄纱质感柔和，清新脱俗。美神维纳斯以侧面示人，被伴随左右的美惠三女神簇拥着，她们窈窕灵动的身姿形成

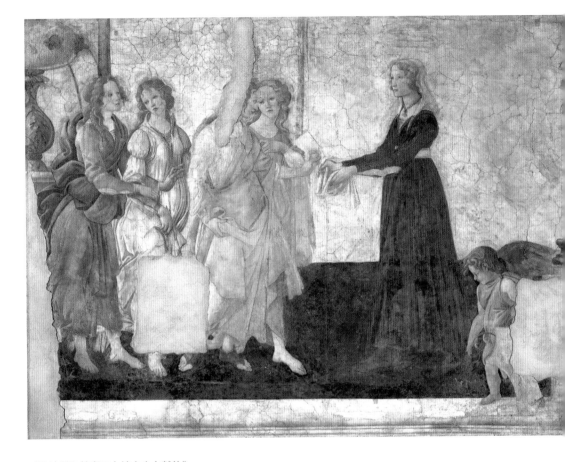

《维纳斯与美惠三女神向少女献礼》

Vénus et les Trois Grâces Offrant des Présents à une Jeune Fille

作者 / 桑德罗·波提切利　　尺寸 /211 cm×283 cm　　分类 / 湿壁画　　年份 /1475—1500

了一组蜿蜒纤美的优雅线条。画面左侧的植被以及大理石的喷泉、几棵倾斜出来的向日葵暗示此处可能是梦境中的花园一角。画面右下角，小爱神丘比特的出现更增添了画面的戏剧感，他手里应该持有托纳波尼家族的族徽，但如今已消失不见。

逾 500 年仍色彩如新，湿壁画有何神力？

1873年，人们在"雷米别墅"位于二层的凉廊发现了三幅神话主题的壁画。1882年，卢浮宫购得其中两幅，本作品即为其中一幅。文艺复兴时期，显赫的家族热衷于定制神话类或寓言类的壁画来记录家族的光辉事迹以使之不朽。人们猜测这组壁画可能与1486年洛伦佐·托纳波尼和乔凡尼·德格里·阿比孜的婚礼庆典有关，但由于婚礼时间晚于作品开始创作时间，且别墅主人的具体身份不详，故画作起因未能最终确认。

经过岁月的洗礼，这幅壁画已部分剥落，但其色彩依旧清晰耀眼，这样的效果与它的工艺技法密不可分。湿壁画的原意是"新鲜的"壁画，早在古埃及时期便已出现，现代湿壁画技法则是从意大利画家契马布埃时期（13世纪后期）开始的。制作湿壁画时，要先在墙上涂一层以高温煮熟的石灰为基底的粗灰泥，再铺上一层细灰泥，趁石灰泥墙面新鲜之际，以石灰水调和矿物颜料作画。由于石灰泥会干掉，因此一次性绘制的面积须以一日的工作量为限。绘制的过程中，一旦出现错误也无法修改，因此对艺术家绘画的精准度要求极高。颜色一旦在石膏中完成碳化过程，将会完全融入墙面，从而获得对水的抵抗力，所以可以说，湿壁画是最持久牢固的绘画种类。

波提切利笔下
美人的标配是什么？

受老师菲利波·里皮的影响，波提切利的绘画着重于把握物体的立体感和人物的脸部细节，他对女性美有着极为独到的见解，"略施粉黛的鹅蛋脸与美丽的金色卷发"是他笔下美人的标配，她们柔美温润，优雅飘逸，气质超群。

波提切利是古典艺术坚定的拥护者，文艺复兴初期的哲学家阿尔贝蒂曾建议他："如果您要画一幅月神与众仙女舞蹈的场景，那么请给这位仙子画上一套绿色长裙，为那位穿上白色，另一位是粉色或黄色，要用不同的色彩，让浅色能与不同的深色相互平衡。"这些在这幅壁画中被展现得淋漓尽致。维纳斯左手拿着纯白手绢，右手挽着粉色衣裙，在她左侧，一位女神同样以优雅的姿势拎着自己杏黄色的长裙。身着白色衣裙的女神身后，另一位女神身着橄榄绿长裙，搭配淡紫色外衫。女神的浅色系服饰与少女身上系有白色腰带的深红色长裙相互映衬，深浅不一的色调和谐相生，为画面营造出了一种流畅的节奏感。

除此之外，世俗少女高大笔挺的身材与女神柔美轻盈的身姿也形成鲜明的对比。少女略显呆滞的眼神使人感到困惑，虽伸手迎接礼物，却似乎又对女神熟视无睹。人物对比强烈且充满深意，现实与神话完美结合。画家舍弃了烦琐的装饰，试图用纯粹的线条与色彩构建心中的完美世界。

《岩间圣母》

《岩间圣母》是达·芬奇极具代表性的宗教题材作品，描绘了圣母玛利亚与小耶稣在天使乌里尔的陪伴下，与藏匿于岩洞中的幼年圣约翰相遇的场景。玛利亚的形象处于画面中心，圣约翰单膝跪地向小耶稣作揖，画面最右侧是保护他们的天使乌里尔。沐浴在柔和光线下的圣人形象，第一次与岩石嶙峋、充满生机的自然风景相结合，这幅画作因其神秘与优美的画面取得了巨大成功。

1483年，达·芬奇受"圣灵感孕兄弟会"两位修士的委托，为米兰圣弗朗西斯科·埃尔戈兰德教堂创作祭坛画，《岩间圣母》即为其中最重要的一幅。有一种假设是，此画于1499至1512年间被法国国王路易十二收购。由于合同纠纷问题，订购者要求达·芬奇重新创作一幅来取代先前的版本，新的一幅是由意大利画家安布罗吉奥·德·普雷迪斯与达·芬奇合作绘制完成的，现藏于伦敦英国国家美术馆。

人物缺乏固有特征，
分不清主角是圣母还是圣约翰

从两个版本《岩间圣母》的比较中可以清楚地发现，卢浮宫馆藏版本中的经典人物形象由于缺少固有特征，身份变得模糊不明。圣人的头部无光环，小圣约翰缺少身份象征物——十字形木杖，他在画面所处的位置显得较为突出——圣母手掌正下方。同时，天使乌里尔用食指指向他，耶稣正为其祈福。这样的处

《岩间圣母》

作者 / 莱昂纳多 · 达 · 芬奇

La Vierge aux Rochers

尺寸 / 199.5 cm × 122 cm × 23 cm

分类 / 布面油画

年份 / 1483—1494

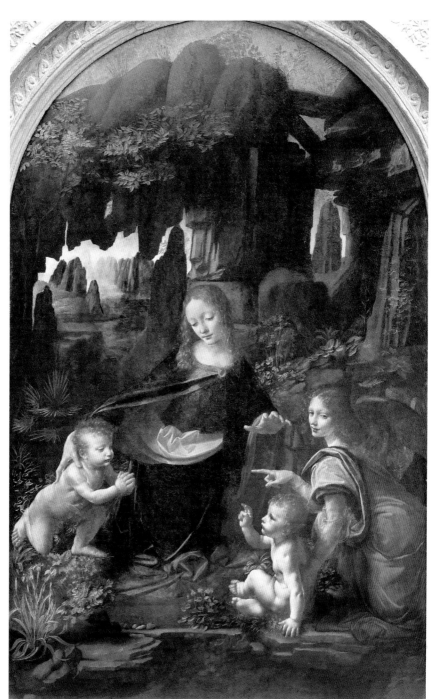

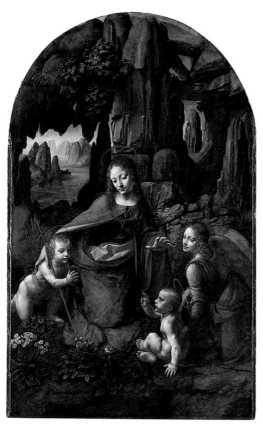

《岩间圣母》，达·芬奇等，1495—1508，伦敦英国国家美术馆藏。

理方式使得人物主次关系颠倒，显然背离了订购者订购圣母像的要求，这也许就是后来出现替代品的原因。

这里的小约翰就是后来的"施洗者约翰"，他是圣母玛利亚的表姐伊丽莎白的儿子，比耶稣大几个月，后蒙召成为耶稣使徒并被认为是耶稣最爱的使徒。《雅克福音》（存在于达·芬奇时代，现已从《圣经》中删除）记载，在希律王为除掉刚刚出生的耶稣而不惜杀掉伯利恒所有两岁以下的儿童时，约翰的父亲撒迦利亚因不愿交出儿子而被希律王的士兵杀死，小约翰从此过上颠沛流离的生活，后遇到圣母、耶稣和天使之时，小约翰热情地献上野果欢迎他们。根据佛罗伦萨的传统，两个孩子相遇的地点应该是在贫瘠的沙漠，但达·芬奇却将其处理成了岩石嶙峋、充满天然泉水与植被的洞穴中。这可能是画家想借"洞穴"来隐喻女性的子宫，以象征圣母的"圣灵感孕"。

圣母与圣约翰的角色实则暗示耶稣的降生、受洗礼以及做出的牺牲。身处悬崖边缘的小耶稣与周围的象征性植被（乌头、棕榈、鸢尾）从侧面预示着耶稣受难的到来。在藏于英国国家美术馆的另一幅《岩间圣母》中，人物被分别添加了身份象征物，如圣约翰的十字形木杖、圣人的光环，同时去掉了天使伸出手指的动作，背景中也替换上了象征圣母纯洁的植物——紫罗兰、百合与玫瑰。

新颖的画面组合，
包罗万象的绘画语言

《岩间圣母》是达·芬奇1482年到达米兰后创作的第一幅较有名气的绘画，在风格上接近他早期的作品如《三王来朝》和《圣·杰罗姆》，蕴含独特的美学观念。画面呈现出紧凑的金字塔形构图，人物的手势经过精心编排，并配合着眼神的追逐游戏。达·芬奇利用光线的明暗变化强调人物之间的相互关系，"晕染法"的使用模糊了人物的边缘线却并未破坏人体肌肤的真实感。人物以自然的姿态处于以矿物元素为主的自然景观之内，这与当时常见的祭坛画中僵直呆板的人物以及虚假直立的建筑背景相比，的确是极具创新精神的创作手法。

达·芬奇继承文艺复兴以来众多优秀画家的丰富经验，加上个人对于科学的实践和创新，把自然界与人物巧妙地融合在一起，尝试把世间万物整合在一个包罗万象的画面里。比如近景的岩层，蓝色的天空，远处的山峦，岩层中的土壤，土壤上的植物，自然环境中的人……从无生命的矿物质到有生命的人，所有元素被整合到一个大自然体系中。《岩间圣母》这幅画对于达·芬奇来说是一个契机，是他第一次有机会借助一个宗教主题，利用订购人提供的经济资助，实践一种全新的绘画观念和绘画模式。

《蒙娜丽莎的微笑》

《蒙娜丽莎的微笑》是画家达·芬奇创作的一幅带有神秘色彩的板面油画，被认为是历史上最伟大的作品之一，是西方绘画史上永恒的经典。画作中人物的身份、创作的原因及年代等诸多细节至今未有明证，其中最具可信度的猜测是：画家于1503至1519年间为佛罗伦萨富有的丝绸商戴尔·乔孔多之妻、24岁的丽莎·盖拉尔迪尼作此肖像画。这也是它以《蒙娜丽莎的微笑》（"蒙娜"一词在意大利文中意为女士）为名的原因。画作最终未交至委托人手中，而是随画家于1519年受邀来到法国。达·芬奇逝世后，这幅画成为法国国王弗朗索瓦一世的收藏品，具体过程不得而知。画中女子因其标志性的微笑闻名于世，意大利语中"乔孔多"恰好是快乐、无忧无虑的意思，那么《蒙娜丽莎的微笑》也许正是她名字的暗示。

500 多年前的旷世奇才达·芬奇
是画家还是科学家？

达·芬奇是文艺复兴时期典型的人文主义艺术家，与米开朗琪罗、拉斐尔并称"文艺复兴后三杰"。他是一位博学者，对世界万物都充满着强烈的好奇心。他痴迷于科学与自然，天赋异禀且极富创造力，在众多领域均有建树，如音乐、建筑、数学、几何学、解剖学、生物学、植物学、天文学、土木工程等，他最大的成就是试图在不同的领域中阐述艺术与科学的关系。

《蒙娜丽莎的微笑》
La Joconde

作者／莱昂纳多·达·芬奇　　尺寸／79.4 cm×53.4 cm　　分类／板面油画　　年份／1503—1519

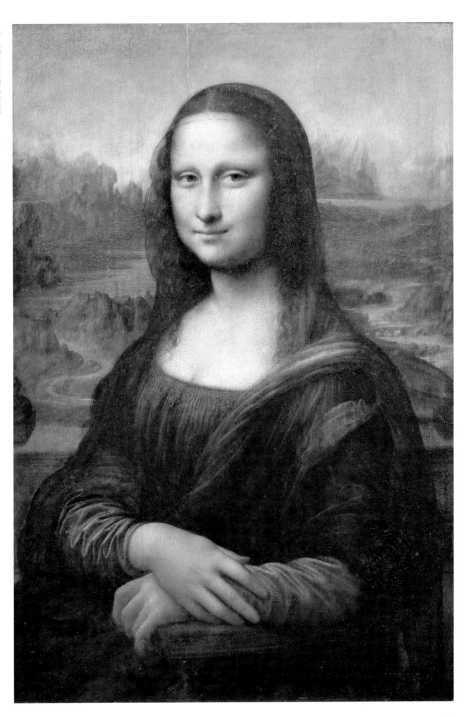

达·芬奇认为绘画是所有艺术形式中最高贵且最有知识含量的，是传播知识、表达思想和感情的最佳手段。它胜于文字，因为文字不直观；它高于音乐，因为音乐是线性的，不可倒序聆听；它甚至优于雕塑，因为雕塑没有繁杂的色彩或背景等表达方式。

他曾撰写《绘画论》，探讨的范围从绘画的技法到绘画的对象。他说若要画好植物，需要充分观察自然；若要画好人体，就必须研究人体构造。这反映了他极为朴素的自然主义绘画观，即利用艺术再现自然。达·芬奇一方面以自然为师，一方面又十分强调理性的重要，他指出："作画时单凭实践和肉眼的判断而不运用理性的画家就像一面镜子，只会抄袭摆在面前的东西，却对它们一无所知。"他还说："一个好的画家有两个主要的对象要表现——人物及其心理活动。前者容易，后者难。"正如《蒙娜丽莎的微笑》，也许就是对女性内在美的赞誉，因为达·芬奇曾说过，灵魂是人类价值体系中最重要的部分，而微笑则是人类灵魂显现出来的光芒。

自然的姿态与柔和的轮廓，为后世肖像画树立杰出典范

15世纪之前，意大利的肖像画受古罗马钱币上肖像的影响，几乎都是描绘人物侧面，且人物表情僵硬，较少表现生命气息。《蒙娜丽莎的微笑》是第一幅将人物的半身以自然的姿势完整地展现于画布之上的作品。画中人物以与正前方呈约75度角的方向侧坐，右手覆盖左手手腕并置于座椅的扶手之上，画面以自然风景为背景，这种布局方式在15世纪下半叶的佛兰德斯绘画中经常出现。达·芬奇借助稳定的三角形构造画面，融合"晕涂法"处理背景，将"空气透

视法"发挥到了无与伦比的完美境界。这对16世纪初的意大利肖像画产生了至关重要的影响。

"晕涂法"是将透明油彩反复晕染于画布之上，营造出一种朦胧感，这样人物轮廓线随之变得模糊，人物也更加柔和地呈现了出来。人们常说蒙娜丽莎脸上的微笑永远戴着一层神秘的面纱，那是因为她微微翘起的嘴角轮廓线因"晕涂法"而显得模糊不清，加之与光影的微妙融合形成了一种独特的视觉效果。"空气透视法"是文艺复兴时期常见的透视技巧之一，又称"薄雾法"，致力于在画面上还原人们看近处景物比看远处景物浓重、色彩更饱满、清晰度更高等视觉现象。通常画家在处理近景时多选用暖色调，以区别于远景中的冷色调。此种技法常被认为是达·芬奇的发明，但其实早在古罗马时期该技法就已被运用于壁画创作中，达·芬奇只是扮演了将其概念化并规范化的角色。

蒙娜丽莎的眼神恬静温柔，右手搭在左手上的姿势轻柔优雅，流露出她淡然、沉稳的心境。为了使观看者的视线不从人物本身移开，画家选择描绘没有配饰的暗色服装，但半透明黑纱之下泛有光泽的浅褐色丝绸衣袖仍令人印象深刻。烘托蒙娜丽莎优雅身姿的背景是现实与想象混合的场景，画面右后方是蜿蜒的道路和小桥，它们可能来自画家的出生地——托斯卡纳地区；左后方则是一派荒凉景象，为岩石丛生、沼泽遍地的原始自然景观。所有这些都成就了这幅肖像作品展现出的理想之美。

"'瑶公特'的微笑完全含蓄在口缝之间，口唇抿着的皱痕一直波及面颊。脸上的高凸与低陷几乎全以表示微笑的皱痕为中心。下眼皮差不多是直线的，因此眼睛看着扁长了些，这眼睛的倾向，自然也和口唇一样，是微笑的标识。瑶公特的微笑还延长并牵动脸庞的下部。鹅蛋形的轮廓，因了口唇的微动，在下巴部分稍稍变成不规则的线条。"

（傅雷）

（注：傅雷所说"瑶公特"，即蒙娜丽莎。）

莱昂纳多·达·芬奇
Leonardo
da Vinci
1452—1519

《花园中的圣母》

这幅《花园中的圣母》是拉斐尔于1507至1508年创作的板面油画。作为文艺复兴美术三杰之一的拉斐尔生于意大利文艺复兴重镇乌尔比诺的一个绘画世家，从小就跟随担任公爵的二级画师的父亲学画。他11岁掌握父亲教授的绘画技巧之后，就去了当时名震四方的画家彼德罗·佩鲁吉诺（达·芬奇的同门师兄）的画室做学徒。很快这位天才少年就把老师的技法悉数掌握，他临摹的佩鲁吉诺的作品让人难辨真假。拉斐尔21岁时创作了超越老师《圣母的婚礼》的同主题作品，这标志着他新征程的开始。

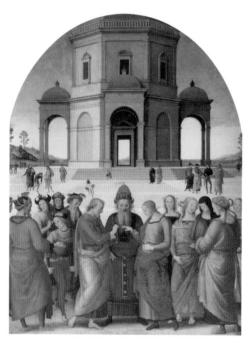

《圣母的婚礼》，佩鲁吉诺，1500—1504，法国卡昂美术馆藏。

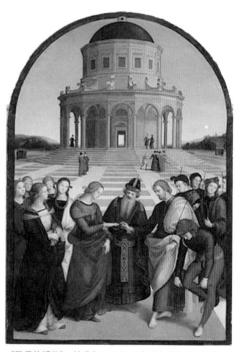

《圣母的婚礼》，拉斐尔，1504，米兰布雷拉美术馆藏。

作者／拉斐尔·桑西　　尺寸／122 cm×80 cm　　分类／板面油画　　年份／1507—1508

《花园中的圣母》

La Belle Jardinière

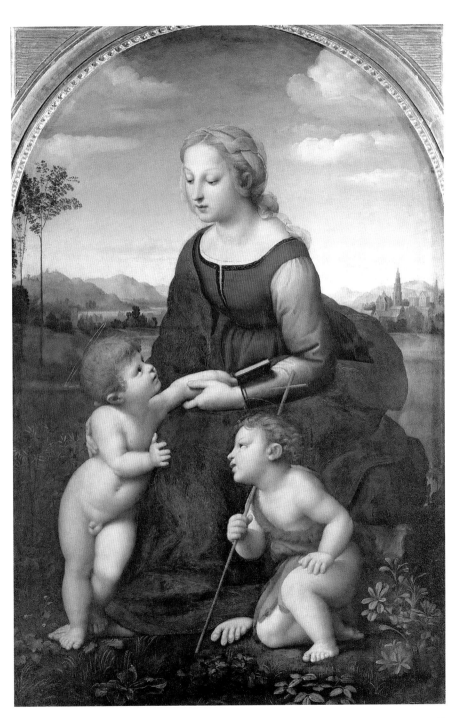

1504年，年仅21岁的拉斐尔来到群星璀璨的佛罗伦萨。此时，达·芬奇已经家喻户晓，米开朗琪罗的《大卫》也已矗立在广场上。聪明过人的拉斐尔秉持着"学习、诠释、超越"的信条，在整合各画派大师绝技的基础上进行再创新，最终在佛罗伦萨画坛确立了属于自己的"丰富多元、极致均衡、优美典雅"的艺术风格。

站在巨人肩膀上的拉斐尔
技法逐渐登峰造极

如同拉斐尔在这个时期创作的《草地上的圣母》和《带金莺的圣母》，在《花园中的圣母》这幅画中，圣母已完全摆脱了中世纪受人朝拜的神的形象，她带着人间的气息，有如佛罗伦萨乡间的女子，年轻美丽并闪耀着母性的光辉。画中施洗者小约翰单腿跪立，既谦卑又好奇地看着耶稣。耶稣小脸望向母亲，想拿起她手中的《圣经》一探究竟，试探的眼神就像一个渴望糖果的孩子在观察妈妈的反应。此刻圣母眉眼低垂，温柔地注视耶稣，想到日后儿子会先于自己离开人世，宁静的面颊掠过一缕忧思；同时她又为自己是耶稣的母亲而骄傲，爱抚着他的身体，握着他的手臂。

这种把看不见的宗教人物完美融入世俗场景，以及把人物置于广阔风景中的表达方式，都是拉斐尔得自老师佩鲁吉诺的真传。佩鲁吉诺认为，风景不应该仅作为画面的装饰元素，也应该起到烘托前景中人物的作用。这样画面才会和谐统一，才会具有"移情"的效果，即把头脑中看不见的神圣世界通过现实的风景表现出来。按照老师的教诲，拉斐尔把地平线拉高，用远景中轻盈笔直的树木和教堂的塔尖再现画面的纵向垂直，并与幽远的山岚和浮云交相呼应。这寥寥几笔

表现出的世俗气息和神圣人物完美交织，使画面增添了圣歌般的诗意。

在佛罗伦萨的这几年，拉斐尔经常受邀和50多岁的达·芬奇切磋技艺。拉斐尔对达·芬奇的三角构图、晕涂法及依靠科学观察作画的方式，佩服得五体投地。随后他认真总结，并在多幅圣母图中使用了这些技法。他借鉴达·芬奇《圣母子和圣安娜》中三角构图和晕涂方式创作出的这幅《花园中的圣母》，虚实过渡自然，人物在坚实饱满中更显温柔。

同时米开朗琪罗作品中雄健有力的人物形象、冲突的人物内心表现也令拉斐尔激动不已。他反复揣摩米开朗琪罗通过姿态表达人物内心世界的手法，在画中把母亲心疼耶稣过早承担责任和不得不承受磨难的心情优雅含蓄地展现出来。这正是拉斐尔作品中"平衡克制"特点的体现。也正是因为如此，米开朗琪罗的"激情"和拉斐尔的"雅致"同时吸引了教皇尤里二世，才使得二人有机会共同为后世留下梵蒂冈不朽的西斯廷圣殿和签字大厅。

拉斐尔在描绘线条和使用色彩上的表现力同样杰出。这幅《花园中的圣母》色彩鲜艳明亮，用光均匀，结合了自然光线和人物神性的内在光芒，使得人物中心高光闪亮，边缘过渡和谐。不仅如此，威尼斯画派使用互补色提高画面明亮度的方法也在这幅画中被发扬光大，蓝色和黄色、绿色和红色搭配得当。另外画中人物造型还借鉴了古希腊雕塑《杀蜥蜴的少年》和《蹲着的维纳斯》，这体现出拉斐尔对古典艺术的热衷和高雅的品位。

拉斐尔的卓越在于他能把所有的绘画语言完美均衡、恰到好处地融合在一起，没有一分欠缺，也没有一丝多余。正如瓦萨里在《意大利艺苑名人传：辉煌的复兴》中对他的评价："这位被上天独宠、被慷慨地赐予无限才华和天赋的拉斐尔，在蒙受恩典之余也把无与伦比的雅致回馈给上天。他的成就，几乎让任何时代的任何人都无法超越。"可就是在他意气风发之时，他因病骤然离世，年仅37岁。万神殿中，拉斐尔的墓志铭这样写道："这里长眠着拉斐尔。他活着，大自然惧怕被征服；他死了，大自然却又随之失去永生。"

《田园协奏曲》

在1863年的落选者沙龙展上，画家马奈以一幅《草地上的午餐》震惊了法国公众。画中，两男两女身处花园之中，一名女子在弯腰汲水，另一名女子则堂而皇之地赤身坐在西装革履的男士身边，极为写实的手法让它成为轰动一时的丑闻。而它的灵感正是源于这幅出自提香之手、被称为威尼斯画派经典之作的《田园协奏曲》。那么，为何马奈的画会被认为是道德混乱的，而这幅作品中的裸女却成了经典？我们不妨先来仔细观察一番！

一片冈峦的风景中，夕阳西沉，四周笼罩着一层昏黄的光线。草地上坐着两名青年男子，其中一名男子衣着时髦，身穿带宽袖的红色套装，头戴绸缎帽，弹着鲁特琴（当时非常流行的一种高雅乐器），他似乎来自生活优裕、高雅博学的威尼斯贵族阶层；另一名男子则衣着简朴，赤足，蓬松的金发显得有些乱糟糟，大概是朴素的乡野之人。他们此时正被两名近乎裸体的女性围绕，她们身材圆润优雅，肌肤平滑无瑕，让人不禁联想到完美的女神形象。位于画面左侧的那位，呈站立姿势，以跳舞般的优雅动作在井边汲水；另一位则背对观看者席地而坐，吹着长笛。

经过观察我们不难发现，两名男子的目光并未游移于身边的女性身上，他们是如此专注，完全沉浸在音乐的世界里。在希腊神话中，长笛通常是抒情诗的缪斯女神欧忒耳佩的标志物。因此男子身旁的两名仙女，其实是"灵感"与"音乐"的拟人化形象。在右侧的远景中，一名牧羊人正赶着羊群往相反方向走去。

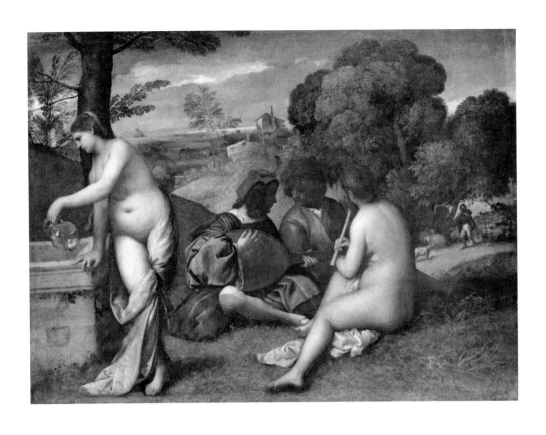

《田园协奏曲》

Le Concert Champêtre

作者 / 提香 · 韦切利奥

尺寸 /105 cm×137 cm

分类 / 布面油画

年份 /1500—1525

人美、音乐美、意境美，
一首具有东方写意美的"田园诗"

山林古道、空中飘扬的音乐、美丽的仙女、牧羊人，我们恰似走进
了一首令人如痴如醉的田园诗，这幅画最初的名字便是"带风景的
牧歌"。田园诗是古希腊罗马时期的经典文学类型，在文艺复兴时期
被艺术家发掘后再次风靡，一直到浪漫主义时期。田园牧歌也曾是

《暴风雨》，乔尔乔涅，1506—1508，
威尼斯学院美术馆藏。

17—18世纪最为常见的绘画题材之一，画中常将理想化的田园风光与壮丽的古代建筑遗迹结合，将神圣与世俗结合，当时有些王公贵族甚至会要求画家以牧羊人的形象为自己作肖像画。

画中之境，细风轻绕，宁静致远，像极了公元前1世纪罗马诗人维吉尔在《田园诗》中描绘的阿卡狄亚——一个绝美的人间仙境。到了16世纪初，意大利诗人雅各布·桑纳扎罗又将它重新演绎，写出了一部经典文学作品 Acadia（《阿卡狄亚》），描绘了人与自然处于绝对和谐状态时，牧人纵情欢歌、无忧无虑的幸福生活。

威尼斯画派两大高手双剑合璧

起先这幅画长期被认为是乔尔乔涅的作品，后有学者提出可能是由二人合作完成，现公认出自提香之手。年纪稍长的乔尔乔涅与提香是师兄弟的关系，同拜威尼斯画派创始人乔凡尼·贝里尼为师，并发扬了老师的风格。他们二人曾合作紧密，如在创作《入睡的维纳斯》时，女神形象出自乔尔乔涅之手，风景部分则由提香负责。

威尼斯画派兴起于15世纪末，他们采用尼德兰传来的油画技法，吸收佛罗伦萨画派精确的"透视法"，在色彩上大胆创新，使画面更显生动明快。乔尔乔

涅善画风景，作品诗意盎然，人物与风景融为一体，且通常带有神秘感，朦胧晦涩。以《暴风雨》这幅画为典型，他把人物置于从属风暴的地位，着意表现"山雨欲来风满楼"之境，凸显人类与自然"天人合一"的关系。这一画风直接影响了提香，而提香更是将色彩运用发挥到了极致，是公认的威尼斯画派最伟大的色彩大师。他钟情艳丽的色调，尤爱金黄色，甚至发明了颜料里的土黄色，后被称为"提香金"。

在《田园协奏曲》这幅画中，画家的笔墨着重描绘四周的风景，明暗关系显示出多层景深效果，似舞台布景一般；风景不再是简单的装饰，而是衬托出人物灵魂深处的静谧，这样的描绘多少带有乔尔乔涅之风，和谐的色彩搭配与女性略显粗犷的体态则是提香的个人特色。绿色背景与人物的红色服饰形成冷暖色对比，佐以女子"提香金"的肌肤为过渡，使画面更显韵律与层次感。可以说，提香虽受乔尔乔涅的影响颇深，却还是从一开始就形成了自己的风格。艺术理论家瓦萨里曾高度评价他："在意大利，没人能和他的绘画天才相比，无论是拉斐尔还是达·芬奇，都赶不上他。"

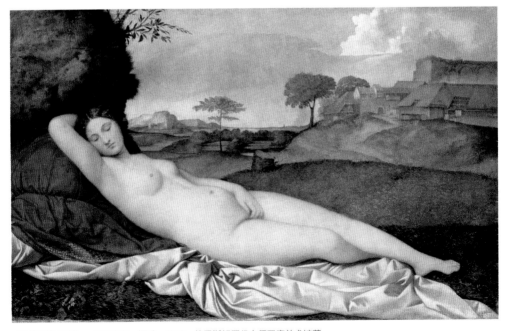

《入睡的维纳斯》，乔尔乔涅、提香，1510，德累斯顿历代大师画廊美术馆藏。

《春》《夏》《秋》《冬》

这组作品是矫饰主义画家朱塞佩·阿尔钦博托于1573年完成的系列绘画作品，由哈布斯堡王朝的马克西米连二世定制，用于感谢盟友奥古斯都在神圣罗马帝国皇帝选举中对其子鲁道夫二世的支持。这也解释了为何哈布斯堡家族的徽章——两把交错的剑，会出现在《冬》这幅画中人物的衣服上。

这四幅作品是画家极为典型的"组合肖像"。画家给予我们两种欣赏的角度：一是忠于自然的静物画，二是自然元素组合后最终呈现的人物肖像。仔细观察不难发现，作品是由各种应季的水果、蔬菜、花卉、植物组合而成的四位人物的侧面肖像。《冬》展现的是一棵被植物缠绕的苍老树根，它的"喉咙处"垂坠着一颗暖黄色的橙子与一颗柠檬；《秋》中的人头戴葡萄冠，像极了酒神巴克斯，硕果累累的身体被一些木板裹缚，木板上还系着一根藤条；《夏》中人的头部由丰富的时令蔬果组成，他身着一件黑麦编成的男士短上衣，画家的签名及创作年代被巧妙地隐藏在男子的衣领和肩上。最后，《春》展现的是头戴百合花头饰、胸前别着鸢尾花胸针的女性形象，由至少80种来自世界各地的珍奇花卉等植物构成。四幅作品中出现的蔬果包括葫芦、西洋梨、樱桃、葡萄、豆荚、洋葱、卷心菜、栗子、无花果、南瓜和橄榄等。各种自然元素被细致入微地呈现出来，可见阿尔钦博托对大自然进行了长期深入的观察以及对人体的肌肉构造十分熟悉。

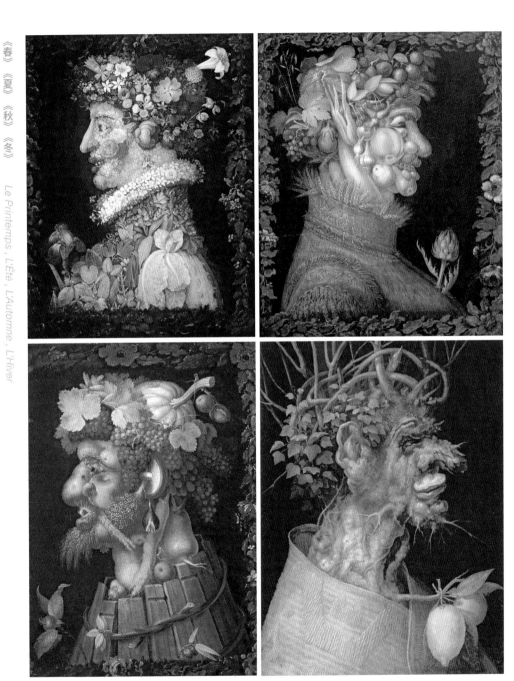

作者／朱塞佩·阿尔钦博托　《春》《夏》《秋》《冬》　Le Printemps, L'Été, L'Automne, L'Hiver　尺寸／76 cm×63.5 cm、76 cm×64 cm、76 cm×63.5 cm、76 cm×63.6 cm　分类／布面油画　年份／1573

怪诞且充满幻想的作品，
都有哪些象征意义？

除了有趣的视觉游戏之外，这组"组合肖像"还蕴藏着更深层的含义。如每个不同的季节对应着不同的人生阶段：春天代表年轻的少女，象征着孕育万物；夏天是健壮的青年男子，朝气蓬勃；秋天是已过中年的男性，成熟圆滑；冬天则是垂垂老矣的长者，肃穆庄重。这种将人与自然相结合的方式，正是贯穿整个文艺复兴时期的"以人为本"思潮的体现。人的身体就像一个微型宇宙，正如16世纪瑞士医学家帕拉塞尔苏斯曾指出的："微型世界即自然界中的人类，它是根据世界的物质和精神所形成的。"

据史料记载，画家曾表示想通过这四幅作品来暗寓马克西米连二世的英明与伟大，他同时主宰着臣民与自然；四季的平衡和谐则象征在皇帝的统治下，罗马帝国的安定与繁荣，它甚至不惧时光的流逝。曼图亚诗人柯曼尼尼认为阿尔钦博托创作的这组"组合肖像"，不仅是取悦皇帝的装饰品，也是某种幽默巧妙的个人谈资。他写道："这些新颖的画作如此有魅力，有如此广博的寓意，我之前从没有见过。"

20 世纪超现实主义先驱的创作，
从达·芬奇和皇家园林得到灵感

1526年，画家阿尔钦博托生于米兰，最早是从玻璃匠父亲那里获得了艺术启蒙，曾与他一起为米兰大教堂绘制彩绘玻璃窗。因父亲与达·芬奇的弟子伯纳迪诺·卢伊尼关系良好，阿尔钦博托可能通过卢伊尼接触过达·芬奇的手稿，从而受到间接影响，尤其是后者的自然主义风格。阿尔钦博托将目光投向自然，研究自然与人体并进行大量的自然写生，他的早期作品便表现出对描绘动植物的强烈兴趣。

阿尔钦博托35岁进入维也纳与布拉格的宫廷，一度受到哈布斯堡王朝马克西米连二世与鲁道夫二世的器重，入宫奉职有近30年之久。他主要担任宫廷画师、节日庆典策划人以及担任管理与保护国王私人收藏品的主管。这两位皇帝除了赞助艺术与科学之外，也喜爱收集古玩、绘画，在皇家园林中养殖珍奇异兽，从世界各地收集珍贵植物样本移植到皇家园林中，这使得阿尔钦博托有机会接触到一些不为大多数人所知的珍稀生物。

在作品中，他秉承古典大师如达·芬奇与耶罗尼米斯·博斯等对描绘怪异形象的浓烈兴趣，并加入个人的想象与创意，用古典静物画的精准笔法描绘出果蔬、花卉等对象，再将它们以奇妙的方式组合，形成一幅幅充满象征含义的画面。"阿尔钦博托唯一没有提供的奇想是，他不创造全无意义的语言……他的艺术不是疯狂的艺术。"罗兰·巴特如是评价。阿尔钦博托的"组合肖像"融合了想象与观察、新奇与科学，吸引欣赏者解读其中的暗语，大大启发了后世艺术家的创作，他甚至被认为是"20世纪超现实主义的先驱"。

《圣母之死》

人们常说，卡拉瓦乔是个十足的"疯子和神智不健全的画家"。的确，他流连风月场所，常与人打架斗殴，被指控私藏非法武器，最后更因涉嫌杀人而被迫亡命天涯。但他曾是如此令人瞩目，不仅由于他的臭名昭著，更在于其在艺术上的天赋异禀。

卡拉瓦乔是意大利杰出的现实主义画家，曾跟随米兰画家西蒙·培德查诺学画，继承了意大利北部现实主义民俗画的传统，并受到威尼斯画派的影响。1593至1610年间，卡拉瓦乔活跃于罗马、那不勒斯、马耳他和西西里。他从1590年起创作了一系列具有叛逆精神的宗教题材作品，肆无忌惮地将各种社会边缘人物的形象画进神圣的祭坛画，作品中的人物常常充满着真实且激动的情绪。这幅《圣母之死》便是画家在这段时期绘制的同类型作品，也是他在涉嫌杀人而不得已逃离罗马前的最后一幅作品。

纯洁高贵的圣母玛利亚
为何如此臃肿憔悴？

这幅画描绘的是死去的圣母玛利亚接受众使徒哀悼的场景。昏黄的房间里，圣母玛利亚平躺在一张简陋的床榻上，身上裹着一条朴素的红裙，脑袋歪向一侧，头发蓬松，左手悬空垂下，双脚分开且肿胀得厉害，她憔悴不堪的脸上带着几分沉重的表情，令人悲伤。围观者神态凝重，但脸部细节大多模糊，几乎

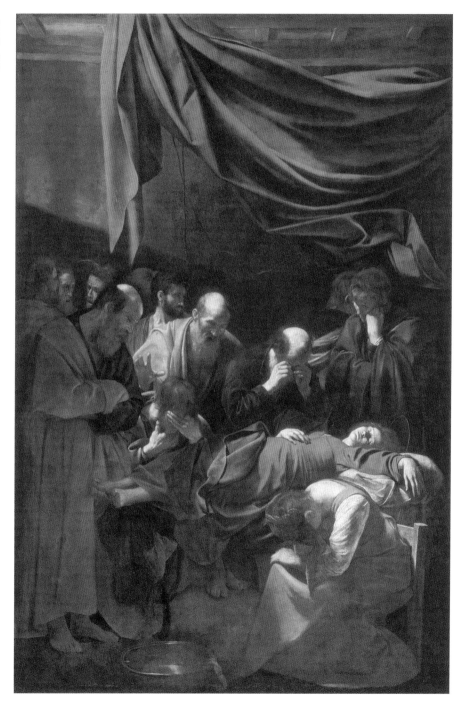

《圣母之死》

La Mort de la Vierge

作者／米开朗琪罗·梅里西·达·卡拉瓦乔　　尺寸／369 cm×245 cm　　分类／布面油画　　年份／1601—1606

融入暗黑色的背景之中，有人以双手遮盖脸面，因此难以辨认身份。左侧的老者被认为是圣彼得，在他身旁跪着的年轻男子可能是圣约翰，画面前景中出现的女性则是抹大拉的马利亚，所有人此刻都陷入一种无声的悲痛中。在深褐色色调的渲染之下，画面呈现出一幕庄严肃穆且令人痛心的葬礼现场。其中唯一一处较为特别的，是圣母头顶的光环，暗示了其神圣的地位。除此之外，画中再无一物与"神圣"二字沾得上边。

画面围绕圣母展开，左侧人物聚集的位置及其姿势引导观者的视线移向右侧平躺的躯体。人物上方深红色的帷幔高高挑起，像是揭开的舞台幕布，为画面平添了一丝戏剧感。画家利用强烈的明暗效果来勾勒人物形象及其服饰。明亮的光线从斜上方倾泻而下，照亮了圣母的脸庞与双手。同样地，光线从前景中女性的脖颈处开始，掠过圣母，再越过使徒的头，一直延伸到更深更远的暗处，制造出画面的纵深感。

从吉卜赛女郎身上发现的美，多过古希腊罗马雕塑之美

画家创作此画时，已经在罗马工作了近10年。他于1601年受到梵蒂冈一位富有的法律工作者的委托，为圣玛利亚德拉斯卡拉大教堂作装饰画。然而作品由于过分写实，被教堂的神职人员以"画中圣母缺少尊严，浮肿且裸足"为由，拒之门外。在今人看来，圣母臃肿而赤裸的脚部与前景的铜盆恰恰是强调了作品的世俗性，但对当时的人特别是对教堂来说，这种过于写实的手法，令圣母显得粗鄙，神性尽失。卡拉瓦乔被批判未遵循"圣母升天"的教义，非但没有表现出圣母的"永生"，反而将其描绘成了一个因生命终结而变得憔悴不堪的普通

妇女。此画在当时的艺术圈引起轰动并饱受争议，后在画家鲁本斯的建议下，被曼图亚公爵买走，继而于1671年被法国皇室收藏，后进入卢浮宫。

在卡拉瓦乔之前，人们画的宗教画都是神圣而美好的，即便展现的是悲剧，也臻于完美，圣人头戴圣洁的光环，民众为壮烈牺牲的圣徒感到悲悯。卡拉瓦乔却背道而驰，敢于展现不完美的一面，他几乎舍弃了宗教的所有神秘符号，仅保留相关的人物及其强烈的情感，为我们呈现了一场绝无仅有的"圣母葬礼"——"亲友"围着病榻上亡故的"亲人"痛哭哀号，低声抽噎，陷入沉思。

在卡拉瓦乔的宗教画中，我们终于体会到了情感的真实，而非居高临下的神圣。他是极端的写实主义画家，有人曾建议他应该到古希腊罗马的雕塑中去感受力与美，他却回答说："我在大街上碰到的第一个吉卜赛女郎身上发现的美，都要比那多得多。"相较于充满象征含义的符号，他似乎更热衷于描绘真实的人类及其情感。

这幅画与当时流行的矫饰主义的华而不实的画风截然相反，画家创造了一种全新的绘画语言，以更为直接、世俗且富有力量的色彩与线条来诠释宗教故事。他通常被后世认为是巴洛克画派的先驱，对17世纪巴洛克艺术的发展起到了至关重要的推动作用。

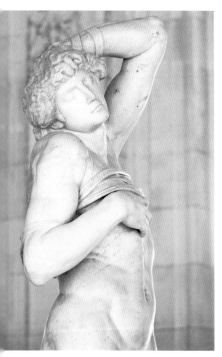

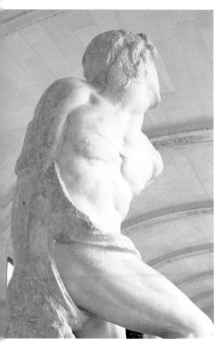

《反叛的奴隶》《垂死的奴隶》

1505年，教皇尤利乌斯二世委托米开朗琪罗为其在罗马圣彼得教堂的豪华陵墓做装饰。这项浩大的装饰工程包含约40件大大小小的大理石雕塑，其中有6件是关于奴隶主题的。艺术家于1513年开始动工，但喜怒无常的教皇在设计陵墓期间，一再更改草图，使得米开朗琪罗备感失望。最后由于教皇离世及后期资金匮乏，陵墓工程连同装饰工作被迫中止。米开朗琪罗将其中较早创作的两件奴隶雕像转赠给流亡法国的好友罗伯特·斯图罗其，后者将它们献予法国国王，后进入卢浮宫馆藏。

这两件雕塑展示了两位年轻的奴隶的形象，他们的情感与状态截然相反：右边那位身材颀长、长相俊美，双目紧闭却并不痛苦，整个身躯晃晃悠悠。他的头部向右倾斜，左手枕在仰起的脑袋后面，右手轻抚胸口，右腿支撑着全身，正用力提起左腿。人们称它为《垂死的奴隶》，但很难确定这究竟是垂死还是微睡。另外一位的动作则显得较为激烈，他正以一种扭曲的姿势挣扎着，肌肉强健有力，抬起的右腿和向前倾斜的左肩相呼应。他的左肩与向上抬起的头颅形成规整的平行线条，加强了人物的垂直感，它被称为《反叛的奴隶》。这两件雕塑线条干练明确，展现出强烈的明暗对比。从人物的后背、胳膊以及脚边依旧被保留的原石，我们能够看出它们"未完成"的状态。

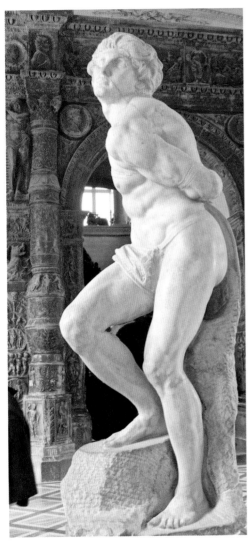

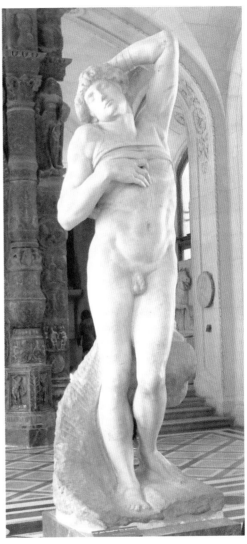

《反叛的奴隶》

Esclave Rebelle

作者 / 米开朗琪罗 · 博纳罗蒂
尺寸 /215 cm×49 cm×75.5 cm
分类 / 大理石雕塑
年份 /1513—1515

《垂死的奴隶》

Esclave Mourant

作者 / 米开朗琪罗 · 博纳罗蒂
尺寸 /227.7 cm×72.4 cm×53.5 cm
分类 / 大理石雕塑
年份 /1513—1515

奴隶雕像是代表臣服，
还是彰显人的尊严？

如果仔细观察，我们会发现这两个人物的头部均向上扬起。对于如此复杂的造型设计，由于标志物及资料的匮乏，现代学者很难对它们的深层含义达成共识。从传统意义上来说，在中世纪的意大利，统治阶级在墓前立奴隶像是为了展现自己的权威，因此这可能是沿袭了罗马纪念碑常用战俘做装饰的惯例。根据瓦萨里的记载，这两件雕塑可能代表臣服于教皇以及教廷的省份和城市，以彰显尤利乌斯二世永恒的荣耀。

米开朗琪罗14岁时便因天赋异禀被文艺复兴时期艺术品市场金主洛伦佐·美第奇相中，后进入他开办的精英学院接受古典训练。经常出入宫中的人文主义哲学家也对米开朗琪罗的世界观和艺术风格产生了极大的影响，柏拉图学院里关于人的艺术、文学和科学的讨论，又赋予了他人文主义思想。从这些来看，《反叛的奴隶》可能寓意了"柏拉图主义"中人类灵魂桎梏于沉重的身体之中或者物质追求禁锢了人类思想的这种表达。这也解释了为何束缚奴隶的物品仅是一条纤细的绳索。陷在石块中扭动的躯体，反映的是痛苦、顺从，以及企图摆脱桎梏的渴望。而这样的过程正是生命的意义所在。

无论如何，米开朗琪罗都应该是借用了古希腊神话中森林之神或半人马孔武有力的形象，并结合古罗马皇室的象征符号与基督教教义，为我们呈现出了具有健美体魄且神圣庄严的奴隶形象，由此人的尊严得到了高度体现。

"未完成"风格泽被后世

米开朗琪罗是文艺复兴时期的天才雕塑大师,他拥有非凡的技艺和出众的想象力,而人文主义思想的影响让他一生都试图在艺术创作中冲破宗教桎梏,不断地向世人展示人体之美。米开朗琪罗70余年的艺术生涯中充满了人生坎坷和世态炎凉,他留下的作品都带有戏剧般的效果、磅礴的气势和悲壮的情感。

有趣的是,米开朗琪罗留下的众多作品中,很多都是以"未完成"的形式呈现出来的。诚然,他是个完美主义者,但一旦他觉得作品无法达到完美状态,便会弃之一旁。这种"未完成"的形式有其独特的价值,不仅可以让人们更好地理解艺术家的创作过程及雕刻的步骤,更重要的在于,雕塑重点部位的光滑与残留部分的粗糙形成的强烈对比会营造出深刻的视觉效果。"未完成"逐渐成为一种独特风格,并启发了诸多后世雕塑家,其中罗丹受的影响最大,他通过"未完成"风格来加强作品表现力,他说:"是米开朗琪罗把我从学院派的束缚中解放出来的。"

这两件奴隶雕像上清晰地留有不同工具的痕迹:尖头工具凿开石块进行粗加工时留下了不规则的裂痕;简单塑形留下了有规律的长条痕;钻孔器打出细密紧凑的圆孔,使成形的人体更好地独立于整个石块;锯齿状的工具刀勾勒出人物起伏的身体肌肉;清砂刀或者锉刀打磨粗石表面使人物皮肤变得平滑细腻。与当时的其他雕塑家不同的是,米开朗琪罗偏爱从正面着手,并坚持到底;他并不从四周向中心雕,而是从中心往四周处理,因此未完成的部分基本都是人体的边缘部分。

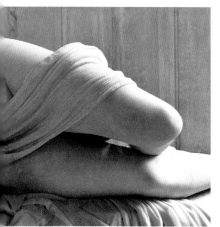

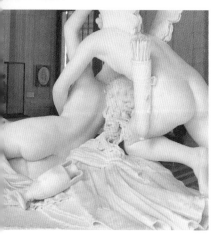

《被爱神吻醒的普赛克》

这件作品是意大利新古典主义雕塑大师安东尼奥·卡诺瓦于18世纪后期创作的大理石雕塑。1787年，英国上校兼艺术收藏家约翰·坎贝尔向艺术家卡诺瓦订购了这件作品，后来它被法国元帅约阿希姆·缪拉于1801年收购，1822年前后进入法国卢浮宫馆藏。

作品表现了一位拥有翅膀的青年男子抱着一位躺在岩石上的少女。从青年的翅膀和挂在腰间的箭筒我们可以推测出，他是罗马神话中的小爱神丘比特；他正准备亲吻的姑娘是赛姬（普赛克），她是一个拥有惊人美貌的罗马公主。他们曾深深相爱，但女孩违背了誓言，在黑夜中窥视了爱人的真身，丘比特惊醒后愤愤离去。维纳斯——爱与美之神，是丘比特的母亲，她答应帮赛姬寻回爱人，唯一的要求是请赛姬从冥后那里取回一瓶药水，并严令禁止她在返回的途中打开瓶子。然而女孩的好奇心终究占了上风，当她打开瓶塞时，地狱之气喷薄而出，赛姬就此陷入了死亡般的长眠。闻讯赶来的丘比特看见昏迷的爱人心急如焚，用深情的一吻救醒了她。

作者正是定格了这样一个动情时分，捕捉到恋人历经波折后再次重逢的一刻：丘比特双手温柔地环绕爱人的身体，将其轻轻托起并深情凝视着她；半睡半醒的赛姬软弱无力地用双手勾住爱神的头。

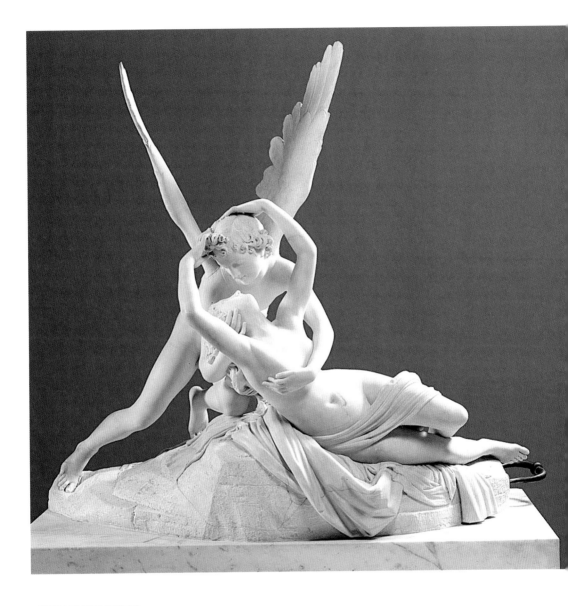

《被爱神吻醒的普赛克》

Psyché Ranimée par le Baiser de l'Amour

作者 / 安东尼奥·卡诺瓦　　尺寸 /155 cm×168 cm×101 cm　　分类 / 大理石雕塑　　年份 /1787—1793

小爱神丘比特为何不再是调皮孩童，
而是摇身一变成了英俊少年？

这件作品的灵感来源于2世纪古罗马作家鲁齐乌斯·阿普列尤斯的荒诞小说《金驴记》。它取材于希腊民间传说，讲述了希腊青年卢基乌斯误以魔药涂身而变为笨驴遭受磨难后被搭救的故事。丘比特和赛姬的爱情故事，便是卢基乌斯为了变回人形在去找神奇玫瑰的途中听一位老妪讲的。他们的动人爱情故事曾是18—19世纪新古典主义时期被广泛采用的主题，卡诺瓦就以此主题创作过多件艺术作品。

故事中还提到众神最终为两人的爱情所感动，不仅同意给予赛姬永生，还赐予她"灵魂之神"的头衔。在古代世界，赛姬的名字在希腊文中有灵魂和蝴蝶的双重含义，因此她常以蝴蝶的形象出现，蝴蝶也便成了灵魂永生的象征。赛姬的故事告诉人们，灵魂需要克服重重困难，才能抵达幸福和永生的彼岸。

卡诺瓦在创作这件作品前做了大量的研究工作，他模仿的对象是人们在赫库兰尼姆古城发现的一幅关于丘比特和赛姬的古罗马绘画作品，卡诺瓦曾于1787年前往离古城不远的那不勒斯短期居住。起初，他极为细致地临摹了男孩蹲下和女孩卧倒的姿态。接着，他开始做泥塑模型，并开始逐步将两个人的手臂合并，从他的草图上我们甚至可以感受到这对爱人之间相爱与对抗共存的矛盾状态。

他拥有精雕细琢的技艺，
作品被同行称为"极致美学的代表"

卡诺瓦的作品带有强烈的生活气息，这大概可以归功于精细且多样化的大理石表面处理技艺：岩石表面略微粗糙，他刻意保留了阶梯状痕迹；落在岩石上与环绕赛姬腿部的轻纱褶皱中带有细微的颗粒感；人物光滑的皮肤得益于精准的打磨工艺与日新月异的器具；甚至在爱神的面部，我们也可以清晰地看到工具打磨后留下的痕迹。

在雕塑中，人物的腿部形成了一个金字塔状的结构，这让轻盈的身体可以更加稳定地落于岩石之上。雕塑家由此成功地将稳定性与复杂且富有活力的旋转姿态巧妙结合。爱神的右脚，以及托起赛姬的手臂、垂直的翅膀，都强调了爱神重返人间的动人状态。两人靠得很近，加上优美柔和的线条，让人感受到一种温柔无限的爱意。时间仿佛凝固在这一刻，定格在这个永恒的拥抱里。

人物身后的花瓶是另外加工处理过的，它尤为光滑的表面是先使用抛光粉而后进行上光处理的效果，最后无疑也上过一层蜡浆，使之具有金属般的质感。另外，爱神的翅膀是独立雕刻的，艺术家精雕细琢后，再将它们仔细地嵌入人物的后背。勾勒轻盈的羽毛则是为了弱化翅膀与后背连接处过于生硬的视觉效果。厚实、栩栩如生的翅膀在阳光的照耀下，呈现出了半透明的质感，好似镀上了一层绝美的金色。人们可以从不同的角度去欣赏这件作品，因为它的右侧还有一个金属环，方便参观者拉动以自由旋转作品。

这件作品的所有细节都彰显着卡诺瓦在大理石雕刻艺术上无与伦比的精湛技艺，难怪当时他的同行都视这件作品为"极致美学的代表"。

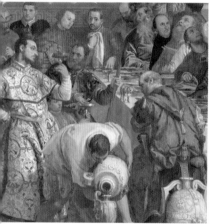

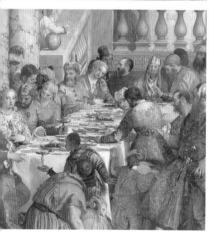

《加纳的婚礼》

《加纳的婚礼》是威尼斯圣乔治修道院向画家委罗内塞定制的一幅油画作品。双方签署的合同清晰地记载了教会对画家的要求：绘画主题要描绘耶稣在加纳婚礼上施行的第一次神迹；画作要足以覆盖整个修道院饭厅的墙壁，体现房间的纵深感。于是画家用相当长的时间创作了这幅拥有138个人物、尺幅接近67平方米的巨作。

这幅画作于1797年被拿破仑作为战利品带回法国。在日后意大利要求归还文物的浪潮中，法国以尺幅巨大不便运输为由拒绝归还。最后法国为表诚意，选择以《西蒙家宴》代替《加纳的婚礼》赠予意大利，以示两讫。于是它名正言顺地留在了卢浮宫，成为卢浮宫博物馆收藏的最大尺幅绘画作品。

耶稣穿越到 16 世纪的威尼斯，
玛利亚发现婚礼现场杯中无酒

为了创作此画，画家除了参考《约翰福音》的记载，还阅读了大量的书籍。同时代人文主义学者彼

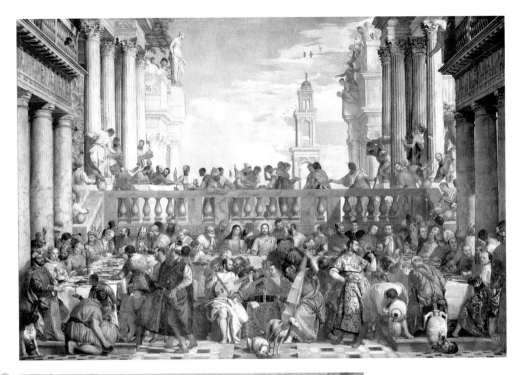

《加纳的婚礼》悬挂在卢浮宫最大展厅的墙壁上，占了整整一面墙。

《加纳的婚礼》

Les Noces de Cana

作者 / 委罗内塞

尺寸 /677 cm×994 cm

分类 / 布面油画

年份 /16 世纪

得罗·阿维蒂诺撰写的 *L'humanité de Jésus-Christ*（《论耶稣的人性》）。在书中，耶稣和玛利亚被描绘成普通人，他们在加纳地区与当地显贵一起参加了一场奢华无比的婚礼，耶稣在婚礼上施行了第一次神迹。受此启发，画家大胆地把这个宗教主题的背景置换到了16世纪繁荣富庶的威尼斯，以抒发文艺复兴时代的人文情怀。

画面中无论是餐具、服饰还是建筑、礼仪，都体现了当时威尼斯的风俗。头上有光环的耶稣和圣母玛利亚作为最尊贵的客人，在门徒的陪伴下端坐在画面正中央。席间玛利亚发现酒被喝光，抬起左手摆出了杯中无酒的动作暗示耶稣，于是耶稣授意仆人从石桶中倒出了红酒。旁边的侍酒官端着酒杯正感叹美酒的醇香，穿着金丝绿袍的管家就迫不及待地找新郎理论："为什么把质量上乘的美酒放在婚宴的最后？"

画面左侧的嘉宾是当时欧洲的皇室成员和威尼斯的名门望族，他们推杯换盏，攀谈甚欢。珠光宝气的新娘和观众对视，身旁的新郎面对管家的质疑一脸茫然。画面右侧落座的贵宾是教会成员，他们似乎刚刚听说主的神迹，纷纷抬头仰望天空，寻找圣人的踪迹。由画家与同僚装扮的乐师演奏着悦耳的乐曲，仆人和管家忙得马不停蹄，甚至猫狗、鹦鹉都迫不及待地参与其中。

在这奢华的喜宴中，画家不断地暗示宗教思想，多处使用象征手法，把威尼斯的世俗生活与圣人的神迹共同置于加纳的婚礼现场。首先乐师的年龄从年轻到年老，代表着生命的过程；桌子上的沙漏暗示时间有限，提醒世人不能沉湎于现世的欢乐，要时刻注意自己的修行；凉廊上的厨师正在宰杀羊羔，象征着日后耶稣将作为替罪羔羊为人类赎罪；众人分享的美酒佳肴又暗示着圣餐；大雁在高空中飞翔，代表天堂在远处；前景处被拴在一起的两条狗寓意新婚夫妻会白头偕老，同时暗指人对神永远的忠诚。

构图绝妙，天才布局展现宏伟场面；
光芒四射，绚烂色彩谱奏华美乐章

被誉为威尼斯画派三杰之一的委罗内塞，通过这件作品展现了他在构图和运用色彩方面过人的才华。左右两侧带有古希腊元素的雄伟建筑不仅彰显了主人的社会地位，在构图上也制造出绝妙的透视效果。画中所有建筑的房檐线都会引导观众的视线转移到耶稣的身上。为了避免两边建筑过于对称，一座钟楼矗立在远处的后景中，这也让人不禁联想到圣乔治修道院。除了左右对称，凉廊这道神圣和世俗的分界线把画面分成上下两部分，上边是云彩飞扬的天空，下边是人头攒动的宴席。再加上和修道院一致的大理石地砖，使得现实的空间即修道院的饭厅和画中的虚拟空间完全融为一体。修士在进餐时始终陪伴耶稣，时刻敬重主的伟大。

画中鲜艳的颜色激荡着观众的视线，大量来自东方的贵重颜料被铺满画面。雄黄打磨出的橘色配着辰砂调制成的朱红色、青金石研磨出的蓝色，把湛蓝的天空、精致的服饰、闪亮的餐具、女人的珠宝刻画得流光溢彩。1989至1992年，卢浮宫的修复工程去除了画作表面因常年氧化形成的暗黑，为观众再次呈现出了作品原本鲜艳的颜色。

《圣经》中记载的加纳的婚礼上，耶稣用水装满石桶，点水成酒使宴席得以延续；现实中画家委罗内塞在画布上铺满颜色，用色彩奏出华美的乐章。这场豪华的世俗婚礼见证了圣人的神迹，它不仅装饰了教堂，同时也点亮了16世纪人文主义城市威尼斯的天际。

《圣母加冕》

这幅作品是丁托列托为参加1582年威尼斯的一次竞标比赛而绘制的。1577年，一场灾难性的大火烧毁了威尼斯的半个总督府，能容纳万人的大议会厅的屋顶也在火灾中坍塌，装饰墙面的大幅壁画《天堂》遭到不可修复的损毁，一场装修工程迫在眉睫。议会决定以公平竞赛的方式选出最优秀的作品替代原来的壁画，这场比赛吸引了当时威尼斯众多优秀的艺术家。委罗内塞因年事已高，联合巴萨诺送了他们的习作；同时丁托列托也创作了这幅《圣母加冕》（又名《天堂》）参与竞赛。最后，裁判团认定委罗内塞和巴萨诺胜出。但是1588年委罗内塞的辞世，使他们的《天堂》还没有开始绘制就被迫终止，最终议会把这个殊荣直接授予了丁托列托。现如今装饰威尼斯总督府大议会厅墙壁的作品，就是丁托列托在这件样稿的基础上修改绘制而成的。

威尼斯金字塔形的寡头政治
与圣母加冕有何关系？

威尼斯这座城市由大议会管理，其中大部分成员来自当地的大家族，所有官员及300名参议院成员都由大议会任命。由参议院选出的"十人议会"是威尼斯拥有最大权力的秘密组织，总督就出自这十人之中。这种金字塔形的寡头政治结构有如天国的构成，而等级分明的政治体系是威尼斯经济繁荣、社会安定的保证。总督好比天国之母，人间的天堂就在威尼斯。正是由于这些象征含义，《圣母加冕》成为人们重新装饰大议会厅的唯一主题。

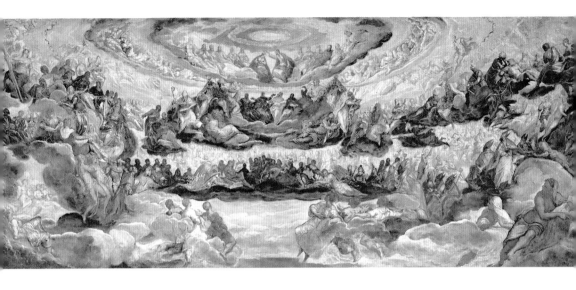

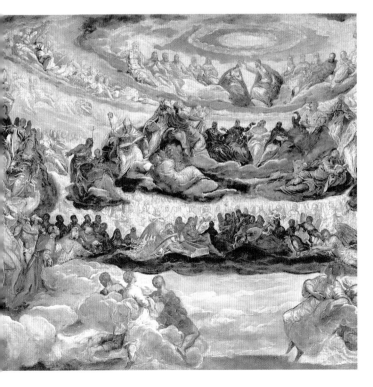

《圣母加冕》（又名《天堂》）

*Le Couronnement de la Vierge
(dit Le Paradis)*

作者 / 丁托列托

尺寸 /143 cm×362 cm

分类 / 布面油画

年份 /1575—1600

可是"圣母加冕"这个在艺术作品中经常被描绘的场景,在《圣经》通行版本中并无记载。这一题材的出现源于一本中世纪手抄版畅销书《黄金传说》。书中描绘了圣母玛利亚安眠后,作为天国之母无比荣耀地升入天堂,在圣灵、天使和圣人的见证下,由耶稣代替上帝授予她冠冕。丁托列托根据这段记载结合但丁在《神曲》中对天堂的描述,"地球好比果核,被九重天层层包裹。九重天之外的最高天才是天堂。一个超越时空的光与爱之天堂,圣者灵魂的永居所,上帝的居所",绘制了这幅《圣母加冕》。

为何有人称这是"未完成"的画作?

这幅画看似眼花缭乱,无从入手。但其实欣赏这幅画时,观众只需要调整一下视线即可。这幅画的起点始于画布的顶点,就像一个人抬头看着一个罗马式教堂的穹顶。从上到下,整个场景被安排在一个半球状的空间中。大片红晕笼罩着天堂,恰似圣人头上硕大的光环,白鸽化身的圣灵处在红晕的中心。圣母玛利亚在十二门徒的陪伴下,接受耶稣为她佩戴冠冕。共襄盛事的先知、天使、教宗、圣人和众选民按照其身份等级的重要性,自上而下停留在每层云朵上,天籁之音直冲云霄。金色的光芒照亮了画中所有的人物,它既是画面的主要光源,也强调了"上帝是人类之光"的宗教思想。两种构图方式(横向排列和三角构图)的综合运用,既增添了画面的动感,也塑造了仰望天堂般的视野,甚至把观众带进了一个魔幻的宇宙空间,似乎在跟随着旋转的陀螺上升到至高无上的天国。

但是也有人指出这幅作品有种"未完成"的感觉,众多人物有如打草稿般模糊地堆砌起来,甚至瓦萨里也这样评价:"丁托列托不只是工作速度快,他的作品残留下的粗犷笔触,使人看不出他的画作是否已经完成。"事实上,"未完成"的感

觉不是丁托列托艺术的瑕疵，更不是因为他技法粗糙，而是他用笔敏捷以求真实地表现内心的即兴创作的欲望和情感造成的。其实画中的每一个人物都经过了深思熟虑，人物瘦长的形体，夸张、扭动、不平衡的姿态，体现了画家早年临摹米开朗琪罗作品时练就的素描功底，也显示出他对16世纪末流行的矫饰主义风格的喜爱。

依照这件样稿，70岁高龄的丁托列托带领他的儿子与众学徒最终在威尼斯总督府大议会厅完成了那幅长22.6米、高9米，堪称世界上尺幅最大的布面油画，它被誉为丁托列托一生最伟大的杰作，可与米开朗琪罗的《最后的审判》相媲美。但和这件并非全部由他亲笔完成的作品相比，由丁托列托亲笔绘制、卢浮宫于1789年收藏的参选样稿《圣母加冕》，颜色更加丰富明亮，光线更加柔和，画面也更加充满了丁托列托灵魂的力量。

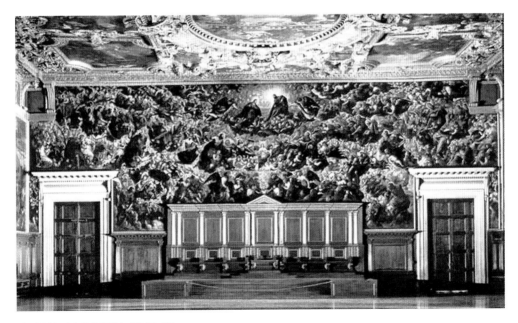

威尼斯总督府大议会厅现存《圣母加冕》。

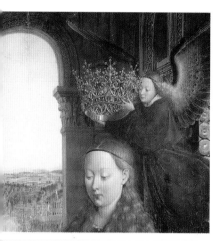

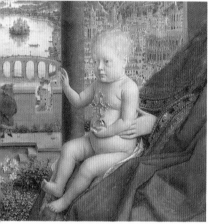

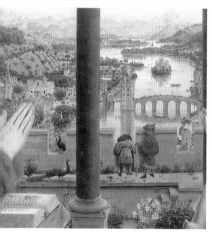

《圣母子与洛林大臣》

这幅作品是尼德兰画家杨·凡·爱克受勃艮第公国的大法官（相当于现在的首相）尼古拉·洛林委托为其创作的一件"还愿"作品。画作最早收藏于勃艮第欧丹教堂内，由于法国大革命期间教堂被毁，后于1800年进入卢浮宫馆藏。

作品中的洛林以捐赠者的形象示人，正以双手合十的姿势向圣母子做祈祷，他神情凝重，身前摆着一本祈祷书。捐赠者谦卑虔诚的姿态与身上炫耀性的奢华服饰（闪亮的、贵气的柔软裘皮）相结合，无不彰显其在宫廷中的显赫地位。

优雅的圣母端坐在一张大理石宝座上，身披一条宽大、带宝石镶边的红色披风。她的膝上，坐着正为洛林送祝福的圣婴，他的手中抱着圣器——一个带十字架的水晶球。圣母头顶上方，天使为她送上了一件镶满珍珠宝石的金冠，让人联想到圣母死后升天，耶稣为圣母加冕的景象。

室内有三个石柱拱门，拱门外有一片幽静的花园，它暗示着圣母的纯洁；中景有两个人站立在城墙边，其中一人正探头向下张望，另一名裹着红头巾的男子可能是画家本人，因为他曾在1433年创作过一幅裹红头巾的自画像。

远景处是一片城市与自然结合的风景，这里的风景

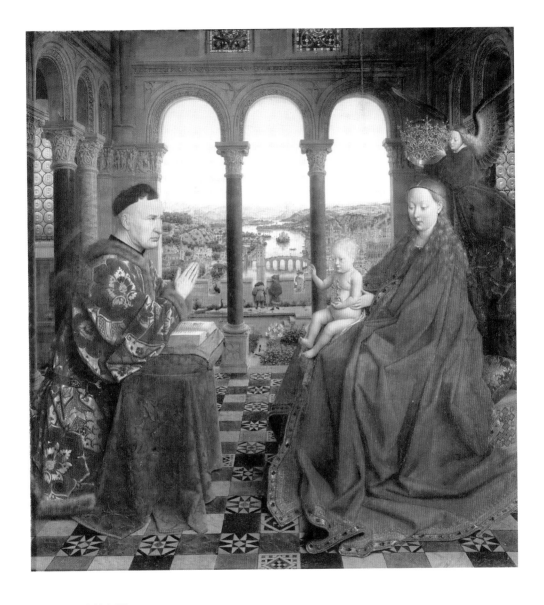

《圣母子与洛林大臣》

La Vierge et l'Enfant au Chancelier Rolin

作者 / 杨 · 凡 · 爱克　　尺寸 /66 cm×62 cm　　分类 / 板面油画　　年份 /1400—1450

并不像画家以往作品中的那样只作为简单的点缀，而是爱克经过仔细观察研究后创作的极为细致繁杂的组合：从花园里的百合玫瑰到墙垛上的喜鹊、孔雀，从城市的各色建筑到桥上密密麻麻的行人，巨细靡遗。将人物置于广阔的空间是较为新颖的构图方式，建筑、地板与柱廊的比例显现出透视法则，远处的山峦逐渐消失于视野之中，给人无限遐想。以河流为界，画面被一分为二，人物所处的内部空间各有不同，不同角度朝向的外部空间也并无雷同，这样的布局给画面以深度、广度及空间的连贯感，使人印象深刻。

现实人物竟能与圣母子相遇，何为"神圣对话"？

尼德兰艺术脱胎于中世纪的哥特艺术，因此尼德兰文艺复兴初期的绘画仍带有较重的宗教气息，严肃、静穆，人物形象不够生动自然。如画中的圣母子形象略显僵直，并不具有后世作品中亲切温和的特点。但这幅作品虽表现的是传统宗教题材，却又混合了文艺复兴早期的人文主义思想，画家以细腻的写实笔法将现实人物与城市风光纳入其中，体现了他对描写世俗生活的兴趣及其现实主义倾向。

神圣与世俗结合，我们称之为"神圣对话"，现世富有的捐赠者或订购人与以圣母子为主的诸圣人"同框"，这一题材风靡于15世纪的意大利北部及尼德兰地区，而凡·爱克在推广这一题材的过程中起到了关键性作用。

画中除了经典的圣母子形象之外，室内左侧墙面的浮雕上，还描绘了《旧约》中若干表现人类罪恶的片段：亚当、夏娃被逐出伊甸园，该隐与亚伯的祭祀，众人登上诺亚方舟等。远景中的城市风光也与人物特性相结合，如洛林身后是一些居民用房与修道院，这象征着世俗的权力；圣母一侧的众多教堂则象征着神圣的权力。

凡·爱克改良了油画材料，
是当之无愧的"油画之父"

15世纪上半叶，透视理论的传播及油画技术的普及对绘画领域产生了重大影响，人们日渐追求更为写实的画面效果。这样的变化起始于早期的尼德兰画派，其中罗伯特·坎平和凡·爱克被认为是佼佼者，他们也是最早掌握油画技巧的画家。在此之前，人们普遍采用蛋液调和颜料作画，也就是"坦培拉"或"蛋彩画"。这种材料的缺点是干得快，画家无法精心描绘细节，且颜色不透明，很难画出渐变效果。

因此，一些艺术家进行了大胆试验，他们以亚麻油替代蛋液调和色粉，使其易于调配与修改，画家可以层层上色，更仔细、准确地作画，画面也变得透明而富有光泽。但问题仍然存在，这种新型材料变干所需的时间太久，作画效率实在不高，因此油画在初期并未得到真正的推广。直到凡·爱克发现，如在材料中掺入一种新的介质——松节油，则可大大加快其风干的速度，这种新型绘画技术才得到广泛认可。直到今天，松节油依然是画家用来调节调色油黏稠度和流动性不可或缺的材料。难怪人们都称凡·爱克是"油画的发明者"，其实准确地说，他应当是油画技术的改良者。他的作品精致细腻、色彩丰富，表现出其对光线和画面质感的高超把握。著名美术史家欧文·帕诺夫斯基说，他的眼睛就像是一架望远镜和一台显微镜在同时运作。

凡·爱克的《根特祭坛画》可以被称为世界上第一幅真正的油画作品，历经数百年，画面色彩仍然艳丽如初，这在当时的确是一种绘画技法上的突破。所以，这幅画在艺术史上的意义远远超出了其思想内容和艺术形式，甚至可以说开创了整个欧洲绘画的新纪元。

《愚人船》

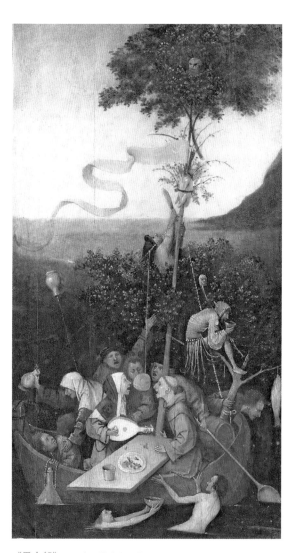

《愚人船》 *La Nef des Fous*

作者 / 耶罗尼米斯·博斯　尺寸 /58 cm×33 cm
分类 / 板面油画　年份 /1475—1500

《愚人船》是荷兰画家博斯创作的三折画的一部分。三折画有如书籍，可以开合。打开时，左侧画屏由这幅《愚人船》和被拦腰截断的另一半《暴食者的寓言》（藏于纽黑文耶鲁大学美术馆）构成，右侧画屏是《吝啬鬼之死》（藏于华盛顿美国国家美术馆），中间画屏缺失。如果把两侧画屏合上，则呈现出全新的一幅画——《浪子》（藏于鹿特丹博伊曼斯·范伯宁恩美术馆）。据专家推测，整件作品描述的是一个流浪的天主教徒在犯下放纵、贪婪、吝啬等罪行后走向死亡的故事。

左侧画屏:《愚人船》《暴食者的寓言》
右侧画屏:《吝啬鬼之死》

合屏画:《浪子》

世界上真有愚人船吗？
他们是否会到达梦想的港湾？

画中一群愚人坐着一艘破船，希望到达传说中的天堂。他们嬉笑怒骂，好不热闹，可是仔细观察一下，又让人备感诡异。这艘船没有帆，没有舵，一棵大树当作桅杆，一把大勺当作船桨。破船上竟有十人之多，船中央一个修士和修女面对面，修女还弹着鲁特琴，他俩张着嘴巴好似唱歌，又像是在和其他人一起争食系在缆绳上的大饼。两个水手无心掌舵，其中一个头顶水杯，把破壶套在船桨上举向半空。左边一个女人正举着空水罐要打旁边的年轻人。另一边的桅杆上，拿着人头手杖、小丑装扮的小瘦子正在津津有味地喝酒，他脚下有个弯腰狂吐的大叔，身后上方有一个人正举着餐刀被烤鹅吸引得无法自拔。树冠中猫头鹰探出头，露出魔鬼般的笑容。桅杆上粉红的旗帜随风飘动，随着这群欢乐的愚人飘向一望无际的远方。

这样怪诞可笑的场景一方面来自画家博斯丰富的想象力，另一方面是他借鉴了当时红遍欧洲的畅销书《愚人船》中的情节。这本用德文写成的小书先后被翻译成多种语言出版。它讲述了一艘载着100多个愚人的小船驶向愚人天堂的故事，这些人性格迥异，每个人代表一种人性的缺点，贪婪、纵欲、缺失信仰、放荡不羁、狂想……而在西方历史中，这种愚人船确实存在过。曾经有些患精神病的人或罪犯被城市驱逐，他们跟随船舶从一个城镇漂泊到另一个城镇，有时船工厌倦了，就把他们打发上岸。因此在那时欧洲的许多城市经常会看到这种"愚人船"。

博斯生活的15世纪正是尼德兰地区（今天的比利时、荷兰、卢森堡和法国东北部的大片区域）社会矛盾激化、宗教危机爆发的黑暗年代。如果说人文主义思潮在佛罗伦萨艺术中体现为人的尊严和争取解放，那么尼德兰画家则致力于表现

黑暗的社会，讽刺人性的罪孽。在这类表现人类恶习的画作中，博斯另辟蹊径，作品因此显得视角独特、妙趣横生，带有漫画式的想象力，让人不由得发笑的同时也深刻揭露了事物的本质。

荒谬也是一种美，
500 年前的超现实主义

《愚人船》呈现了一个颠倒的世界，画中愚人的行动不受大脑支配，而是靠身体本能。他们暴饮暴食、贪杯酗酒，犯下与宗教精神背道而驰的放纵之罪。呕吐的人因饮酒过度而丧失理智，女人敲打男人的头部代表酒精麻痹下的暴怒，桌上的红果象征情欲，吊着的无鳞之鱼象征罪恶，猫头鹰暗示恶魔的降临。最醒目打眼的要数画面前景中的那对修士男女，让人不由自主地联想起贪婪腐败的教会。此时修士早已忘记应该遵守的戒律，喝酒、吟唱甚至乱情反倒成了他们的常态。失去约束的教会正如这肆意漂流的小船，再也不顾灵魂的救赎，就像画中沉湎、放纵的人们无视那两个溺水之人。面对如此荒谬的行径，就连没有信仰的异端也好过道德沦丧的天主教会。可想而知，最终等待船上愚人的结局，绝不是到达梦想中的天堂，而是走向毁灭。

这幅充满幻想和强烈讽刺意味的寓言画，在尼德兰绘画史上前所未见。博斯借现实世界中并不存在的怪诞事物和场景，巧妙地揭露了人类的内在共性。他作为"魔鬼的制造者"，把"荒谬也是一种美"的超前概念在15世纪就已展现给世人，这令20世纪的超现实主义画家胡安·米罗、萨尔瓦多·达利等人都望尘莫及。

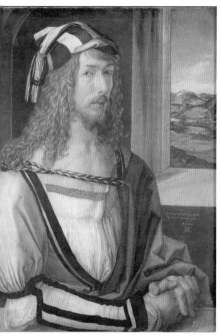

丢勒 13 岁时用银针刺的自画像和 27 岁时画的自画像（局部）。

《拿着蓟的艺术家肖像》

阿尔布雷特·丢勒是德国著名的画家、版画家、雕塑家和艺术理论家，被认为是德国文艺复兴第一人。1471年，他出生于纽伦堡的一个金匠家庭，早年跟随父亲学习金工手艺。15岁进入画室当学徒，并开始游历德国南部和意大利，学习绘画与木刻版画。丢勒自幼就展现出过人的才能，他创作此画时仅22岁，正在异乡漫游，这幅画也被认为是西方艺术史上最早的自画像之一。

据同时代的人回忆，丢勒的外貌大致如此：他有一张表情生动的脸，一对明亮的眸子，长着希腊人称为四角形的鼻子，修长的脖颈，立体的五官宛如刀刻般俊美；挺直的脊背，宽阔的胸膛，束紧了腰的上半身，显得文质彬彬；他的手指骨节分明，秀美如葱白；他那俏皮的言谈举止更令人陶醉，以至于听众都觉得再也没有比他结束讲话更令人惆怅的事了。

画中人物为何手持刺蓟？
是否具有更深层的内涵？

画中丢勒手里拿着一种带刺的绿色菊科植物——刺

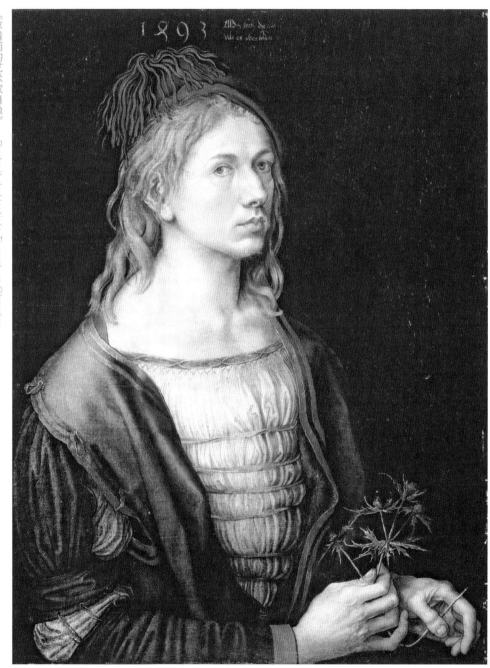

蓟。对于他为何要保持这样的姿势，学者提出了两种假说。首先，刺蓟在德文中被理解为"丈夫的忠诚"，常被看作是爱情与忠诚的象征。作家歌德认为这幅画极有可能是丢勒赠予其妻子阿涅斯·弗雷的新婚礼物，他们于1494年7月7日成婚，这同时也解释了丢勒为何身着如此优雅精致的服饰。然而对于这一猜测最大的质疑是，他们的婚姻其实是一段父母之命媒妁之言下的寡淡结合，且两人终生未育。

于是我们有了第二种推测：它可能涉及宗教题材，因为蓟带刺的造型与耶稣受难时所佩戴的荆棘冠较为相似。不仅如此，画中还留有画家的德语配文"我的一切事物，都掌握在上帝手中"，这更渲染了这幅作品的宗教色彩。丢勒在1500年创作的另一幅自画像中，更是大胆地以正面示人（造物主的常见姿态），其意味不明的手势与卷曲的发型似乎都是在模仿耶稣基督的形象。

无论如何，这两种不同的解释实质上都代表着画家的一种承诺，不管是对自己的婚姻还是对宗教都始终抱有虔诚。

终生痴迷研究自画像，
丢勒成为西方自画像鼻祖

从中世纪晚期开始，西方画家便习惯于将个人形象植入作品当中，画中他们常以直视观看者的造型出现，因而普遍具有较高的辨识度。然而，这种类型的自画像一般只能作为宗教或历史题材巨作的配角出现。丢勒则另辟蹊径，独树一帜地为人们首次呈上一幅独立的人物自画像。他一生钟情于自画像创作，并做出了各种各样的尝试与探索。

手持刺蓟的这幅自画像中，丢勒借鉴了意大利文艺复兴大师在处理人物肖像画时的惯用手法：四分之三侧姿及暗黑的纯色背景。人物的姿势稍显僵硬，大概是因为画家需要不停地观察镜中的自己。人物身上的服饰看起来柔软华贵，衣褶的部分被处理得极为细致。带绒球的红色小帽子，优雅的灰绿色绸布外衣与带细条纹褶子的白色衬衫形成视觉反差。人物脸上还保留了几分孩童的稚气，接近他13岁时为自己创作的银针自画像。然而他线条分明的朱唇、凸起的喉结、挺直的鼻梁、凌厉的面部轮廓以及紧张不安的双手，无一不散发着成熟男性的魅力。

丢勒13岁时就用银针刺了第一幅自画像，并在画上写道："1484年我还是一个孩子的时候，我照着镜子画了自己。"

丢勒同达·芬奇一样，拥有科学的认知，曾深入研究透视法和人体解剖学。他的观察细致深入，画中人物手上植物的描绘也极为精确，完全可以同达·芬奇的妙笔生花相媲美，蓟上尖刺的细节具有金属般的质感，更是让人联想到画家早期跟随金匠父亲做学徒的经历。

丢勒曾表示，每一个德国人都想有自己的"式样"，都期望自成一家。所以在他的肖像画中，常常具有十分强烈的个性特征。譬如这幅肖像画中的丢勒看似面无表情，神情中却饱含着深思与迷惘以及略带傲慢的自信。也许是因为他正处于成年初显期，虽然偶尔觉得迷茫，但又对自己颇具信心，眼中才会有那么一丝傲慢与沉稳。

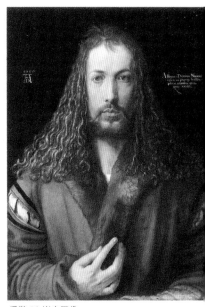

丢勒 28 岁自画像。

《钱商和他的妻子》

《钱商和他的妻子》是尼德兰画家马西斯于1514年创作的一幅板面油画。那个时代的尼德兰地区是个广义上的地理概念，涵盖现在比利时、荷兰、卢森堡以及法国东北部的大片区域。画家马西斯出生于比利时的鲁汶，30岁左右定居安特卫普。此时的安特卫普是贯穿南北欧洲的贸易港口，繁荣的商业活动造就了它欧洲金融中心的重要地位。来自西班牙、葡萄牙、意大利的商人络绎不绝，由于他们手持不同货币，大量钱庄、当铺如雨后春笋般在这个城市出现。这幅画描述的就是这类钱商老板的日常生活。

小小画作背后掩藏着
公平交易、童叟无欺的市场伦理

紧凑的画面中，二人姿态对称地坐在桌前。老板右手捏着钱币，左手拎着天平。为了尽可能地不差毫厘，他目不转睛，手指蜷起把天平吊得很稳当。与之对应的是，老板娘右手放下，左手手指翘起，小心翼翼地翻着祈祷书。桌上摆满了贵重物品，小黑

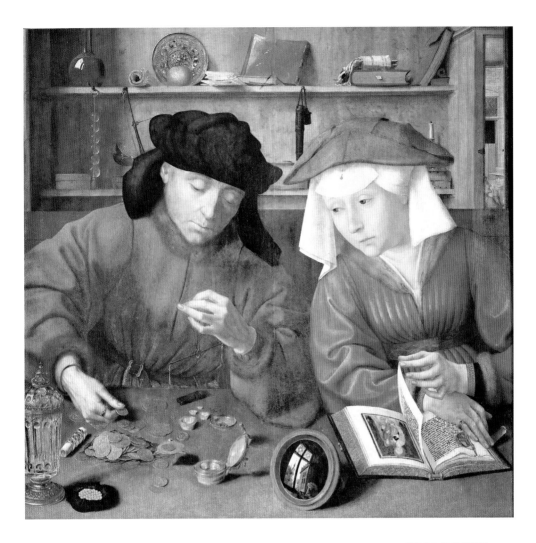

绒布袋包着珍珠，4个宝石戒指串成串，来自法国、英国、神圣罗马帝国的钱币堆成小山。他们的穿着并不华丽，细节却体现出富有，领口和袖边饰有毛皮绲边，右手都佩戴戒指，老板娘的头纱上还装饰着纯金别针。

画家再现的是那个年代靠勤劳致富的新兴资产阶级。钱商的生意虽算不上优雅高贵，但也是份体面并被社会认可的工作。"愿天

《钱商和他的妻子》

Le Prêteur et sa Femme

作者 / 昆丁·马西斯

尺寸 /70.5 cm×67 cm

分类 / 板面油画

年份 /1514

平公正准确，不偏不倚"，这句原本被写在画框上的话，也是钱商老板工作的写照。画中场景既体现了尼德兰地区人们的务实精神，也反映了当时社会的变革。人们对腐败的教会嗤之以鼻，王权统治也日渐衰弱，唯有基于等价交换的契约精神才是人们信奉的准则。当时大批富裕的商人渐渐登上社会舞台，资本主义浪潮也随之涌现。

新教诞生之前，
是追求财富还是坚持信仰？

由于新兴的资产阶级更加关注现世生活，他们喜好定制静物画、风景画和反映市民日常生活的风俗画装饰房间，风俗画更是成了尼德兰画坛的主流。这幅作品远远超越了风俗画的局限，画家通过各种物品的象征含义，赋予了这幅作品更加崇高的宗教内涵和道德寓意。后来，抨击人性的罪恶、揭示现世生活的短暂和虚无也随即成了尼德兰画派的典型特征。从这个意义上讲，画家马西斯开创了尼德兰独具一格的风俗画之先河。

在这幅画里，老板手中的天平暗示着人们死后终将接受的最后审判；桌上的珠宝、首饰、钱币象征着奢侈的贪念；女人手中泥金装饰的祈祷书更是饱含玄机，她拎起的那页刚好夹在屠宰羔羊象征的"罪孽"和圣母子象征的"救赎"之间；夫妻身后的架子上，水晶瓶代表圣母的纯洁，她的始孕无玷有如光线穿透水晶瓶而无损；苹果暗喻禁果——人类的原罪；悬挂的水晶念珠代表生命的脆弱；熄灭的蜡烛预示着死亡的降临；关着的木盒象征着不被人们重视的美德。

理解了这些象征含义，我们就明白了为何女人的眼中充满忧虑。放贷是天主教

教义中明令禁止的一种罪恶，却使他们过上了殷实的生活。面对这种宗教和世俗的冲突，她是该追求财富还是坚持信仰？手中的书页是该翻向罪孽还是救赎？虽然画家没有给出答案，历史却道出了结局。这幅作品完成后的第三年，也就是1517年，马丁·路德发动了宗教改革。新教教义使商人摆脱了道德枷锁，秉持"一切职业，不分贵贱，都能荣耀上帝"的加尔文宗在尼德兰收获了更多的信众。

画中隐身的第三人是谁？

关于这幅作品的创作灵感，马西斯极有可能借鉴了杨·凡·爱克在1434年创作的《阿尔诺芬尼夫妇像》。同样的油画技法，底色轻薄透明，细节写实细腻。相似的红绿搭配，颜色鲜艳亮丽，并且人物之间都出现了一面凸镜。凡·爱克通过镜子给自己画了一幅肖像画，马西斯通过镜子的反射呈现了画中看不到的场景，在增强画面空间感的同时，也构建了画面内部空间和外部世界的联系。在镜中，十字架窗框、彩绘玻璃、教堂和窗前的人物清晰可见，画家借此表现了光源，也再现了主人虔诚的宗教信仰；同时室内的活动也是外部世界的缩影，正是这些认真务实的商人造就了安特卫普的经济繁荣。画家似乎有意吸引我们去辨认镜中人物的身份，其实他已经做了暗示，这个人可能就是正在看画的你。

《伊拉斯谟写作肖像》

这幅肖像画（卢浮宫官网所给名称标有伊拉斯谟的出生死亡年份，考虑到标题的简洁性，本文进行了删改）的主人公伊拉斯谟（约1466—1536）出生于荷兰鹿特丹，是尼德兰文艺复兴时期著名的人文主义思想家、神学家，《新约全书》拉丁文版和希腊文版的整理翻译者。1509年，他在托马斯·莫尔（《乌托邦》的作者，英国亨利八世时期的大法官）的家里起草了针砭时事的《愚人颂》，为马丁·路德1517年的新教改革奠定了基础。他曾长期游历欧洲各国，在意大利攻读神学博士，在剑桥大学出任教授，被欧洲人文圈称为"人文王子"。

两位天才的历史碰撞

画家小贺尔拜因出生于德国奥格斯堡的绘画世家，父亲老贺尔拜因和叔叔都是当时德国画坛举足轻重的人物。在他们的教导下，小贺尔拜因从小就打下了坚实的绘画基础。他的职业生涯是在巴塞尔开启的。16世纪的巴塞尔是闻名欧洲的重要城市，它不仅拥有瑞士的第一所大学，也是欧洲出版业和印刷业的中心，吸引了大量人文学者来此定居。贺尔拜因于1514年来到巴塞尔，同年伊拉斯谟也和出版商福洛本成为好友，1523年，伊拉斯谟与福洛本在巴塞尔出版了希腊文版的《新约全书》。此时的贺尔拜因也成了巴塞尔各界名流中大红大紫的肖像画画家。通过一位委托人，贺尔拜因与伊拉斯谟互相结识并成为挚友。此后的两年间，贺尔拜因先后绘制了3幅伊拉斯谟的肖像画。

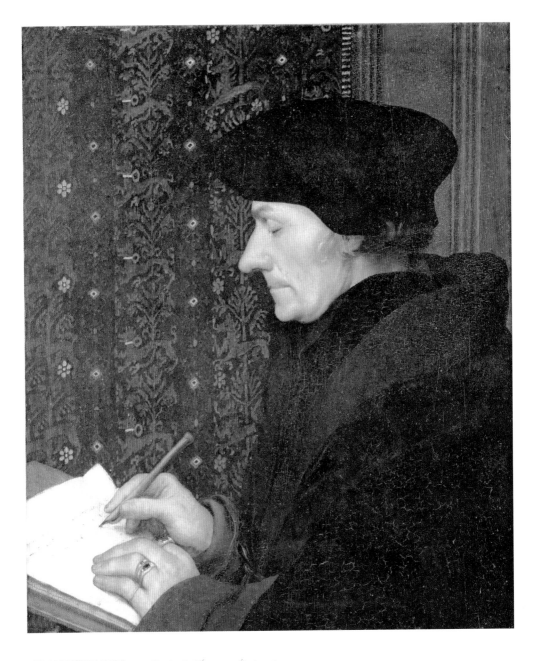

《伊拉斯谟写作肖像》　　*Portrait d'Érasme Écrivant*

作者 / 汉斯·贺尔拜因　　尺寸 /43 cm×33 cm　　分类 / 板面油画　　年份 /1528

1514至1526年间，贺尔拜因经常游走于意大利和法国，这使他日臻成熟的画风既有北方画派的客观细腻又有意大利文艺复兴时期艺术稳健的构图。他所描绘的人物不仅个性鲜明，细节之处也精确有力。通过研习达·芬奇的素描，他还确立了日后惯用的"三色粉笔技法"，即用黑色、红色和白色的粉笔在涂有某种底色的画纸上直接创作素描的手法，这也是日后他在英国皇室创作肖像画的常用技巧。

有如古钱币上帝王的正侧像，突出历史丰碑般的崇高地位

这幅画描绘了伊拉斯谟在室内写作的场景。背景细木壁板上装饰着绿色的挂毯。他穿着厚实，头戴无边软帽，目光低垂，聚精会神地在洁白的羊皮纸上工整地书写。一本红色封皮装帧的书籍垫在他的手下。他的左手压着纸张，右手轻握棕色笔杆，表情庄重严肃。至于画中的文字内容，专家曾找来另一幅收藏在巴塞尔博物馆的伊拉斯谟肖像进行对比，结果发现两幅画中的文字完全相同，都是关于新约中《马可福音》的最新评注。

一般来讲，绘画的色彩用于抒发情感，线条着重于传达理智。这幅肖像画就体现了德国画家偏重理性思维、重线条轻颜色的特点。画面构图简单有序，线条运用准确精练。人物被设置为以标准的正侧面示人，然而这种正侧面肖像在贺尔拜因的肖像画中非常罕见，它带有早期意大利文艺复兴时期人物肖像画的特点，同时也容易让人联想起古代钱币上的帝王侧像。很明显，人物的这种姿态是贺尔拜因精心设计的，目的就是突出这位学术泰斗历史丰碑般的崇高地位。

古罗马钱币上的哈德良皇帝肖像。

画中除了挂毯上精致的花纹和伊拉斯谟手上华丽的戒指，其余都使用了单纯朴素的颜色。明亮的脸部和手部在黑色的长袍和帽子的映衬下显得非常醒目。观众的视线被它们聚集起来，并由鼻子和笔杆的线条带动着在脸部和手部来回游走。卢浮宫还收藏了这幅画的手部素描，它清楚地再现了堪称精密的手部姿态。整幅画作虽没有明暗和阴影的多层晕染，但是人物骨骼的结构、肌肤的起伏都显得特别立体清晰。这些都体现了画家扎实稳健的素描功底。

画面即使线条简练、颜色质朴，情感的力量依旧在被传递。伊拉斯谟双唇紧闭、垂目著书的侧影向我们展示了他聪明睿智、严谨治学的学者形象。房间装饰文雅，温馨宁静，似乎只能听见笔尖在纸张上书写的沙沙声，如此静谧雅致的气氛反映了画中人物谦和冷静的内心。一位沉着稳健、充满人文主义关怀的长者的形象被刻画得淋漓尽致。

于是这成为伊拉斯谟最欣赏的一幅肖像画。在得知贺尔拜因要去英国发展，他还手书一封推荐信寄给托马斯·莫尔。贺尔拜因就带着伊拉斯谟的亲笔信和这幅画像去了英国，最终成为英国皇室的御用画家，并被称为16世纪最杰出的肖像画画家之一。

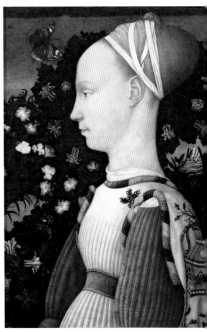

《埃斯特王族的公主肖像》，安东尼奥·皮萨内洛，1425—1450，卢浮宫藏。

《伊拉斯谟写作肖像》手部草图，卢浮宫藏。

《吉卜赛女郎》

这幅作品是荷兰画家弗兰斯·哈尔斯极负盛名的人物肖像画，也是画家表现平民生活最生动的一幅佳作。然而关于画中人物的真实身份、具体作画时间及原因至今不详。它可能来自医生兼收藏家路易·拉·卡兹之手，后于1869年被转赠给卢浮宫。

画面上呈现的是一位年轻的漂亮姑娘，她从容自信，侧着身子，眼睛瞥向一边，似乎因为发现了什么而轻蔑一笑。蓬松的黑发散落肩头，显得慵懒随性。她有些衣衫不整，胸前的白色衬衫敞开着，露出了结实饱满的胸部轮廓。天然去雕饰的面庞，映着两片粉色的腮红，脸庞与珊瑚色的套裙一起将雪白的内衫反衬得更加突出。人物身后的背景有些模糊不清，不知是布满岩石的户外风景，还是一道亮光划过满是乌云的天空，简略的背景处理更好地衬托出了人物这一主体。

袒胸露乳，眉飞色舞，
为何称她为"吉卜赛女郎"？

哈尔斯是17世纪荷兰黄金时代最伟大的肖像画大师之

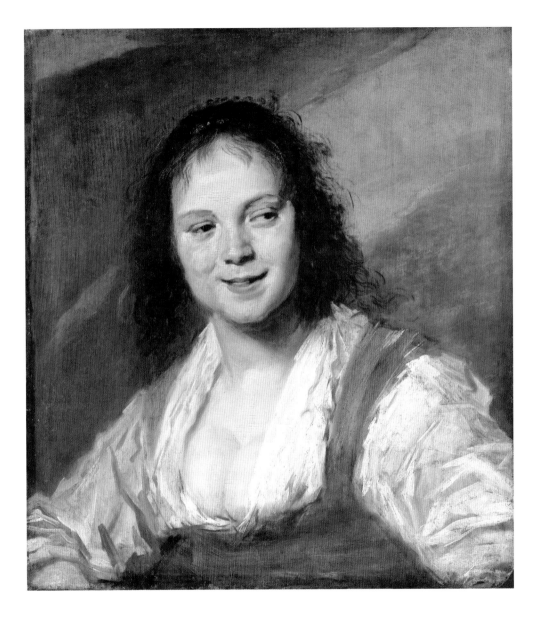

《吉卜赛女郎》

La Bohémienne

作者 / 弗兰斯·哈尔斯　尺寸 /58 cm×52 cm　分类 / 板面油画　年份 / 约 1626

一，他不仅为众多显贵富绅创作个人肖像画，也创作了一些群体肖像作品。在构图上，哈尔斯偏向于简单的画面结构，着重表现人物的社会地位，画中人物常以半身、四分之三侧姿示人。与同时代的大画家安东·凡·戴克相比，他较少描绘华丽的首饰，也不会过分重视服饰的精雕细琢，关注点集中在人物的面部刻画，使人物极具个性且富有表现力。

这幅画便是绝佳的范例，画中女子面庞朴素，没有一丝华丽的点缀；轻启的嘴唇、俏皮的眼神张扬着青春的活力；质朴无华的白色衬衣、粗糙的红色套裙，显示出生活的艰辛；那无所顾忌的微笑，则流露出清纯无邪的本性。显然，这些都与所谓上层社会女性的形象——高高挽起的发髻、半透明的丝质头巾、精致的丝绒服饰和端庄的姿态——相去甚远。

那么她是谁？为何称她为"吉卜赛女郎"？吉卜赛人原住印度北部，后来散居世界各地，是传统的流浪者。他们居无定所，四海为家，以沿街卖艺或占卜为生，这种生活方式孕育了吉卜赛人，尤其是吉卜赛女性能歌善舞、奔放洒脱的性格。而这正与画中女子的形象相契合。

画家以其敏锐的观察力，将吉卜赛女子洒脱奔放、自由独立而又生活艰辛的形象准确地定格于画面之上，为观看者诠释了朴实之美，讴歌了简单又灿烂的生命的快乐。

**荷兰的天才肖像画大师，
17 世纪的印象派先驱**

1581年，哈尔斯出生于比利时的安特卫普，后随父母迁居荷兰，定居哈勒姆并

终老于此。哈尔斯一生专注于肖像画的创作，早期的作品大多表现黄金时代荷兰人生活乐观、富裕的面貌，主要对象是哈勒姆当地富有的居民。

从17世纪30年代起，平民化的绘画主题由罗马传入荷兰，并掀起一阵热潮。画家开始关注并描绘荷兰中下层人民的生活与形象，创作了一系列个性鲜明的平民肖像画，其中就有这幅年轻的吉卜赛女郎肖像。他沿袭了卡拉瓦乔主义注重明暗对比、画面戏剧性以及表现日常生活场景的风格，加之本人桀骜不驯的个性与无与伦比的激情，为我们呈现出一幅幅充满生命力的肖像画。

在这幅画中，他用凌乱而紧实的笔触描绘女子的套裙，制造出一种晃动的视觉效果。女人的脸部肌肤处理得较为光滑，弧线的反复出现加强了女性身材特有的圆润感和柔和感。流畅自如的大笔触是哈尔斯的特色，人物形象因此显得传神、逼真。然而在当时，油画作品中过于明显的笔触被认为是一种瑕疵，甚至有人批评他，说他的作品是草率完成的。

尽管存在一些质疑，但人们不得不为哈尔斯的作品所表现出的生命力感到震惊。同时期的传记作家西奥多鲁斯·斯赫雷费利厄斯曾写道，他的作品反映了"强烈的力量与生机"，说他"在用笔刷挑战自然"。凡·高在给弟弟提奥的信中写道："欣赏哈尔斯的作品是件多么美好的事，它与其他画作是如此不同——那么多的画作，在那些画上所有事物都以同样的方式被谨慎地抹平了。"

诚然，哈尔斯并未像多数同时代画家那样给予画面细腻光滑的表面，而是故意忽略诸多细节，利用抹痕、线段、色块等来表现人物的生命力与画面的流动感。这样的技巧一直到19世纪才真正受到追捧，尤其是论起对印象派的影响，哈尔斯可谓名副其实的印象派先驱！

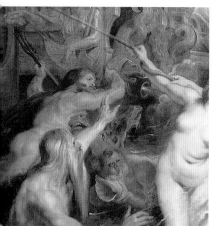

《1600年11月3日女王登陆马赛港

这幅画是佛兰德斯画家鲁本斯为法国王后玛丽·德·美第奇创作的系列历史连环画之一，这套连环画共24幅，展示了这位法国王后的华丽一生和丰功伟业，最初用于装饰王后居住的卢森堡宫，后于1816年进入卢浮宫馆藏。1573年，玛丽出生于佛罗伦萨的美第奇宫，27岁时因与法国国王亨利四世结婚来到法国。这幅画表现的正是1600年11月3日玛丽女王一行人乘船抵达马赛港口，受到法方隆重欢迎的热闹现场。

画面中，一艘镶有古典浮雕的镀金宫船刚刚抵港。船舱顶部带有六颗圆球的装饰物是美第奇家族族徽，它暗示着来者的身份。船头身穿锃亮铠甲的是玛丽的伯父托斯卡纳大公，他是这场婚姻的牵线人。玛丽盛装站立于船上，高傲尊贵，由姐妹左右搀扶，等待着最高规格接待的降临。在她们的对面，一位象征着法国、双臂张开的年轻人迎上来，他身披绣有金百合的蓝色披风，他身后做同一姿势的女子代表着马赛这座城市，他们正向玛丽鞠躬，为她献上最诚挚的敬意。在众人头顶上方，荣誉女神配合着队列，奏响欢快的乐曲；舰船的下方则是海神涅普顿与一众海女，他们一路守护着王后安全抵达港口。

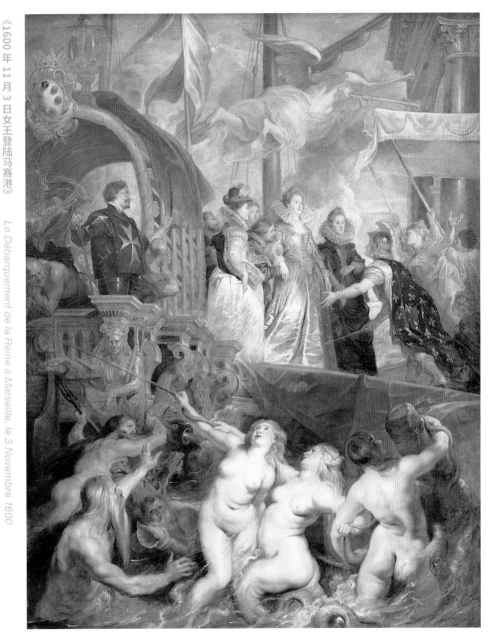

《1600 年 11 月 3 日女王登陆马赛港》

作者／彼得·保罗·鲁本斯　　尺寸／394 cm×295 cm　　分类／布面油画　　年份／1600—1625

Le Débarquement de la Reine à Marseille, le 3 Novembre 1600

如此隆重的场合
为何不见新郎踪迹？

1600年10月，亨利四世与玛丽的婚礼仪式在佛罗伦萨完成，但这其实仅是一场"委托婚礼"，即国王委托亲信代行仪式。仪式结束后，玛丽在伯父的陪同下于11月3日抵达马赛，当时前来迎接的人马寥寥，可见他们并未受到过多的重视，直到下一站的里昂，玛丽才终于与夫君相见。

可见，画中之景更多来自艺术家的渲染与臆想，准确地说，是由国王所在的昂布瓦兹城的神甫、玛丽王后、红衣主教黎塞留和画家共同讨论后的产物。1610年亨利四世遇刺身亡，留下年仅7岁半的幼子路易十三，玛丽随即成为摄政王。一朝权在手，便不愿再松开。路易十三成年后，母子俩因夺权而撕破脸皮，最后以玛丽的失败告终。而当年玛丽王后聘请鲁本斯为她创作大型连环画时，正处于母子初次和解时期，玛丽想为个人树碑立传，画家又岂会忽视她与国王路易十三之间的矛盾。于是在不违背历史的基础上，他巧妙地以历史和神话相结合的方式赋予玛丽神圣的光辉，画中神人交混，华丽的布景、热闹非凡的场面大大满足了玛丽的虚荣心。

同时，这幅画也展现了画家善于沟通的外交素养。长期以来，良好的声望、圆滑的为人处世让鲁本斯在欧洲上流社会大受欢迎，更是被后世称为"王子们的画师"。鲁本斯曾受西班牙王室委托出访欧洲各国，他本人显然也很喜欢这份外交工作，他曾自诩"画画是我的职业，当大使是我的爱好"。

上半身是古典主义，
下半身是巴洛克艺术

鲁本斯出生于德国，10岁时父亲去世，后同母亲回到家乡安特卫普。14岁跟随维尔哈希特、奥托·凡·韦恩等画师学艺4年，打下了坚实的绘画基础。23岁时，他只身前往意大利深造，在威尼斯，他潜心研究提香的色彩和丁托列托具有生动韵律的构图及明暗处理法则；在罗马，他痴迷于研习古罗马雕塑作品与文艺复兴盛期大师的杰作；同时，卡拉瓦乔的现实主义绘画展现出的震撼的艺术效果也吸引着他，而他最感兴趣的是正在兴起的巴洛克艺术。

巴洛克艺术最早出现于16世纪中叶的意大利地区，"巴洛克"一词源于西班牙语"变形的珍珠"，这一时期的绘画作品气势磅礴，动感十足，画家善用精湛的透视技法、戏剧性的构图，加以强烈的明暗对比，使画面产生如舞台布景般的效果。巴洛克艺术的主要目的在于唤起人们的激情，而非文艺复兴时期注重的平静理性。

在这幅画中，画家以一张抢眼的红毯为界，将画面分割，上下两部分明暗对比强烈。对船上的人物、右侧的城市建筑及船上浮雕装饰的描绘，显示出古典艺术对画家的深刻影响。而宫船之下对海女和海水的处理则表现出他强烈的巴洛克艺术倾向，画家以奔放的笔触勾勒出三名海女独有的轮廓美，她们丰腴健硕，姿态各异，赤裸的身体在光线的照耀下熠熠生辉，勒紧绳索的动作与溅起的晶莹海浪交相辉映，加强了画面的动感与戏剧性。整幅画色调绚丽，以橙红色的暖色调为主，营造出一种热情洋溢的氛围。鲁本斯的画强调运动、颜色和感官，他被认为是巴洛克风格的代表人物、17世纪佛兰德斯最伟大的画家。19世纪法国浪漫派画家德拉克洛瓦将他称作"绘画界的荷马"。

《拔示巴在浴缸里拿着大卫王的信》

拔示巴是《旧约》中一个美貌绝伦的有夫之妇，一次洗澡时，她被正在露台休息的大卫王窥见，沉浸其美色而无法自拔的大卫竟然诱奸了拔示巴并让她怀了孕。为了掩盖事实，大卫设下圈套杀死了拔示巴在前线打仗的丈夫，后娶拔示巴为妻。上帝勃然大怒，令不伦之子生下后不久便夭折。

这幅画是荷兰画家伦勃朗创作的油画作品。伦勃朗年少成名，28岁和贵族妻子结婚，之后绘画事业更上一层楼，以至于委托人想在他的《夜巡》上露一下脸都要支付100荷兰盾。创作于1642年的《夜巡》标志着伦勃朗人生的转折。《夜巡》的委托人因对画作不满责其修改，但遭到了伦勃朗的严厉拒绝，最终伦勃朗被告上法庭。同年他的妻子和女儿相继过世，为了继承妻子的遗产，他不能和曾经的女仆也就是后来的恋人斯托芬结婚，两人一直过着被教会指责的"罪恶生活"并育有一女。这幅作品就是以怀孕的斯托芬为原型，描绘了拔示巴沐浴完毕，手中拿着大卫王送来的信札若有所思的情景。

过于真实的裸体破坏了
文艺复兴时期追求的和谐美？

作此画时的伦勃朗经历了生活的变故，画风变得更加朴素低沉，但是宗教题材依旧是他创作灵感的来源，他一如既往地用自己独特的方式诠释宗教。这幅画既没有描绘大卫的窥视，也没有再现拔示巴沐浴的场景，而是把带有红色火漆印

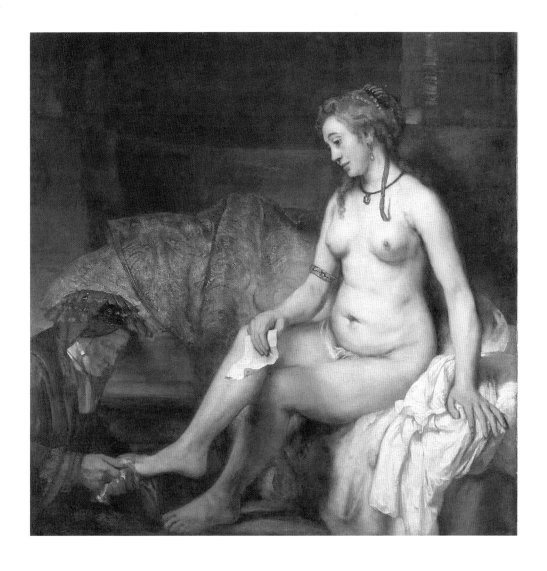

《拔示巴在浴缸里拿着大卫王的信》

Bethsabée au Bain Tenant la Lettre de Roi David

作者 / 伦勃朗·哈尔曼松·凡·莱因 尺寸 /142 cm×142 cm 分类 / 布面油画 年份 /1654

的信札放在了画面正中央。这是大卫要求拔示巴进宫的召帖，还是通知她丈夫罹难的报丧信？画家给观众留下了想象的空间。

这幅画的订购人和画家创作的动机至今没有明确的答案，但是可以肯定的是，画家满怀爱意地描绘了他心爱女人的裸体。画中的女人是如此庞大，占据了画面的大部分空间。裸露的身躯只用一块透明的薄纱覆盖私密处，身上佩戴着首饰，一缕发丝垂落在胸前。这种在正方形画布上以感性手法渲染女性裸体的方式，在伦勃朗的作品，甚至北方绘画传统中都是罕见的，因此专家推测，画家极有可能是受到他所收藏的威尼斯版画的启发。他所描绘的裸体并不完美，斯托芬左侧乳房的肿块都显露无遗。这正是画家以独特的视角与写实的方式去再现岁月留在女人身上的印记。这幅作品一经问世便招致了严厉的批评，反对意见不仅指向这个含混不清的主题，人们还指责画家抛弃了文艺复兴时期形成的和谐之美的理念，画了一个带有缺陷的女人的裸体。

忠于丈夫还是服从君王？
俯仰之间尽显内心迷茫与无奈

不同于简·马塞斯所画的拔示巴见到大卫的使者时表现出的那种欣喜，这幅画中的拔示巴目光下垂，陷入沉思之中，仿佛在考虑"是忠于自己的丈夫，还是顺从不可冒犯的君王"这个问题。她僵硬地坐在那里，与对面的老仆没有任何交流，唯有手臂支撑着已被掏空的躯壳。这封被阅读无数遍的信札在她手中也变得皱皱巴巴，面对命运她无能为力，前倾的头部和空洞的眼神把她内心的犹豫、迷茫、无奈、伤感表露无遗。这正是这幅画的魅力，画家通过描绘拔示巴的动作和表情再现了她内心的张力。2014年的修复工程证明了画中女人的头部

动作是画家经过反复斟酌后修改的结果，原本向上仰望的动作被画家改为稍稍前倾，事实证明这样的改动确实能把人物心理刻画得更加主动饱满。

以金色和古铜色为主的暖色调营造了画面中封闭的空间效果。为了在阴影中突出拔示巴的形象，画家使用罩染的方式描绘背景，使人物浸在厚厚的空气与不可捉摸的空间里。画面亮部的处理上，伦勃朗使用不同薄厚色层对比和笔触交错的方式，使裸体显得更生动，富有视觉张力。背景处的金色绸缎和拔示巴身下耀眼的白色织物就像一个珍贵的宝盒，包裹着她那令人心动、充满诱惑的裸体，正是这令人无法抗拒的裸体使大卫犯下那不可弥补的过错。女人不得不做出最终的选择，但是命运似乎已替她做了决定，她脚下谦卑的老妇人和身后闪亮的金绸缎暗示了她日后的生活。

1669年伦勃朗在贫困中离开人世。这位曾经被同代人批评为"缺乏品位、粗鲁写实、不注重素描、题材下贱"的画家以超前的技法，即以明暗对比制造人物丰满的体积感和空间感，影响了后来的众多画家，人们称他为"荷兰最优秀的画家"，认为他是继达·芬奇之后，对绘画做出革命性贡献的第一人。

《拔士巴与大卫王的使者》，简·马塞斯，1562，卢浮宫藏。

《织花边的少女》

《织花边的少女》是荷兰画家维米尔创作的油画。维米尔禀赋卓越，自学成才，21岁就加入了画家行会。当时的荷兰正值黄金时代，新兴的资产阶级和市民阶层为了装饰自己的住所向艺术家大量定制油画，从而带动了17世纪荷兰绘画艺术的蓬勃发展。维米尔生活的代尔夫特地区就活跃着大量的画家，市场竞争非常激烈。

虽然维米尔以日常生活为主题的作品很受市民的喜爱，但是他精益求精的工作方式，使他一生只完成了不到40幅油画作品。他和夫人共生育了11个孩子，终生过着贫苦的生活。他去世后，家人为了抵债将他的画作兜售一空，他的名字也被人遗忘。直到近200年后法国艺术评论家托雷·比尔热多次撰文赞美他的画作，人们才重新审视这位被埋没许久的画家。1870年，卢浮宫购买并收藏了这幅《织花边的少女》。

一张 A4 纸的袖珍空间，
倾注了多少静谧与诗意？

女孩做女红是维米尔所在时代非常热门的绘画主题，既反映了当时小资产阶级女性的日常生活，同时又表现了她们的德行修养。此画描绘了一位少女全神贯注地编织手中花边的情景。淡蓝色的软垫放在缝纫台上，上面用别针固定了纺锤。她手指弯曲，蕾丝线在她轻盈的指尖和纺锤之间穿梭跳跃。一个深蓝色带有白条纹、装有各种缝纫用具的缝纫包摆在她的右手边，红色和白色两股绣线

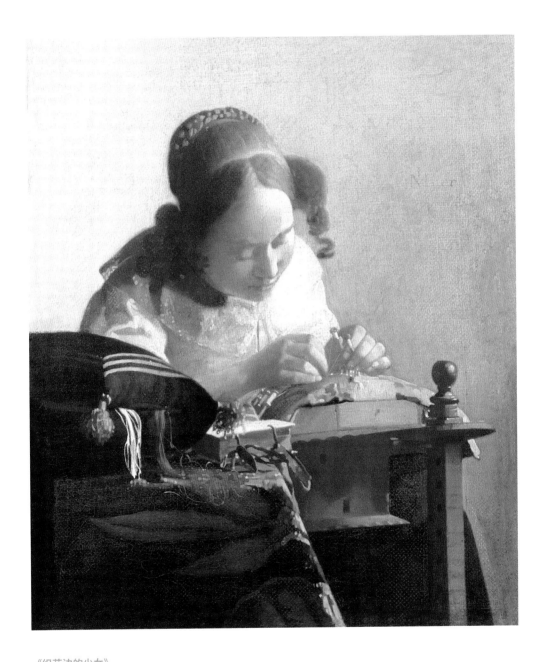

《织花边的少女》

La Dentellière

作者 / 约翰内斯 · 维米尔　　尺寸 /24 cm× 21 cm　　分类 / 布面油画　　年份 /1669—1670

从包中溢出来，垂到下面绣有植物花纹的桌布上。缝纫包旁边，一本厚厚的、装帧精美的小书摆在桌面上，是刺绣图样还是女德读本？或是《圣经》？我们不得而知。

这是维米尔尺幅最小的一幅油画，他在不到一张A4纸大小的袖珍空间里倾注了无限的诗情和惬意，画中缝纫包、小桌、书和那一方小小的缝纫台营造了少女的世界。在如此狭小的空间里，一面没有任何装饰的灰色墙壁衬托出女孩专注的神情，她身体前倾，似乎要伸出画外，即使近在咫尺，我们也不忍心去打扰她的宁静。温柔明净的光线轻柔地摩挲着画中的物品，明亮的红丝线在绿桌布的映衬下越发鲜艳。银色的纺锤和少女细小的卷发，柠檬黄的衣物和蓝色的靠垫，在灰色墙壁的提亮下，呈现出了无法言明的和谐。这种纯净又抒情的调色风格令凡·高大为倾心，他在寄给朋友的一封信中对这柠檬黄、淡蓝和珍珠灰的和谐赞叹不已，印象派画家雷诺阿更是把这幅画视为"世界上最动人的画作"。

特殊的对焦、奇异的光斑效果，是否来自暗箱的帮助？

不同于维米尔以往描绘窗前少女形象的画作，这件作品的光源来自右上方，被光线照亮的手部因观看者的仰视视角成了这幅画的焦点，尤其是她指间那纤细无比的白丝线被描绘得异常清晰。可是随着目光的移动，在远离焦点的前景位置，缝纫包中露出的那两股绣线却变得模糊起来，这种清晰和模糊的交错在视觉上制造出了景深。除此之外，画家使用点画法在不是焦点的区域用白色、黄色、蓝色点状光斑再现了特殊的光感。这些或近或远的光斑好似光晕笼罩在画面之上，尤其体现在绑着书籍的缎带和女人白色宽边的衣领上。

可是这种不在焦点处的发虚物象、闪烁的光斑，以及局部变形（桌子和头发）的现象都是照相机拍摄出的照片才能呈现出的效果，而在他之前的画家从来没有人用这种奇特的方式去表达物体的清晰度和光感。那么，画家是通过自己的肉眼观察，还是使用了某种类似暗箱的特殊光学仪器？这个问题长期以来困扰着人们。如果不是使用光学器材，那为什么他所有作品的油彩底下都没有素描的痕迹？为什么迄今为止没有找到任何一件有关维米尔作品的习作或素描草稿？很多证据都指向维米尔是借助工具的帮助完成构图的，后来甚至有个叫蒂姆的美国人花了11年的时间力求证明这个假设，他搭建模型，找来模特，在废弃的仓库里还原画家另一件作品《音乐课》的场景，最终竟然真的绘制出了一样的画作。

或许这场争论永远没有答案，但是可以肯定的是，再有效的工具也不能代替艺术家的手来完成作品。一幅好的作品背后，必然蕴藏着维米尔这个特别的灵魂！他永远在艺术中执着地做自己。

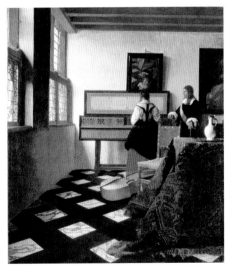

《音乐课》，维米尔，约 1662，英国皇室收藏。

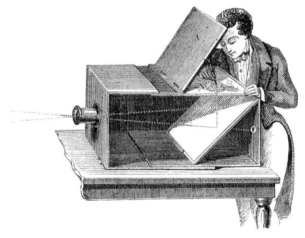

画家利用暗箱作画示意图。

《行乞者》

这幅作品是尼德兰画家彼得·勃鲁盖尔于1568年绘制的。画的尺寸很小，差不多A4纸的一半大小，却以其丰富新奇的内容，备受后世推崇。作品描绘了5个挂着拐杖的残疾乞丐形象。他们长相怪异，头上戴着不同的帽饰，衣服上挂着一些神秘的狐尾。人物身处一片红砖围绕的庭院，阳光明媚，绿草如茵，这里可能是一家医院或者救济院。5个人虽聚在一处，却方向各异，似乎正准备分开行乞，如画面右侧那位端着行乞碗、身披黑色斗篷的妇人一般。

这幅画看似是"乞丐加残疾人"的悲剧主题，却因明亮而温暖的环境与人物身上的纸帽子、狐狸尾巴等怪异装饰而变得耐人寻味起来。在当时的荷兰，这样的乞丐并不是值得同情的对象，他们甚至被认为是骗子。然而在画作的背面，却留有这样一段弗拉芒文与拉丁文结合的铭文：勇气，残疾人，祝你们生意兴隆！

乞丐形象迷雾重重，
究竟有何寓意？

此画曾引起众多学者不同角度的解读，尤其是挂在

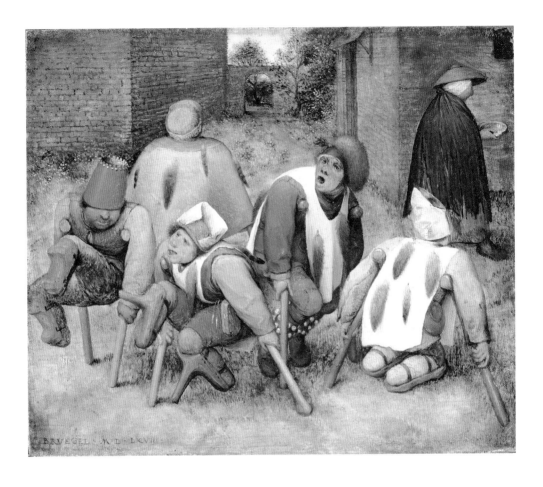

人物身上的狐尾的寓意。有学者认为，它可能与荷兰每年一度的乞丐节有关。乞丐节在每年的1月6日，节日中，乞丐们会在街道上欢歌、行乞。另一种解释则正好相反，人们认为画中场景可能表现的是带有讽刺意味的狂欢节——人们滑稽地扮演着不同阶层的人沦为乞丐的模样，暗示着社会的腐败与堕落。图中每位人物的头上都戴着易于辨识的帽饰：纸板做的皇冠、纸质的士兵帽、资产阶级的贝雷帽、农民的无边软帽以及主教的高冠。还有人认为，它可能与当时荷兰发生的政治事件关系密切，即"穷人起义"——为了反对西班牙腓力二世的血腥统治而掀起的抵抗

《行乞者》

Les Mendiants

作者 / 彼得 · 勃鲁盖尔

尺寸 /18.5 cm×21.5 cm

分类 / 板面油画

年份 /1568

运动。1566年，加尔文教派的教士试图重新集合小贵族阶层与大资产阶级的力量，以"贫穷万岁"为口号，形成了"贫穷派"，而狐尾正是他们的重要标志。

事实上，任何猜测，尽管引人入胜，均无确凿证据。况且，乞丐的形象早已在勃鲁盖尔的作品《狂欢节和四旬斋之战》中出现过。在那幅作品中，瘸腿的残疾人仅是群像的一个局部，并不被当作一个宗教或政治隐喻。同样的，在这幅小画里，狐狸尾巴可能仅仅是乞丐行乞生活的一种象征。

16 世纪尼德兰最伟大的画家，独爱朴实无华的乡土艺术

彼得·勃鲁盖尔以风景题材和农民题材的画作而闻名，因其子小彼得·勃鲁盖尔同为画家，为方便区分，后世称其为"老勃鲁盖尔"。关于老勃鲁盖尔的生平记录并不多，我们只知道他曾去过意大利，在安特卫普和布鲁塞尔居住过并从事绘画创作，他被认为是"16世纪尼德兰最伟大的画家"，同时被誉为"擅画农民生活题材的天才"。生活在文艺复兴时期，欣赏过无数意大利文艺复兴名作的他，有着独到的艺术眼光。他被认为是画作不涉及宗教和神话场景的大师，这也是他在艺术史中独树一帜的原因。他的作品中没有理想的古典美，呈现的是乡间朴实无华的农民生活。相较于当时风行的意大利画派，他以简明写实的手法进行创作，对他影响最深的，当数荷兰画家耶罗尼米斯·博斯。

老勃鲁盖尔小心翼翼、反反复复地研究了博斯的《乞丐》手稿，并真切观察身体患有残疾的乞丐，因而画中人物的动作和姿势所具备的写实感是惊人的，"尽管尺寸小，作品却强大有力"。我们可以欣赏到他精巧的造型创作，人物线条相

互交错，畸形的躯体与怪异的瘸腿透露出画家对人体的兴趣及对博斯绘画风格的欣赏。老勃鲁盖尔对人物肢体残缺的描述，不带一丝怜悯，与沐浴着温暖光线的欢快场景形成了鲜明的对比。

《乞丐》手稿，耶罗尼米斯·博斯。

《加布里埃尔·德斯特蕾与她的一位姐妹》

这幅作品堪称16世纪法国最著名的绘画之一，然而其创作目的和作者信息至今不详，画作展现的是法国枫丹白露画派的绘画风格。画作以大胆新奇的主题闻名：两名皮肤白皙的年轻女子端坐于同一浴盆中，其中一名女子左手手指轻轻捏住另一名女子的乳头。

一种流传较广的推断是，右侧女子为法国风流国王亨利四世的宠妃加布里埃尔·德斯特蕾，左侧可能是她的姐妹维拉尔侯爵夫人。画中，加布里埃尔手持一枚亨利四世赠予的戒指，可能意指国王承诺的婚事在即。左边的姐妹用手捏住加布里埃尔的乳头这一令人费解的动作常被解读为哺乳，即暗示此时的加布里埃尔有孕在身。远景中，女仆在做针线活，可能在为新生儿缝制新衣，再次证明了女主人怀孕的事实。洗澡也可能与怀孕有关，那个年代的孕妇和产后妇女会经常洗澡。前景中的幕帘增加了画面的戏剧性，让整幅作品更添一丝神秘感。

加布里埃尔究竟是谁？
为何国王许诺的婚约终未兑现？

加布里埃尔曾是叱咤风云的"准皇后"，人们通常认为她是国王亨利四世毕生唯一的挚爱。有趣的是，这位"准皇后"起初对国王是毫无兴趣的！与国王相遇的时候，她年仅17岁，是个金发碧眼的可爱少女。而此时亨利年近40，是个口臭严重的大叔。大叔对少女一见倾心，少女却只想逃之夭夭。源于家人的压

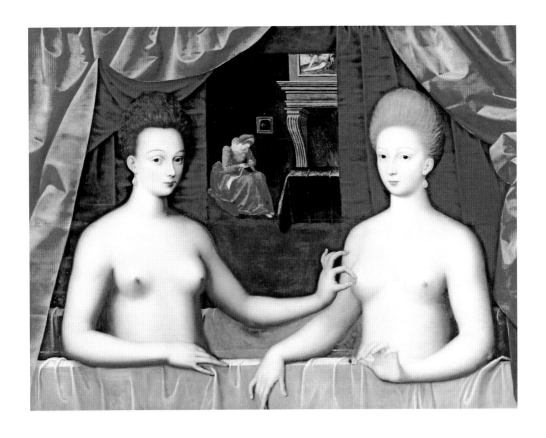

力，加布里埃尔挣扎了半年才答应了亨利的疯狂求爱，最终成为国王的情妇。此后，她很快搬进卢浮宫皇后的豪华住所，并频频高调现身国王左右，尽享国王恩宠。1594年，加布里埃尔诞下一名男婴，起名恺撒，亨利更是喜上眉梢，不仅给予其婚约承诺，还公开授予小恺撒合法身份，表示希望立他为继承人。可惜的是，这位"准皇后"在第四次孕期中因惊厥离世，未能终了皇后梦，不禁让人唏嘘。

《加布里埃尔·德斯特蕾与她的一位姐妹》

Gabrielle d'Estrées et une de Ses Soeurs

作者 / 未知

尺寸 /96 cm×125 cm

分类 / 板面油画

年份 /1575—1600

为何表现沐浴时刻的人物?

"沐浴中的女子"是枫丹白露画派的一大创作主题。枫丹白露画派是指16世纪中叶由一批意大利文艺复兴时期的艺术家带入法国宫廷的艺术风格。国王弗朗索瓦一世曾邀请这批艺术家到枫丹白露宫接手室内外装饰工程,内容涉及壁画、雕塑、挂毯等。此艺术风格在法国仅流行了半个世纪,可谓昙花一现。

起初,艺术家们常用神话主题的相关作品来修饰宫殿的墙壁或天顶,并根据房间性质来选择相应的神话人物和典故,比如在沐浴间,便会选用"戴安娜沐

《加布里埃尔·德斯特蕾和维拉尔女公爵》,未知,17 世纪,卢浮宫藏。

《浴中女子》,弗朗索瓦·克鲁埃,约 1571,华盛顿美国立美术馆藏。

浴"的主题，表现纯洁无瑕的狩猎女神在众仙女陪伴下沐浴的场景，借用女神完美的胴体来表达对女性美的赞誉与憧憬。

法国画家弗朗索瓦·克鲁埃受到启发，于1567年开始为亨利二世的情妇戴安娜创作沐浴像，开启了法国以沐浴中的女人为主题的绘画先河。由于创作对象多为王室情妇，有些学者认为这种创作具有政治目的，因为用裸体的方式呈现王室情妇实在太过失礼，极有可能是对国王私生活不检点的辛辣讽刺。

16至17世纪，以加布里埃尔沐浴为主题的匿名画作众多，其中最为出名的就是卢浮宫这一幅，展示的是加布里埃尔身怀恺撒时的样子。另外还有两幅是分别藏于里昂美术馆的《恺撒诞生后》和藏于尚蒂依孔代美术博物馆的《亚历山大诞生后》。

《方片A的作弊者》

《方片A的作弊者》是法国画家乔治·德·拉图尔创作的布面油画作品，和另一幅收藏在美国沃斯堡金贝尔艺术博物馆的姐妹篇《草花A的作弊者》一样，描述的是一个初入社会的贵族青年在牌局中被设下圈套、骗光钱财的场景。

画面正中央穿着高档绒缎衣服，珠光宝气、袒胸露肩的女人是个风尘女子，画家通过她佩戴的珍珠首饰和水滴形耳环暗示了她的身份。在她身旁，一个手持酒杯的女人是她的侍女。靠近侍女，背对着我们的男人应该是风尘女子的常客。在那个时代，规矩体面的男人上衣都装饰着系好的肩带，而这种散开的带子意味着男人喜宽衣解带，风流成性。画面最右端，穿着考究、佩戴羽毛头饰、正襟危坐的男性是个富家子弟。他们围在牌桌前，已用金币下注，空荡荡的桌面意味着牌局刚刚开始，而一场蓄谋已久的"猎杀"也将拉开大幕。

游戏、美酒、春情，
牌桌上的诱惑、面相与陷阱

只见风尘女子手持纸牌，身体微倾，用眼神和手

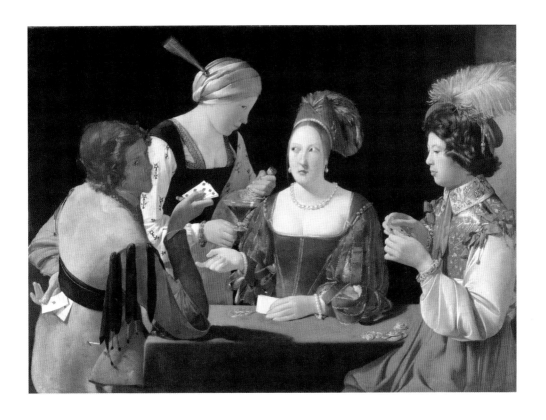

势果断地向她的侍女和嫖客下达命令。收到信号的侍女马上斟满一杯美酒准备把青年灌醉，同时警觉地撩起眼神环视四周。与此同时，心有灵犀的作弊者出动了，他悄无声息地从身后掏出事先藏好的制胜王牌方片A，脸上带着得逞的笑容，右手举着纸牌，眼睛看向观众。时间好似凝固，一场精心布局、节奏紧张的围猎正在无声地上演。可是画面右端的受害者出人意料地安静，他安坐一角，沉浸在纸牌游戏中，没有察觉出任何异样。

画面中作弊团伙成员是互相关联的，他们不仅有眼神和手势的交流，身上的服饰样式和颜色也彼此呼应。作弊者衣领

《方片 A 的作弊者》

Le Tricheur à l'as de Carreau

作者 / 乔治·德·拉图尔
尺寸 /106 cm×146 cm
分类 / 布画油画
年份 /1636—1640

处的纹饰和腰带颜色完全对应侍女肩膀处露出的衣物纹饰和外衫颜色。与此相反，作弊者和受害者的形象形成鲜明对比。画家根据面相学，把作弊者描绘成狼面、薄嘴唇、尖下巴、窄额头，一看就是富有攻击性的狡诈之人；相反，富家子弟是马面、浑圆脸盘、宽阔下巴、方额头、厚嘴唇，属善良单纯之人。作弊者的指甲里塞满污垢，青年的手却白净细腻。再有根据塔罗牌的隐喻，作弊者手中的方片7代表着财富、美色和成功，而青年手中的黑桃6象征着悲剧的开始。

可想而知，这位富家子弟的最后结局将是被侍女灌醉，被作弊者骗光钱财，被妓女抛弃。画家也正是通过这幅画警示当时初入社会的贵族青年要时刻警惕游戏、美酒、春情带来的诱惑。

除了是光线大师，
他还使用了什么超前手法令后世惊叹？

这幅画的光源来自画面左上角。富家子弟身后原本暗黑的墙被照亮，光线使画面形成明暗对比，从而产生空间感。除此之外，牌桌是画面中第二个能够看出空间透视效果的位置。这种简化的透视，不仅使空间显得更加狭小，还拉近了观众和画中人物的距离。再加上作弊者的眼神看着画外，观众不仅见证了骗局，甚至仿佛参与其中，好似帮凶。在光线的作用下，富家子弟暴露在明处，身经百战的作弊者躲在阴影里，就像一个猎人在暗处窥视他的猎物，以趁其毫无防备之时骗光青年所有的钱财。

除了光影效果，这幅作品的另一大特点就是人物面容的扁平化。不同于文艺复兴时期其他画家喜用颜色过渡制造立体效果的手法，拉图尔这幅画中的人物面

容趋向平面化，最具代表性的就是风尘女子那椭圆的面颊，让人感觉她没有额头和下巴的起伏，面部几乎扁平。

人们很难相信一个17世纪的画家就会使用这种超前的手法，这也解释了为什么拉图尔的作品一度被冠以别人的名字，或被误认为是后世画家的仿品。拉图尔生前就是一位非常神秘的画家，他的生平和经历至今仍缺乏信史，只知他1593年3月19日生于法国洛林地区，父亲是面包师傅。1616年他步入画家生涯，作品很快引起人们的注意，不仅被洛林公爵以高价收藏，而且还深受国王路易十三的赏识。据说路易十三曾把卧室里所有画家的作品都清走，唯独留下拉图尔的。拉图尔喜欢表现烛光，那种朴实无华、集中凝练、简洁概括的形式在当时传统的古典主义绘画中极其少见。据说拉图尔在世时名利双收，在他生活的年代非常成功，但死后很快被人遗忘，直到20世纪人们才重新审视、发现他的价值。他独特的绘画手法令后来的立体派和超现实主义画家大为惊讶，他们对拉图尔作品那种简约的立体感、奇特的构图、神秘的人物性格暗示和几何化、扁平化的人物造型都非常着迷。1972年，人们为拉图尔举办的个人作品回顾展在法国获得空前成功，长期被埋没的拉图尔又重新获得世人推崇。人们称拉图尔为17世纪法国最伟大的画家之一，是"烛光绘画大师、打光能手"。

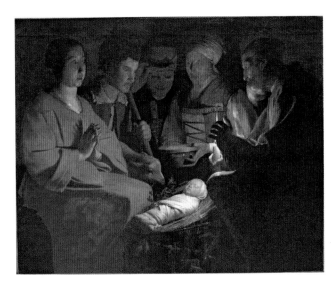

《牧羊人瞻礼》，拉图尔，约 1644，卢浮宫藏。

《农民之家》

勒南三兄弟出生于法国北部一个富裕的中产阶级家庭。1640年左右他们来到巴黎，在当时竞争激烈的绘画市场中，他们独具慧眼地选择描绘农民生活，创作了系列风俗画。由于三兄弟经常共同作画，并且署名只写他们的姓氏勒南，因此很难分辨他们的作品具体出自哪一位之手，但是这幅《农民之家》专家一致认定是排行老二的路易·勒南在1642年左右创作的。

简单的餐食堪比圣餐

画中描绘了一个祖孙三代的农户家庭准备分享稀少食物的场景。画面右边坐在餐桌旁的女人是家里6个孩子的母亲，也是她这一代人唯一的代表。此时正值法国对抗奥地利哈布斯堡家族的三十年战争中期，她的丈夫和兄弟已经奔赴战场。女人身旁一个驼背弯肩、手里拿着面包的老头是孩子们的爷爷。他用愤懑的眼神凝视着我们，好像在抱怨战争肆虐、土地贫瘠使他们的生活变得越来越艰辛。与老

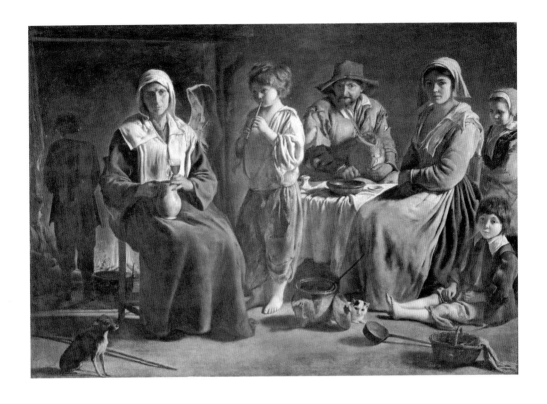

头的姿态截然相反的是他的老伴，一个腰杆笔直、坐在
简陋座椅上的老妇人。她姿态优雅地端着酒杯，面容沉
静、表情平和，但目光坚忍。在她身后，孩子们围在炉
火旁，跳跃的火光映衬出3个孩子的身影。另外3个孩子
在餐桌旁，他们光着脚，穿着打着补丁的旧衫，一个吹
着笛子，一个坐在地上，一个站在母亲身后。

即使画面中大多数人物都围坐在餐桌旁，但是画中的好
多细节还是让我们怀疑画家是否真的在画他们吃饭的场
景。有4个人物摆出像面对摄影师时一样的造型，而不是
面向餐桌；在不是节日的寻常日子里，一块白桌布皱巴
巴地摊在木桌上；少得可怜的餐食只有一小瓶盐、一杯

《农民之家》

Famille de Paysans

作者 / 路易·勒南
尺寸 /113 cm×159 cm
分类 / 布面油画
年份 / 约 1642

酒、一块面包和摆在地上给小动物的一罐汤；老妇人手中端着的酒杯与他们的生活格格不入，家中大多数餐具都是简陋的陶土器皿，玻璃酒杯可真算是家里的奢侈品。画家其实是在向我们暗示，对这家农户来说，比饱腹更重要的是宗教信仰，这酒和面包就象征着耶稣在最后的晚餐中与门徒分享的圣餐。

贫苦生活中的信仰与尊严

一道金色的光芒从画面右上角照进农户的屋子，它掠过每个人物的面庞，尤其在老妇人的脸上留下了清晰的明暗对比，她脸上深深浅浅的皱纹记载了整个家庭这些年所经历的苦难。但是她的眼神流露出坚定自若、无惧困难的勇气和韧劲儿。在这里，光线不仅把粗糙布料的褶皱清晰地呈现，更起到衬托人物心理深度的重要作用。除此之外，画面中还有第二个光源，就是屋子尽头处红色的炉火，它不仅打造了房间的空间感，同时使墙边站立的女孩显得更加安详和虔诚。这道室内光犹如发自人物内心的光芒，它给予家庭温暖和支撑。整个画面呈现大地色系，把农民"靠天吃饭，赖天穿衣"的心理彰显出来。画家仅凭棕色、米白色加灰色就营造出农户家庭庄重和谐的氛围。但在这统一的色调中，酒杯中的一抹红色却跳跃出来，这正是画家借此想要表达的耶稣的鲜血、家庭的信仰。

画家所描绘的农户家庭成员，虽然衣食简陋、生活贫苦，但并不是被淹没在历史洪流中没有希望、没有信仰、苟且偷生的悲惨个人。他们除了要忍受耕作的辛苦，还得承担战争带来的劫掠。但他们仍然在逆境中坚守，相信自己有尊严的劳作能让同胞继续生存下去。他们用自己的信仰和力量铸就高贵的人格，掌握自己的命运。也正是这些懂得劳作意义和生命价值的高尚农民促使画家拿起画笔，不遗余力地为他们创作了这幅《农民之家》。

《农民之家》是一幅反映普通人日常生活的风俗画，这类作品起源于16世纪的荷兰，通常带有宣扬宗教价值和道德说教的作用。16世纪末一些北欧画商把风俗画带到法国，从而带动了法国风俗画的流行。勒南兄弟就是17世纪中期法国非常有名的风俗画画家。在他们的努力下，风俗画不断得到人们的喜爱，地位也有所提升，他们甚至把风俗画（当时排在绘画门类末尾）画成和历史题材作品尺幅一样大的作品。勒南兄弟以其现实主义的手法创作的风俗画不是简单地模仿日常生活，而是赋予日常生活更崇高的含义，这深深吸引了19世纪法国写实主义画家居斯塔夫·库尔贝、卡米耶·柯罗等人，甚至凡·高也从《农民之家》中获得灵感创作了《吃土豆的人》。

《吃土豆的人》，文森特·凡·高，1885，阿姆斯特丹凡·高美术馆藏。

《尤利西斯把克律塞伊斯送还其父》

法国收藏家罗杰·杜·布雷西斯·里昂古尔是此画的订购者，出于对意大利及风景绘画的浓厚兴趣，他于1635年左右向风景画家洛兰订购了一组绘画。除此幅作品外，还有一幅《日落时的海港》。两幅画均以"特洛伊战争"为主线，描绘田园诗般的港口风光。1665年，该作品进入卢浮宫馆藏。

作品的灵感来自荷马史诗《伊利亚特》的第一卷，它讲述了一位美丽的特洛伊姑娘克律塞伊斯，在摆脱希腊囚徒的身份后，被希腊英雄尤利西斯送回家乡的故事。克律塞伊斯是特洛伊城阿波罗神庙祭司克律塞斯的女儿，曾被当作囚犯送给希腊将领阿伽门农做妾。克律塞斯曾带着大量礼物前往求见阿伽门农，希望他给予女儿自由。然而，克律塞斯的请求被阿伽门农冷酷地拒绝了。绝望之余，他开始向阿波罗神乞求帮助，于是一场鼠疫在希腊军营中肆虐开来。最终，阿伽门农决定送回克律塞伊斯并赠予尤利西斯一艘黑色船舰，嘱咐他务必完成此项任务。

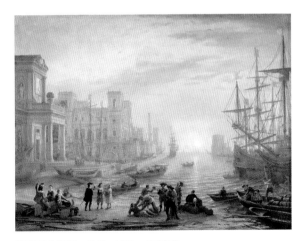

《日落时的海港》，洛兰，1639，卢浮宫藏。

《尤利西斯把克律塞伊斯送还其父》

Ulysse Remet Chryséis à Son Père

作者 / 克洛德·洛兰

尺寸 /119 cm×150 cm

分类 / 布面油画

年份 / 约 1644

画中人物如此渺小，
到底谁才是绘画的重点？

从画作整体看，这幅作品描绘了一片宁静优美的港口风光，翡翠色的海水在阳光的照耀下显得波光粼粼，岸边环绕着一些雄伟的建筑。左侧是一种类似中世纪防御性城堡的建筑，雄伟的剪影延伸入海。近一些，有支撑露台的柱廊，宽阔的大理石楼梯通向平坦的码头，它们是兼具罗马、意大利文艺复兴时期和17世纪绘画风格的奇特组合。近乎仙境般的水域中，停靠着一艘气派的大船，桅杆上扬着白帆和飞舞的旗帜。在画面右侧，另一艘船被建筑物的高柱遮盖了大半，仅露出部分模糊的优雅线条。

从画面前景看，它又成了港口背景之下的风俗画或古代英雄主题绘画。热切交谈着的故事主角们正在进行交易，有的人穿着东方服饰，身旁还有商品和牲畜。据古代文献记载，画中"系带子的牛"是献给太阳神阿波罗的祭品，以平息他的怒火。故事中提及的黑船停靠在阿波罗神庙旁，是这幅场景中最重要的一隅。它正处于画面中央，在没有阳光的阴暗处显得神秘低调，而画面中几乎所有建筑的消失线都汇集于此。

醉心于古典意式风光，
洛兰首创法国纯粹风景画

画家洛兰出生于一个贫苦家庭，12岁成了孤儿，曾经跟随甜点师做学徒。14

岁前往罗马成为意大利画家阿戈斯蒂诺·塔西的助理，开始接触绘画，并向佛兰德斯画家保罗·布里学习，因此他受到了北方艺术与罗马古典主义的双重影响——对自然的研究与对光的探索，光线作为画面组成最本质的元素。他甚至通过观察光线下风景颜色的细微渐变将各种元素联系起来，塑造出环境的整体感和真实感。他的风景中布满了光线，这是他观察自然的结果。

这幅画是洛兰极为典型的代表作。前景中的人物描绘得极为模糊，与其说他们是事件的中心，不如说是无名的路人。尤利西斯在哪儿？克律塞伊斯和父亲又在哪儿？恐怕洛兰自己都说不清楚。但他也无心于此，作为一名风景画画家，人物不是他关心的重点，或许他本来就不知该如何描绘他们，这也是为何他会请画家菲利波·罗立来协助完成人物部分的绘制。

洛兰在画中带给我们的，是闪耀着的光线的奥秘，是描绘火焰、晨光或暮色等点亮宫殿与水面时无可比拟的艺术手法。艺术评论家雷蒙·布耶评论道："波浪、建筑、植被被最大限度地和谐统一起来，背景是一片令人惊叹的雄伟，在波光粼粼的海浪和光洁的大理石中透射出来——令人非常快乐的视角错觉！一位诗人更将它定义为'阳光之径'。"可以说，洛兰笔下特殊的光线处理在西方绘画史上都堪称是独特的，有别于同时代的风景画画家如尼古拉斯·普桑，普桑总会赋予风景以深刻的内涵，而洛兰只钟情于描绘田园牧歌式的美丽风景。也正是从洛兰开始，法国才有了真正意义上的风景画。

后来的19世纪英国画家威廉·透纳紧跟他的步伐，进一步探索光线的变化。德国艺术家约阿希姆·冯·桑德拉特评价洛兰说："他是如此忙于揭示艺术的秘密和令人惊讶的大自然的奥秘，他日出前出去，一直待到夜幕降临，只为抓住不同时刻暮色的所有细微差别，从而更好地将它们再现出来。"

《法国国王路易十四》

法国著名启蒙思想家伏尔泰曾说过，到他所经历的年代为止，法国历史上只有四个荣耀的时代，路易十四时代就是其中之一。这幅画描绘的就是被誉为"太阳王"的法国国王路易十四（卢浮宫官网所给名称标有路易十四的出生死亡年份，考虑到标题的简洁性，本文进行了删改）。他年幼登基，青年执政，和中国康熙大帝同处一个时代，并曾互通书信，彼此在东西方同时开创了前所未有的盛世。

他是自然造就的帝王完美样本

路易十四（1638—1715）是法国君主专制"绝对王权"的典型代表，他集军事、政治、司法权力于一身，并通过修建凡尔赛宫，将整个法国官僚机构控制在自己手中。他发动长达三十多年的对外战争，使法国成为西欧霸主，并取得了西班牙王室的继承权。

在经济上，他改革税制，推行重商主义，发展工商业；在文化上，他培养各学科人才，建立一系列文化机构，从而实现了文化垄断的王权化。他以歌颂王权为宗旨，把文学、艺术和科学领域的人才吸纳进皇室，法兰西天文台、皇家舞蹈学院、罗马的法兰西画院都建于路易十四时代。

他还在凡尔赛宫中推行贵族风范、文明礼仪，皇室成员从着装打扮到言谈举止必须遵守严苛的等级制度和社交礼仪。法式风范不仅成了法国的荣光，为提升法国人的精神风貌起到了重要作用，甚至扩展到了整个西欧。

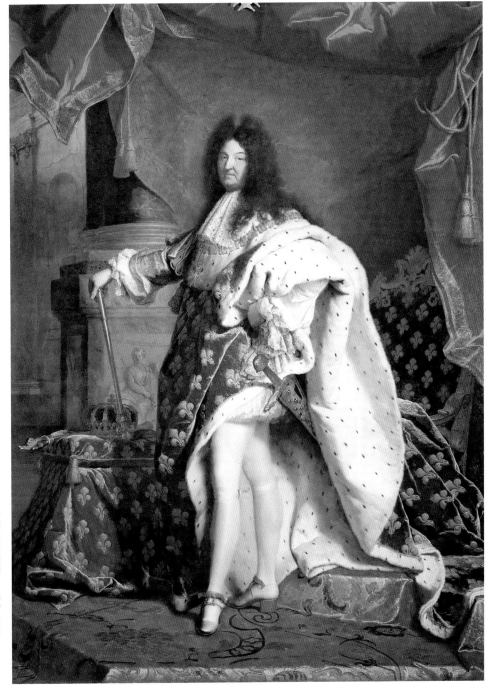

《法国国王路易十四》

Louis XIV, Roi de France

作者 / 亚森特·里戈 尺寸 / 277 cm×194 cm 分类 / 布面油画 年份 / 1701

画王者，画中之王

画家里戈有着坚实的绘画功底，据说他创作一个完美的头像只需两小时。他最受人们欢迎的特点是能把人画得比真人高贵。29岁时他就成了宫廷画师，由于订单无数，他组建"绘画工厂"，实行了流水线式的高效率工作方式。巅峰时期，画室助手竟有30人之多。工作室中有大量可供选择的姿态造型、服装配饰和布景样板，一旦样式确定，团队就分工合作，里戈主要负责画头像，助手按照各自的特长绘制其他部分。这幅国王肖像画也不例外，除了脸部是里戈现场照着真人速写后贴在画布上的，其他部分都是在画室完成的。

这幅画像是路易十四1701年定制的，他想将其作为礼物送给自己的孙子、新任的西班牙国王菲利普五世。画作完成后，朝野上下无不赞叹。要知道在如此品位高尚、人才济济又吝于赞美的凡尔赛宫，一件作品要多么完美，才能赢得大家的掌声。于是路易十四把它留下悬挂在凡尔赛宫的宝座大厅，并信守诺言，又让画家临摹了一幅送给菲利普五世。现如今卢浮宫里收藏的是第一幅，凡尔赛宫展示的是第二幅。

威严君主和时尚偶像的结合体

这幅画像成功地塑造了路易十四"绝对王权"的君主形象。他身穿加冕"龙袍"，佩戴"欢愉"宝剑（传说日变色30次的法兰西王室传世宝剑），倒置权

杖，优雅霸气地站在台阶上，一副指点江山、"朕即国家"的气势扑面而来。象征王权的加冕用具（剑、杖、王冠、"正义之手"）完美地出现在画面里，代表国王秉公执法的"正义之手"和君权神授的王冠放置在矮凳上，凳上织物的纹饰和国王"龙袍"的纹饰一致，色调和谐统一，都象征着法兰西王室。

除了体现国王昔日舞者的身份，画家还描述了路易十四有品位、懂时尚的贵族气质。他头戴假发套，身穿蓬松短裤配长筒丝袜，脚踩高跟鞋（他是宫中男士穿高跟鞋第一人），领口袖边还有蕾丝装饰。这装扮看似女性化，却是当年宫中精致奢侈生活的写照，也是当时贵族身份的象征、时尚男子的标配。"龙袍"有意被掀起，意在露出国王理想化的美腿，展现他昔日舞者（据说年轻时曾每天练舞3小时）的魅力。相反，面部却采用写实手法，里戈描绘了一位63岁老人松弛的皮肤和皱纹。

画中复杂、奢华且带着戏剧效果的巴洛克布景也有其独到之处。高大粗壮的大理石柱代表着稳定的江山社稷。柱基浮雕上的正义女神手持宝剑、天平，寓意国王司法严明。宝座上方镶着金边的红色帘幕有如画框般嵌入了国王的身影，象征权力的鲜红色交织着象征王室的宝石蓝，再配上大面积的白色，使路易十四光芒万丈的"太阳王"形象愈发饱满。

这幅画创立了法国皇室肖像画的典范。国王身份的象征物——红色的帘幕、坚实的建筑背景，也都成了日后皇室肖像画的必要元素。正如法国美术史家皮埃尔·弗朗卡斯泰尔所说，他几乎"把行将结束的17世纪的全部排场、全套风格都表现了出来"。

矮凳上的加冕用具：王冠和"正义之手"。

《西苔岛朝圣》

西苔岛是位于希腊半岛南端的一个小岛，是神话故事中爱神维纳斯诞生的地方。在这幅画中，画家华托没有根据希腊神话的情节去再现神仙小岛，而是把它描绘成了一个爱的天堂。在画面右侧，维纳斯的神像矗立在树丛中，被玫瑰花缠绕。搭载恋人驶向爱情岛的小舟在画面左侧。小天使在空中欢快地嬉戏，赤身的船夫迎来送往，一对对恋人宛若一条花饰彩带从近处延伸至远方。小岛一派世外桃源般的景象，吸引着朝圣者的到来。这幅画一经问世，就引起了大家的争论：这些情侣到底是正要乘船去西苔岛，还是即将离开？

画中恋人的样子
是现实中恋人关系的投射？

画家在画面近景处描绘了三对恋人。最右边的贵族男子蜷着身子贴在女孩子身旁，使出浑身解数要俘虏女人的芳心。小爱神丘比特也化身成小男孩，扯着女人的裙角来帮男子游说。虽然女孩子还保持着矜持的姿态，但是她倾斜的身体和倾听的神情已

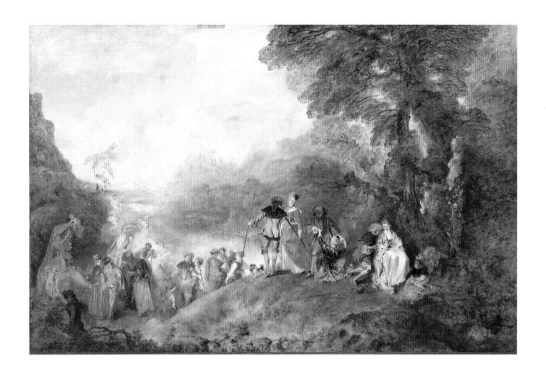

经暴露出内心的欢喜。在他们左侧，又一对恋人出现。女人已经接受了男人的邀请，但是她向后闪躲的身体隐隐露出她的抗拒。最后一对恋人登场了。男人紧紧地搂着女人的腰肢，催促她赶快前行。女人脚步徘徊，扭转身体，眼神中带着一丝忧郁或对前程的忐忑，回望着曾给她带来无限欢愉的地方。她看到的是往日的自己还是当下别人的经历？这点我们不得而知，但是他们脚边的小狗却暗示着婚姻的忠贞。

视线被拉向远方，恋人们仍然被分成三组。不同于刚才女人们的矜持、犹豫和徘徊，此处的女人在陶醉、在互动、在参与，甚至有些害怕被男人抛弃。此时是出发还是归来已经不再重要，画家想展现的是朝圣者在享受爱情的欢乐时光和面对爱情的心路历程。画中恋人们的关系，或许正是现实中恋人间种种微妙关系的投射。

《西苔岛朝圣》

Pélerinage à L'île de Cythère

作者 / 让 - 安托尼 · 华托

尺寸 /129 cm×194 cm

分类 / 布面油画

年份 /1717

舞台布景画师如何变身
描绘"风流聚会"的鼻祖?

这幅作品创作于1717年,正值年幼的路易十五登基不久。由他的叔叔奥尔良公爵担任摄政王时期(1715—1723)的法国摆脱了路易十四时代日常烦琐的宫廷礼仪,贵族们有了更多的私人空间,生活变得更加轻松欢愉。华托的作品反映的就是那个时代上流社会的享乐风尚,同时他也凭借这幅作品正式成为法兰西美术学院院士,并且开创了除历史画、风景画、肖像画、静物画、风俗画以外的绘画新门类——风流聚会画。这类绘画通常表现情人、雅士在田园里聚会的场景。这些看似普通的聚会现场在华托笔下变成了田园诗般的梦境,因此在那个年代,他被称作最能反映时代风情的画家。

华托素描稿。

华托早年师从舞台布景画家，因此舞台人物造型和布景设计对他日后的绘画产生了极大的影响。这幅作品就运用了舞台布景的构图方式，近景人物写实，远景虚幻缥缈，人物造型丰富多彩。画家通过细微的肢体语言再现人物复杂的心理活动，把恋爱男女从劝说、相持、犹豫到欣然接受的全过程生动地演绎在画布上。同时这幅作品的笔触技法也变化多端，描绘远处天空时，笔触轻薄随意且快速带过；相比之下，厚重、细腻且密集的手法则用于描绘树叶的颤动。画中人物服饰看起来十分精致，身着的绸缎柔软顺滑，在阳光下闪着亮光。大面积粉色的运用让人联想起爱情的甜蜜，而几处暗红色的恰当点缀，则使画面不至于太过甜腻。远处淡蓝的天空，周围绿色的植物，刚好又衬托出粉色调的柔和。不仅如此，这件作品最大的妙处还在于背景的处理。画家借鉴达·芬奇的薄雾法，制造了远处霞光满天、烟雾缭绕、山峦重重叠叠的幽远意境，让爱情岛充满神秘和梦幻，人物处于柔和的气氛当中。

整幅作品就像一首抒情诗、一支柔和的乐曲，但是欢快的气氛中也露出几分忧郁，女人那回眸一望似乎是对转瞬即逝的美好时光的感慨，但也可能是画家对自己命运的叹息。华托一生只活了37岁，他的艺术生涯虽然短暂却无比灿烂。他把雅致带到了18世纪的法国，并把风流聚会画这一潮流推向了富有诗意的巅峰。

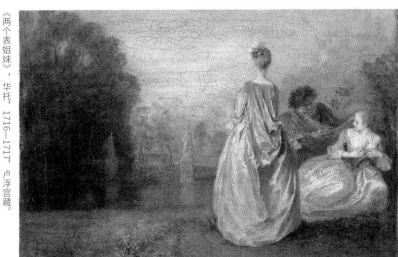

《两个表姐妹》，华托，1716—1717，卢浮宫藏。

《鳐鱼》

1648年，法兰西皇家绘画和雕塑学院成立伊始，旨在规范和教授绘画、雕塑的创作理念与技法，选拔、培养法国最优秀的艺术家，以颂扬皇室功绩，巩固君主集权。为了拥有"皇家画院院士"这个尊贵的头衔，画家首先得提交参评作品。一旦通过院士评定，画家将被要求创作一幅代表其风格和水平的代表作。这幅作品也将成为画家的终生"职业名片"，被皇家画院永久收藏。

《鳐鱼》便是一幅让年仅29岁的夏尔丹一举成名，荣登法兰西皇家绘画和雕塑学院院士之列的作品。它创作于1728年，被狄德罗誉为魔法大师的作品，也是被柴姆·苏丁、马蒂斯等后世画家不厌其烦临摹的作品。

厨房静物好似狰狞的人脸，
跳跃的笔触、闪烁的光线领先印象派 100 年

厨房中的柴、米、油、盐、酱、醋、茶是夏尔丹喜欢的绘画题材，但他这次的画法与以往不同，在厨房角落里，一只刚刚被开膛破肚的鳐鱼挂在钩子上。它在画面正中央，鱼肠外翻，鲜血淋漓，好似一张忍受着痛苦的狰狞的人脸。右侧案台上，漏勺、酒瓶、水罐、铜锅局促地堆在一起。原本铺满案台的白桌布被掀开卷起，一把随时会滑落的餐刀压在桌布上。两条刚被清理过的小鱼摆在鳐鱼下方，左边那条还带着临死前挣扎的模样，半个鱼头探出了案板。画面左边一只弓着背、不知被什么东西吓到炸毛的小猫，脚下踩着刚打开的牡蛎。桌

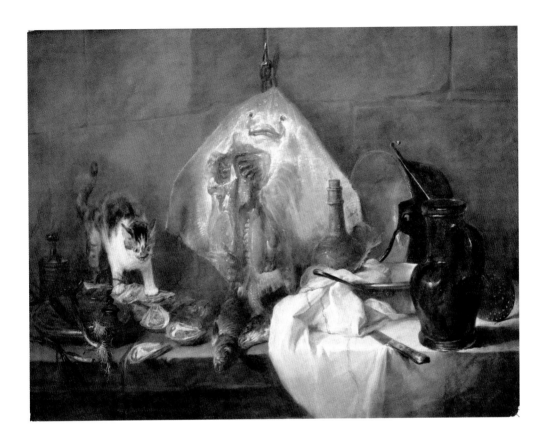

上的东西似乎已经被它搅乱，盘子里的青葱已经被拨弄到了外边。

鳐鱼是这幅画的主角。在它两侧，一边是静止摆放的厨房器皿，一边
是有生命的动物和植物。总体上，画面呈现嵌套式三角构图形式。最
大的三角形以鳐鱼上方的挂钩为顶点（刚好位于画面的中线上），区
域涵盖桌上所有的物件。另外两个小三角形分别由铜锅、酒瓶和漏
勺，以及小猫、青葱和鱼头构成。这种构图方式不仅左右对称，制造
了视觉平衡感，同时前后又错落有致，营造出画面的层次感和景深效
果。尤其是前景处下垂的白桌布和突出的餐刀，拉近了观众和画的距
离。来自画面左上角的光线在玻璃瓶、铜锅和刷着绿釉的水罐上留下

《鳐鱼》

La Raie

作者 / 让－巴蒂斯特－
　　　西梅翁·夏尔丹

尺寸 /114.5 cm ×146 cm

分类 / 布面油画

年份 /1728

《鳐鱼》，亨利·马蒂斯，1905，哥本哈根丹麦国立博物馆藏。

《静物：鳐鱼》，柴姆·苏丁，约1924，纽约大都会艺术博物馆藏。

了斑驳的反光点，同时也使后面的墙壁产生明暗对比，再现了厨房的空间感。在总体暖色调的氛围中，画家使用白色来增添画面的亮度，而这白色调在画家时而粗犷时而细腻的笔触中又不断变化着。快速涂抹桌布上大面积的白色，轻轻点涂器皿上的反光点，鳐鱼身上混着红的白色闪闪发光，葱头和小猫的鬃毛却又被精细刻画。这种跳跃的笔触、闪烁的光线至少领先了印象派画家100年。

夏尔丹之前法国只有普通的静物画，
有了他静物画才真正有了生命

《鳐鱼》这幅作品从题材上属于静物画，静物画即通过描绘静止的物体，例如花卉、水果或乐器，传递物象内在的感情。这在16世纪的意大利、荷兰已经非

常流行，夏尔丹就是借鉴了荷兰画家伦勃朗《被屠宰的牛》创作了这幅《鳐鱼》。但是画面中像魔鬼一样的鳐鱼很难给我们带来美感，反倒透着一股惊悚的气息。同时画面左侧毫无静止可言，那只像离弦之箭一样随时会蹿出去的小猫充满无限动感。那么画家要通过这幅作品传递什么感情？为什么后来的画家又会不厌其烦地临摹这幅作品呢？

夏尔丹的创作活跃期正是法国洛可可风格流行的年代，可是他没有随波逐流，去描述那些反映贵族风尚的谈情说爱、豪华聚会的场景，而是选择描绘日常生活中极为普通的静物。在厨房系列画中，他通过增减物件或调整角度去探求最完美的构图、光线和颜色的搭配。这种质朴的绘画语言和对事物本质的探求令同时代的启蒙思想家、艺术评论家狄德罗不吝辞令地赞美："看别人的画，我们需要一双经过训练的眼睛；看夏尔丹的画，我们只要好好使用自然给我们的双眼就够了。""和夏尔丹相比，其他的画家好似骗子！"他还把夏尔丹的画称为有魔力的作品，号召当时的年轻画家临摹这幅《鳐鱼》："快来看看！快来学学！这么令人作呕、血肉模糊的鳐鱼是怎么在天才的笔下被还原成事物的本质。"

的确，夏尔丹就是通过这些静物来表现真相，并且把这些无言的静物当作生命来看待，用饱含热情的画笔去描绘。《鳐鱼》就像一张饱受摧残的人脸，在煎熬中等待死亡，正如被钉在十字架上历经苦难的耶稣。从静止到运动，从无生命到生机勃勃，好似时间在延续、生命在延续。他不是在用颜料创作，而是在用感情还原真相。"在他的调色板上调出来的不是什么白色、红色、黑色！而是把空气和阳光，这些人们赖以生存的物质，涂抹在画布上。"

"夏尔丹有着超群的才能，那是一种可以使实际生活中让人感到恶心的丑恶事物变成美丽事物的能力。"（狄德罗）

让－巴蒂斯特－西梅翁·夏尔丹

Jean-Baptiste-Siméon Chardin

1699—1779

《戴安娜出浴》

在古希腊罗马神话中，女神戴安娜是月亮的化身，也是狩猎女神和大自然的保护神，通常以干练飒爽的形象出现。她头戴月牙发冠，携带弓箭，有驯鹿或者宁芙仙子相伴。她是神话中的处女之神，经常会阻止她的侍女仙子谈情说爱。如果有男子对她或她的侍女仙子心生恋慕，也不会有好的结局。古罗马诗人奥维德在《变形记》中就记载了关于戴安娜的故事，一个年轻的猎人由于不小心看见她洗澡，被戴安娜变成一只鹿并被自己的猎狗吃掉了。

这幅作品描述的是傍晚时分戴安娜沐浴之后坐在山坡上，侍女宁芙仙子准备服侍她穿衣服的情景。右边裸体女子头上的月冠、身边的猎物和放在地上的箭囊揭示了她狩猎女神的身份。森林中草丛和树木构成了天然屏风，两个女子正在安享这份宁静。但这片祥和即将被打破，因为一只猎狗已经发现了异状，正吠着朝草丛方向走去。

是女神还是香艳女人？

画家布歇生活的时代正值路易十五统治时期，这位

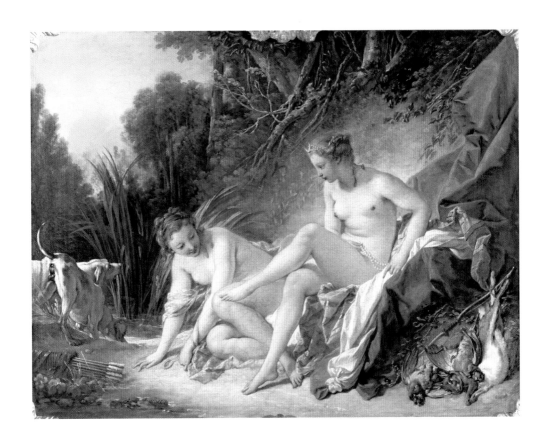

国王以奢靡放荡著称，他拥有众多情人，其中最出名的就是蓬巴杜夫人。她兼具美貌和学识，在当时可谓风光无限，不仅得到国王专宠，甚至左右了当时的艺术风尚。天资卓越的布歇20岁就摘得罗马大奖，从罗马留学归来后凭借给沙龙贵妇们画肖像画而小有名气。但是真正改变布歇命运的是蓬巴杜夫人，他是在凡尔赛宫画天顶壁画时得到她的赏识的。有了这位支持者，布歇很快荣登宫廷首席画师的宝座。为了迎合那个时代纵欲享乐的风气，布歇描绘了大量谈情说爱的场面和白皙粉嫩的裸女，深得王公贵族的喜爱。

画面中的戴安娜女神不同于在以往艺术作品中表现得那样果敢刚

《戴安娜出浴》

Diane Sortant du Bain

作者 / 弗朗索瓦·布歇

尺寸 /57 cm×73 cm

分类 / 布面油画

年份 /1742

毅，她被布歇描绘成一个娇滴滴的女孩子。她手脚纤细，肤如凝脂，瓜子脸上透着绯红色，坐在蓝色天鹅绒绸缎上，毫无遮掩地展示着自己的裸体。她手中随意地拎着珍珠项链，带着涉世未深的少女般的单纯，若有所思，完全不知危险为何物。在她身旁，宁芙仙子弯下身来。仙子头上绑着蓝色的缎带，透明的薄纱在手臂间环绕。这完全不是神话故事中描述的猎神沐浴更衣的场景，反倒像把宫廷贵妇的日常生活搬到了画里。画家借着希腊神话再现了裸体女人的香艳。

当之无愧的洛可可风格代言人

洛可可风格是在法国路易十五统治时期兴起的，最早用于形容凡尔赛宫新的装修风格。当时描述宗教故事、英雄人物的天顶壁画已不再流行，取而代之的是以曲线造型的蔓藤植物图案作为装饰元素。这种轻盈细腻的洛可可风格后来从建筑装

洛可可装修风格。

修领域延伸至绘画领域，许多画家融入这个潮流，布歇可以称得上是洛可可绘画风格的代表人物。

在这幅作品中，布歇使用对角线构图的原则，让蓝色的天鹅绒绸缎从右上角倾泻到画面中。两个女人的头部、戴安娜翘起的左腿和宁芙仙子的手臂又继续引导着人们的视线向左下角延伸。整个画面布局活泼且光线明亮，一个光源是左上方的自然光，另一个是女神那珍珠白并且透着粉红的肌肤散发出来的光芒。布歇以细腻的笔触描绘女人吹弹可破的肌肤，女人形体婉转，呈曲线的身姿勾起人的美好遐想。整个画面笼罩在冷色调中，蓝色的绒缎、傍晚的天光和淡绿色的植物使画面的颜色和谐统一，并且愈发衬托出女人肌肤的粉嫩。布歇创作的裸体女人，极其符合那个时代宫廷贵族的审美眼光，同时也再现了洛可可绘画纤细柔腻的艺术风格。

这幅作品在1742年的沙龙比赛中脱颖而出，在路易十五统治时期备受宫廷人士赞誉，后来在革命的浪潮中销声匿迹。直到1852年卢浮宫正式收藏这幅《戴安娜出浴》，才重现了那一时代风行一时的画家布歇的娴熟技艺。面对布歇创作的裸体女人，印象派大师雷诺阿这样评价："只有他，才是真正懂得画女人裸体的画家。"

"优雅的性感就是他的缪斯，它渗透了布歇的一切作品。"（普列汉诺夫）
法国绘画史上这样评价他："人们对布歇的作品不屑一顾，这可能是因为在他之前有华托，在他之后有弗拉戈纳尔，并且显然他没有前者的深刻，又没有后者的才智和强烈的欢乐气息。可是，他是这条链子上承上启下、必不可少的一环。他作为色彩家和表现光的画家，位于最伟大的大师之列。"

弗朗索瓦·布歇

François
Boucher

1703—1770

《蓬巴杜侯爵夫人的肖像》

这幅作品是画家德·拉图尔为18世纪叱咤风云的法国女侯爵——蓬巴杜夫人绘制的粉彩肖像画。蓬巴杜夫人原名让娜–安托瓦妮特·普瓦松，出身于普通的中产阶级家庭。据说她9岁那年，一位有名的占卜师向她母亲预言：有朝一日这个女孩会操纵国王的心。于是她的继父（一位财政官员）按照"未来国王情人"的标准，培养她在文学、艺术、社交上的各项技能。19岁时她和继父侄子的婚姻使她步入上流社会。像当时的贵族夫人一样，她创办了自己的沙龙，巴黎的文化精英都成了她的座上宾。通过伏尔泰等名流的宣传，她成了"巴黎最耀眼的社交名媛"。23岁那年通过皇家舞会，她接受分封获得爵位，正式成为国王的情人。她在宫中广结人脉，在宫外购置房产（今日的爱丽舍宫就是她曾经的寓所），并且引领时尚，推动洛可可艺术的发展，支持启蒙思想的传播，成了法国当之无愧的文学、艺术王国的赞助者和保护者。不久以后，她还从国王最宠爱的情人转型升级为国王幕后的军师。

侯爵夫人等待多时、出天价得到的
这幅肖像画有何特殊之处？

这位才貌兼备的蓬巴杜夫人曾找过许多画家为她绘制肖像画，而最令她满意的还是这幅由德·拉图尔绘制的粉彩作品。粉彩画早在15世纪就已经出现在法国，但真正风靡一时还是在18世纪。粉彩的颜料构成和油彩相似，都是利用植物或矿物磨出的粉末配出来的。这种粉末经过与研碎的黏土混合，再搓成圆柱

作者／莫里斯·康坦·德·拉图尔

《蓬巴杜侯爵夫人的肖像》

Portrait en Pied de la Marquise de Pompadour

尺寸／177.5cm×131cm　　分类／粉彩画　　年份／1752—1755

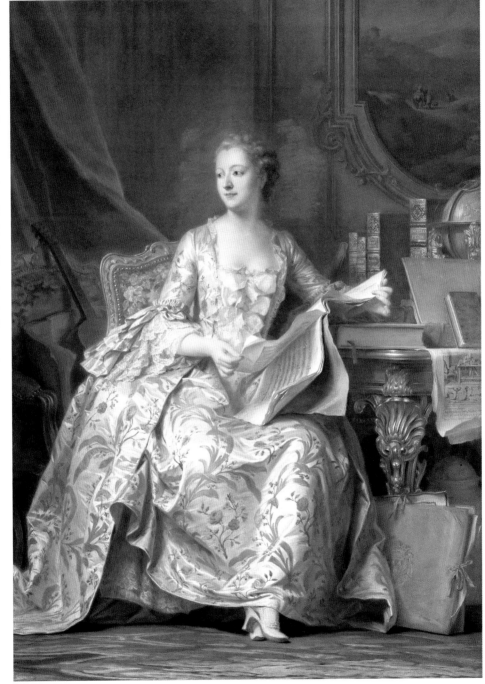

形的粉彩笔，就可以像沾满颜料的画笔一样在画纸上进行创作。一般画家会使用有色画纸或粗细不同的砂纸板，这有利于粉状颗粒附着其上。这幅高177.5厘米、宽131厘米的作品就用了8张蓝纸拼接而成，后把拼好的画纸粘在画布上，再镶上外玻璃框加以保护。同时为了防止粉末脱落，画家还会在作品表面喷上雾化状态的固定液。

在当时人才济济的洛可可艺术浪潮中，拉图尔可谓粉彩画领域的翘楚人物。他曾给国王路易十五和王后，以及包括伏尔泰在内的皇族、政客、社会名流绘制过许多肖像作品，并于1746年入选法兰西皇家绘画和雕塑学院院士。"自然流畅、富有天赋的绘画技巧，可以瞬间捕捉模特灵魂"，这是当时评委对拉图尔送选的这幅粉彩肖像画的评价。蓬巴杜夫人于1751年不惜出天价48000里弗尔，等待了4年才最终得到这幅和她等高的画作。画中人物仅有头部是通过现场临摹的方式绘制的，所穿那条精致的法式衣裙是画家借用了2个月在画室中完成的。脸部素描也历经三稿，才最终选定了描绘这一含情脉脉、短暂出神瞬间的一幅。1755年这幅作品在卢浮宫一年一度的美术沙龙展出，画作以柔和的笔触、和谐的颜色、粉润朦胧的质感和准确反映人物内心世界的造型姿态，获得各界一致好评。

巴黎最耀眼的社交名媛，桌上为何摆着禁书？

对于蓬巴杜夫人来说，这幅作品在沙龙亮相是回击那些嘲讽她"出身卑微、生活奢侈"的人的最好武器。深知其心意的画家，将她所扮演的各种角色及胸怀抱负都融入了作品中。

画中的她优雅地坐在书房里，手中翻阅着乐谱。华丽的裙摆有如瀑布，垂在融汇所有颜色的地毯上。这种金字塔形的构图让人们的视线从她白皙的面庞掠过指尖，最终落到那双精致的小拖鞋上。跟随裙子的褶皱又看到她身后的静物，椅子上摆了一把巴洛克风格的六弦琴和另一份乐谱，让人联想起她的音乐造诣；房间装潢精美，金色勾勒的华丽细木墙裙也体现了她作为"洛可可教母"的时尚品位；桌子上散落的画页和脚边的画夹，让人想起她曾研习的绘画和雕刻。最耐人寻味的是桌上摆放的各类书籍。很明显，地球仪和那本《忠实的牧羊人》体现了她对国王拥有的地理和狩猎兴趣的投其所好。但是狄德罗和达朗贝尔编纂的《百科全书》、孟德斯鸠的《论法的精神》和伏尔泰的《中国孤儿》赫然在列，令人震惊。这些崇尚自由民主、反对君主集权、倡导科学反对神学的"禁书"，犹如大胆的宣言，表达了她对法国启蒙思想的拥护和推动。

不仅如此，这幅作品还颠覆了宫廷传统肖像画的定式：仰视构图，背景一定要有庄严的建筑或宏大的幕布，人物一定要佩戴象征其权力身份的配饰等。这些定式在这幅画中统统不见踪迹，取而代之的是一个没有佩戴任何首饰、头饰，甚至只穿着拖鞋的侯爵夫人，展现了她在轻松的居家氛围中阅读的场景。因此，这幅作品不仅是蓬巴杜夫人在政治层面的大胆宣言，也是画家在肖像画领域的伟大创新。从此宫廷传统肖像画僵硬刻板、已成套路的风格被画上了句号。继这幅作品之后，力求以真实的内心世界来表现人物形象成为肖像画的主流。

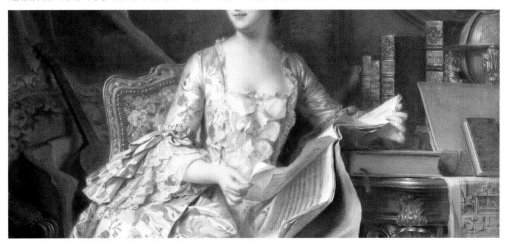

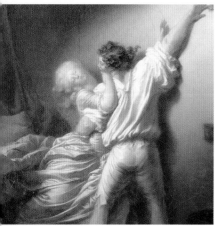

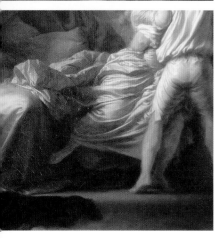

《门闩》

这幅《门闩》是弗拉戈纳尔歌颂爱情的4幅连作之一（另外3幅为《秋千》《爱情的誓言》和《爱情之泉》）。弗拉戈纳尔擅长以轻快的笔触表现抒情、风雅、华丽的沙龙生活，代表作有《秋千》《阅读的少女》等。在这幅画中，弗拉戈纳尔以高超的手段，把礼规之下难以用具体形象表现的东西暗示了出来。

暗影占据画面三分之二，红色帐幔下、床榻上到底藏有哪些暗喻？

《门闩》使用大量暗示和拟人的手法，像舞台戏剧一样再现了密室中男女纠缠的场景。一道光芒把画面分成明暗两部分，两个上流社会装扮的主人公占据画面的三分之一。男人衣着单薄，他一边拦腰抱住女人，一边踮起脚尖跨步平移，张开手臂准备推上门闩。女人好似刚刚从床上跃起，急匆匆的脚步被男人用身体挡住。她一只手阻挡男人强吻，另一只手试图拉开门闩。可是她柔软的身躯已被男人牢牢钳住，没有出路。

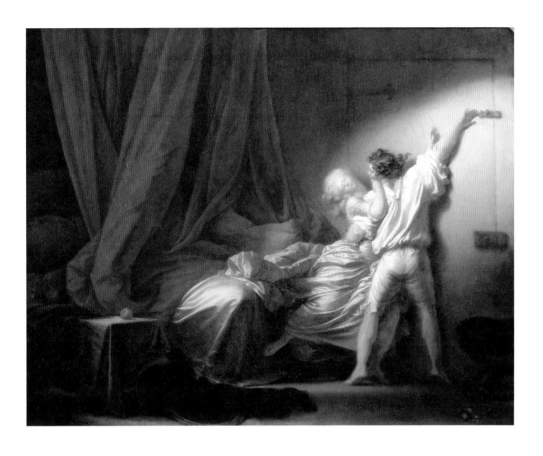

房间里除了两位主人公，其他的物件都被罩在暗影里。红色的帐幔已被掀开，枕头和床单上还留有躺过的痕迹；椅子被打翻，女人身上的鲜花散落在地。画家没有直白地再现两人在床上的样子，只是通过描绘床榻的变化让人产生联想。床上枕头的形状好似女人的乳房，突出的床脚恰似女人弯曲的膝盖，整体勾勒出女人刚刚在床上的卧姿轮廓。搁在帐幔旁矮凳上的苹果被一束光线照亮，暗示着《圣经》中夏娃偷食的禁果，抑或是耶稣的降生。

《门闩》

Le Verrou

作者 / 让－奥诺雷·弗拉戈纳尔
尺寸 /74 cm×94 cm
分类 / 布面油画
年份 /1777—1778

一位侯爵夫人，为何要定制主题截然不同的两幅作品？

《门闩》被认为是弗拉戈纳尔的代表作，但它的姊妹篇《牧羊人敬拜》却鲜为人知。这两幅画作都是法国侯爵夫人维耶定制的，她过世后画作被分开收藏，直到1988年在卢浮宫团聚。这两幅作品虽然尺寸和色调十分相近，主题却大相径庭。画家为什么要为同一个委托人画两件风格如此迥异的作品？他想通过画作传递什么信息？这都得从画家的经历说起。

弗拉戈纳尔原本跟随夏尔丹学习绘画，但是他不喜欢老师朴实的画风，反而对风流画家布歇的风格非常着迷并转投布歇门下。在布歇的调教下，弗拉戈纳尔20岁就摘得罗马大奖并去意大利游学深造，归国之后他很快成为风靡一时的当红画家，热衷于为上流社会创作表达情欲和享乐风尚的作品。

这两件作品虽风格迥异，却体现了爱的世俗性和神圣性。《门闩》代表着肉体的欲望，《牧羊人敬拜》代表着精神的高尚追求，这正是18世纪下半叶法国的真实写照。在启蒙思想的影响下，路易十五的昏庸统治即将走向尽头；但在艺术上，反映新思想的夏尔丹派和服务于贵族的布歇派仍然势均力敌。画家就是在这种情势下创作了这组姊妹篇作品。

对角线打开故事线索，
眼睛看不见画布上的场景

弗拉戈纳尔凭借《秋千》成为继布歇之后另一位洛可可风格的代表人物。不同
于古典主义流行的以褐色打底的方式，他的作品通常使用红色或灰色作为画面
底色，并加以多层罩染，因此作品颜色会显得更加明亮。在罩染过程中，他的
笔触快速精准且非常细腻，他可以在一小时之内创作出再现人物灵魂的肖像画。
《门闩》画面质感细腻且泛着奶油白的光泽，所有织物有如珐琅玉器一样光亮
剔透，符合上流社会的时尚品位。同《秋千》相比，作为画家晚期作品的《门
闩》颜色更加沉稳，光线也更多借鉴了伦勃朗的明暗对比法则，构图更显戏
剧化。

用强光打造的对角线就像故事的线索，把苹果象征的欲望的开端和被拉上的门
闩象征的结局有节奏地呈现在观众面前。床榻占据了大部分空间，且被拟人化
后成为画面的主角。相对于人物纠缠在一起扭动的线条，这张床体积庞大沉
稳，制造了画面的稳定感。为了增添"密室激情"效果，画家使用高纯度的颜
色，以暖色调为主，让红色帐幔和金色绸缎在光线的作用下形成对比，加强了
视觉冲撞。随着光线渐强，人物形象越发鲜明，故事节奏也变得更加紧凑。刹
那间，男人和女人的手臂都伸向门闩，男人强健的背影定格在画作中。时间在
此刻凝固，留给观众无限的遐想。

正如弗拉戈纳尔自己所说："我画在画布上的场景是眼睛看不见的，因为它穿透
了双眼。《门闩》只能意会，不能言传。"

《维杰·勒布伦夫人和她的女儿珍妮·露西·路易丝》

维杰·勒布伦是法国历史上最著名的女性画家之一，擅长创作女性肖像画。她1755年出生于巴黎，自幼便表现出对绘画的强烈兴趣，总是精力无限地拿着画笔四处涂鸦。她的父亲是一名粉彩画家，她7岁开始跟随父亲学习，后在古典主义画派大师让–巴蒂斯·热鲁兹和克劳德·约瑟夫·韦尔内的指导下，绘画技巧突飞猛进。其艺术风格兼有洛可可和新古典主义特征。

她笔下的女性形象具有精致秀气的面庞，眉眼间总透着无限温柔，这也使她俘获了众多名媛贵妇的青睐，开始在法国上流社会崭露头角，甚至在23岁时成为王后玛丽·安托瓦内特的御用画师，总计为其创作超过30幅肖像画。同年，她成为法兰西皇家绘画和雕塑学院的院士，而历史上仅有15位女性获此殊荣。

1789年法国大革命爆发后，国王、王后先后被送上断头台，画家因与皇室关系密切而受指责，最后选择流亡海外13年。这段时间她依旧坚持为欧洲各王室贵族作画。最终，勒布伦为后世留下了近660幅肖像画，其中以母子像最为多见。本幅作品便是画家以她本人及其女儿为对象创作的肖像画（卢浮宫官网所给名称标有女儿的昵称及出生死亡年份，考虑到标题的简洁性，本文进行了删改）。

画家的"母子像"呈现出
前所未有的温柔与美好

勒布伦极其推崇拉斐尔，这位文艺复兴大师笔下隽秀的圣母形象在她的脑海中

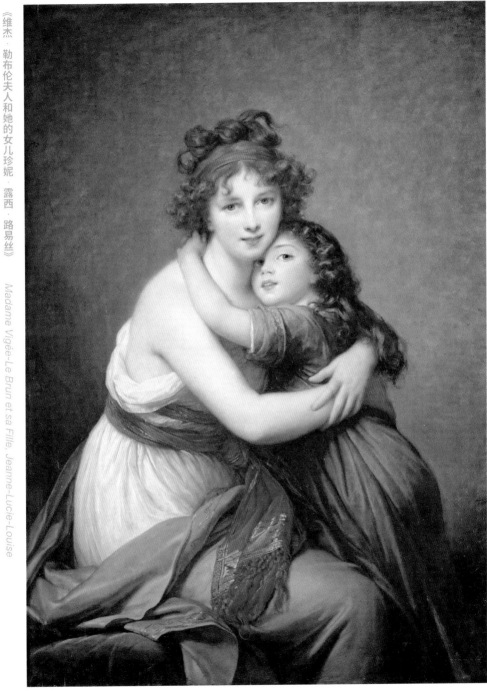

《维杰·勒布伦夫人和她的女儿珍妮·露西·路易丝》

作者/伊丽莎白·露易丝·维杰·勒布伦　尺寸/130cm×94cm　分类/布面油画　年份/1789

Madame Vigée-Le Brun et sa Fille, Jeanne-Lucie-Louise

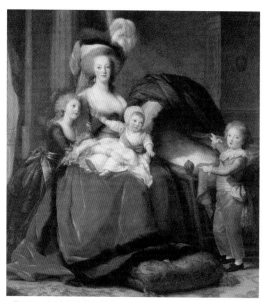
始终挥之不去。事实上，她正是从中世纪的宗教画中，准确地说，是从圣母子主题的相关作品中逐渐开拓出了"母爱"这一主题的绘画。在较为传统的母子像中，勒布伦更加注重表达母子间的直系关系及其所处的社会地位。譬如她曾为王后玛丽·安托瓦内特和她的孩子肖像画，画面上，王后服饰华丽、姿态端庄，身边围绕着3个略显僵硬的孩子，画中人物均无明显的面部表情。与其说画的是一位"母亲"，不如说画的是一个宫廷的"女主人"。

《玛丽·安托瓦内特和她的孩子》（局部），勒布伦，1787，巴黎凡尔赛宫藏。

然而在这幅画像中，氛围就轻松私密许多，勒布伦温柔地将女儿轻揽入怀的动作，一方面表现出母爱的关怀，另一方面展现出她强烈的保护欲。除了两人同时望向观者的视线之外，一切都显得极为自然。画家摒弃了繁杂的场景布置，用几乎纯色的深色背景映衬人物，将观看者的目光自然地聚焦在人物本身。女儿撒娇地勾住母亲的脖子，呈现出儿童最天真烂漫的瞬间。她们身着希腊式复古长裙，反映出自庞贝古城发掘之后，西方社会对古代世界的向往与憧憬，以及人们朴素的审美趣味。

可以说在勒布伦笔下，母子像作品展现了前所未有的温存与美好。l'Année Littéraire（《文学年鉴》）如是评价："真情流露的温柔、细腻的情感、穿透心灵般轻柔的爱抚，都在作品中被很好地呈现出来，这幅画简直可以与意大利最伟大的艺术作品相媲美。"

巴黎掀起了一场"微笑革命"

维杰·勒布伦肖像作品中的人物通常都有着迷人的微笑，含蓄又不失斯文。仔细观察这幅作品，会发现母女俩的嘴唇都是微微张开的，露出一排珍珠般的皓齿。

"微笑"在现代生活中是再平常不过的事情了，然而在那个年代，法国贵族间却奉行"笑不露齿"的古训，因为"露齿笑"自17世纪起便成为轻浮、粗俗的标志，如果你是有一定社会地位的人，最好不要随意微笑。因此勒布伦在贵族肖像画中"笑而露齿"的处理，被许多保守派（包括一些知名评论家）指责为举止轻佻，甚至伤风败俗。

《醉酒的女祭司》，勒布伦，1785，马萨诸塞州克拉克艺术学院藏。

那么肖像画遵循"笑不露齿"的传统真的只是因为显得过于轻浮吗？其实另有两点原因。其一，18世纪以前，欧洲人的卫生问题令人担忧，尤其在牙齿健康方面，很多人年纪轻轻便一嘴烂牙，甚至牙齿不完整，所以他们总羞于展示自己的牙齿。而到了维杰·勒布伦的年代，这个问题得到了很好的改善。为了炫耀健康整洁的牙齿，人们开始抓住一切机会以微笑示人。而其二，更重要的原因是，由于绘画过程很长，模特难以长久地保持微笑，即便保持住，笑容也往往容易显得僵硬。况且对于创作者而言，笑容更是不易捕捉且难以表现的。

勒布伦以其作品中人物独有的迷人微笑在巴黎掀起了一场短暂的"微笑革命"，可以说开启了"露齿笑"的先河，在她之后，特别是法国大革命时代又涌现出一批有身份地位的女性面露微笑的肖像画。

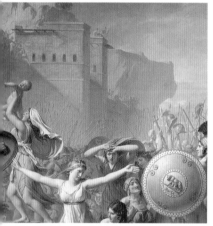

《萨宾妇女》

《萨宾妇女》取材于古罗马史学家提图斯·李维于公元前1世纪撰写的《建城以来史》。书中记载，公元前8世纪罗马人曾劫掠邻邦萨宾的女人做妻子，随后两族战争不断，直至3年后，萨宾男人攻进罗马城。战场上由于一个叫爱尔茜里的萨宾女子以及其他女人的调停，双方士兵终被感动，放下武器，化干戈为玉帛。

大卫描绘的就是征战双方在女人调停下和解的场景。前景正中央，爱尔茜里张开手臂用身体将亲人分在两旁。她左边，丈夫罗马王手中举着长枪；父亲萨宾王在她右边，已摆开架势准备迎战。战场上萨宾女人穿插在男人中间，拼命阻止亲人相残。中景处则展现了大团圆的结局。左侧萨宾指挥官扬起手臂示意收兵，右侧白马骑士正宝刀入鞘，后方罗马战士正摘下头盔庆祝和平。

**昔日革命领袖变成阶下囚，
为致敬妻子在狱中打下腹稿**

大卫是个革命画家。在法国大革命初期，他一直倡

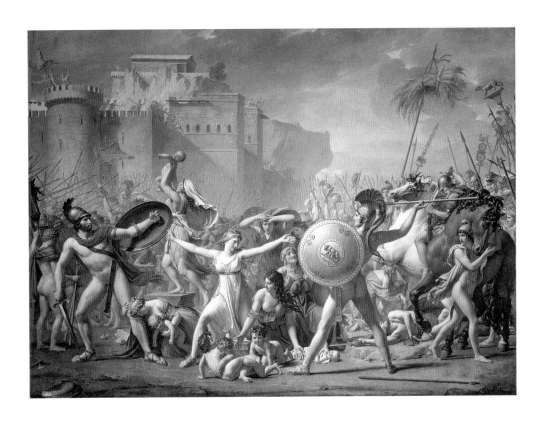

导艺术要为政治斗争服务。他说："艺术不是目的，而是手段，它为了帮助某一个政治概念的胜利而存在。"在革命浪潮中，他加入雅各宾政党，成为领袖罗伯斯庇尔的坚决拥护者，并于1793年创作了《马拉之死》，描绘革命党人坚贞的信仰。但是随着1794年"热月政变"中雅各宾专政被推翻，大卫也因其"宣传部部长"的身份被指控17条罪状锒铛入狱。在狱中他感慨时局变迁，自己也从昔日的革命领袖变成了阶下囚。幸亏在他学生和前妻的斡旋下，他被释放，摆脱了这场杀身之祸。于是他想通过这幅在狱中酝酿的《萨宾妇女》表达对妻子的敬意、对和平的渴望，以及展现那个时代人们期待政党和解的愿望。

出狱后，大卫决定不再过问政治，他放弃了现实社会题材，开始从古代典籍

《萨宾妇女》

Les Sabines

作者 / 雅克·路易·大卫
尺寸 / 385 cm×522 cm
分类 / 布面油画
年份 / 1799

中汲取灵感。最终，他用5年的时间完成了这幅借古论今的作品。事件中的罗马城墙被画成了作为革命开端之地的巴士底狱，罗马王身后牵棕色马匹的男子戴着象征革命党人的"自由帽"。

在画作完成后，大卫并没有把它送到官方沙龙展出，而是首次在卢浮宫大卫工作室举办了独立付费展览，每位观展人员需付费入场，并能获得大卫亲自撰写的画评文章。这和以往人们在沙龙免费欣赏多幅作品完全不同，大卫开创了私人收费画展的先河。画展大获成功，5年间观展人数累计5万人次。

是新古典主义的高峰，
还是摆造型的消防队队员？

18世纪中叶，庞贝古城的考古发掘证明了古希腊、古罗马的昔日繁荣，欧洲随之掀起了一股复苏遗失已久的古典文化的思潮，激发了人们对古典风格的强烈崇拜，从而推动了18世纪下半叶崇尚古希腊和古罗马文明的"新古典主义运动"。新古典主义绘画即兴起于18世纪后半叶，由德国考古学家、艺术史学家温克尔曼所倡导。他反对浮夸的洛可可风格，宣扬回归古希腊、古罗马美学的理性与俭朴。

在法国，大卫就是这场新古典主义绘画运动的领军人物。在古代历史及古典艺术样式中寻找灵感，是大卫一直坚守的信念。早在罗马学习期间，大卫就为罗马遗迹所深深感动。他曾花费4年时间临摹古代雕塑，他认为古希腊罗马以及文艺复兴的古典主义是审美的最高标准。这幅作品中罗马王和萨宾王的人物造型就借鉴了罗马法尔内塞宫文艺复兴时期的壁画装饰。

构图上大卫采用横向排列、左右对称的方式，把所有主要人物有秩序地一字排开，并和地平线平行。这种好似古希腊建筑浮雕的画法，可以使前景人物越发清晰，让观众有种身临其境之感。光线从左上方投下来，乌云压境的效果衬托着战事之激烈。现场战尘飞扬，无数杆长枪指向天空，欢呼的人群充满骚动。背景处固若金汤的高耸堡垒为混乱的场景增添了稳定感，同时也增强了画面的景深效果。画面色彩以古典主义崇尚的棕色为主，但色泽丰富明亮，连阴影部分都充满透明感。这都得益于画家精湛的笔触，每一笔都有其用意。近看颜色鲜艳而并无混杂，远观各种颜色却和谐地融合在了一起。

这幅画虽然没有出现在官方沙龙，但是仍然引起了社会的强烈关注，沙龙相关刊物还专为此画发表文章。观点大致分为两派，一派认为这是大卫创作生涯的又一高峰，另一派则认为："这就是一些没穿衣服的消防队队员，摆着罗马雕塑的造型。"

面对"裸体战士走上战场"和"使用罗马时代还没有的器物描绘画面"的质疑声，大卫的捍卫者辩解道，古希腊罗马雕塑中的英雄人物都是裸体，而且正因是裸体作品才更具魅力，并且拿尼古拉斯·普桑的名画《劫持萨宾妇女》举例子，声称画面中的罗马王虽然不是裸体，但穿的却是罗马共和国时代的服装。无论如何，这幅作品是大卫在酝酿阶段就志在摆脱《贺拉斯的誓言》那种严肃风格，并向古希腊罗马艺术家发起挑战的成果。最终他对这幅作品感到非常满意，他骄傲地说："即使古罗马人看到，也会承认画的就是他们。"

> "艺术必须帮助全体民众获得幸福与教化，艺术必须向广大民众揭示市民的美德和勇气。"（雅克·路易·大卫）

雅克·路易·大卫
Jacques Louis David
1748—1825

《拿破仑一世加冕大典》

1804年12月2日，巴黎圣母院迎来了一个永载史册的历史时刻。没有任何皇家血统、出身卑微的拿破仑，凭借勇气、智慧和军功在"雾月政变"之后走上权力的巅峰，自立为法兰西第一帝国皇帝。为了证明继位的合法性，他希望像1000年前征服西欧的查理大帝一样，在教皇的见证下获得加冕。这场宏大的加冕礼定于1804年12月2日在巴黎圣母院举行，拿破仑委任宫廷画师大卫用画笔记录历史。大卫是法国新古典主义的奠基人，他热衷于参与革命，拿破仑掌权后，他成了拿破仑的狂热支持者。既要遵循古典主义的艺术法则，做到真实记录，又得像宣传海报一样为拿破仑树碑立传，大卫煞费苦心、竭尽全力，终于完成了这幅尺幅超过60平方米的鸿篇巨制（卢浮宫官网所给名称标有拿破仑加冕大典发生的具体时间、地点及人物，考虑到标题的简洁性，本文采用了公认的名称）。

忠于历史，
还是忠于君主？

9世纪以后，法国历代国王加冕都由大主教为国王佩

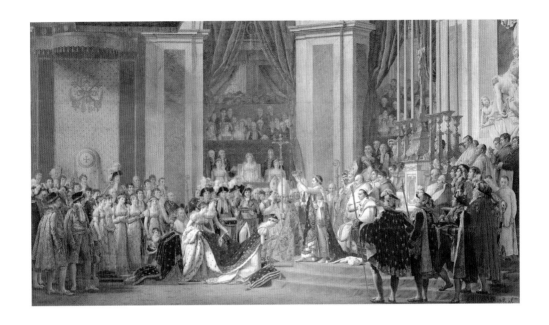

戴皇冠，并且要把象征国王掌管政治、司法和教权的权杖、"正义之手"和"十字金球"交到国王手上。但拿破仑的这场宏大的登基大典，虽然请了教皇出席，现场却令全体观礼人员始料未及。拿破仑不仅没给教皇下跪，甚至背对教皇直接拿过皇冠佩戴在自己头上。在场的教会成员及外交使节一片哗然，教皇强忍愤怒，青筋迸露。

在现场进行速写的大卫目瞪口呆。他自知历史场景不能虚构，但作为宫廷画师又必须不遗余力地为拿破仑歌功颂德，当然他也深知得罪教皇的严重后果。最终，大卫找到了两全其美的办法，他选择描绘加冕礼的后半段，即国王给皇后约瑟芬加冕的情景，这样既遵从了史实又没有冒犯教皇。这煞费苦心的设计是经过画家修改后绘制而成的，原本大卫是想描绘拿破仑自己手持皇冠欲戴上的情景，最终在拿破仑的授意下才有了如今画面上的场景。

《拿破仑一世加冕大典》

Le Sacre de Napoléon 1er

作者 / 雅克·路易·大卫

尺寸 /621 cm×979 cm

分类 / 布面油画

年份 /1806—1807

神圣器物的交接仪式已经完成,现分别被前排右侧三位领事捧在手中。

另外,拿破仑的母亲因和儿子赌气没有出席加冕典礼。也是在拿破仑的授意下,大卫把"皇太后"画在包厢第一层自豪地望着儿子。为了显示教会的支持,教皇原本放在膝盖上的右手被大卫画成了赐福的手势。同时,大卫也竭尽全力美化拿破仑和皇后约瑟芬的形象,台阶之上的拿破仑显得身材高大,跪在身前、时年41岁的约瑟芬也比现实更加年轻娇美。

别有用心的构图暗含着
什么政治心机?

这是一幅高难度的巨幅群像画,每个人物都有不同的服饰、姿态和表情。在复杂的环境下,画家既要突出主要人物,又要准确表达所有人物应有的光影效果和色彩层次。大卫采用了分组构图的方式,神职人员围绕着教皇,拿破仑的兄妹站在皇后身后,中心区域是王公贵族、将军等人。拿破仑正好站在分界线上,寓意着他是统领教权和世俗权力的集合体。他头上戴着与罗马皇冠相似的

月桂金叶皇冠，身穿饰有金色小蜜蜂纹样的帝国红色丝绒加冕礼服。笔直的身体和身后建筑的线条相呼应，彰显其皇位之稳固。以十字架为中心的十字构图，不仅使画面井然有序，也悄悄暗示了大卫虔诚的天主教信徒身份，隐藏着他想回到之前"教权独立"的政治心机。

画室里复盘历史现场，让观者身临其境

为了让画中所有人的脸都近似肖像画般完美，大卫做了很多准备工作。除了请观礼人员来到画室完成素描，他还通过微缩模型还原了加冕礼现场。他用纸板做巴黎圣母院内饰，用蜡塑造了人物模型，并让一束光线从左上方射进模拟场景，以便研究光线和人物的关系。这束光线就像舞台剧的灯光照亮了整个加冕现场，尤其是中心区域。主要人物是如此明亮，好似照相机的光圈聚焦在他们身上，接下来随着光圈扩散，所有人物逐个展现在镜头中。在这束光线的映衬下，约瑟芬的凤冠璀璨夺目，红色丝绒上的金线闪闪发光，凤袍绒毛细密柔软，大面积的绿色帘幕把皇室的红色礼服衬托得更加鲜艳。画面上的人物造型和轮廓细节栩栩如生，观画者有如身临其境。在画作揭幕时，拿破仑惊呼："壮观！华美！逼真！眼前这根本不是画，这让看到它的人可以驱步而入！"大卫自己则骄傲地回答说："我会随我创作的英雄一起，流芳百世！"

大卫用画笔再现了这一伟大瞬间，让历史有了可触摸感。在构图上，他依旧保持新古典主义理性、严谨的艺术风格，拥有156个人物的画面气势恢宏、张弛有度。同时，色彩光线布置适当，气氛庄严。大卫在这幅画中将他所有的绘画技巧发挥得淋漓尽致，也为自己树立了一座新古典主义的创作丰碑。

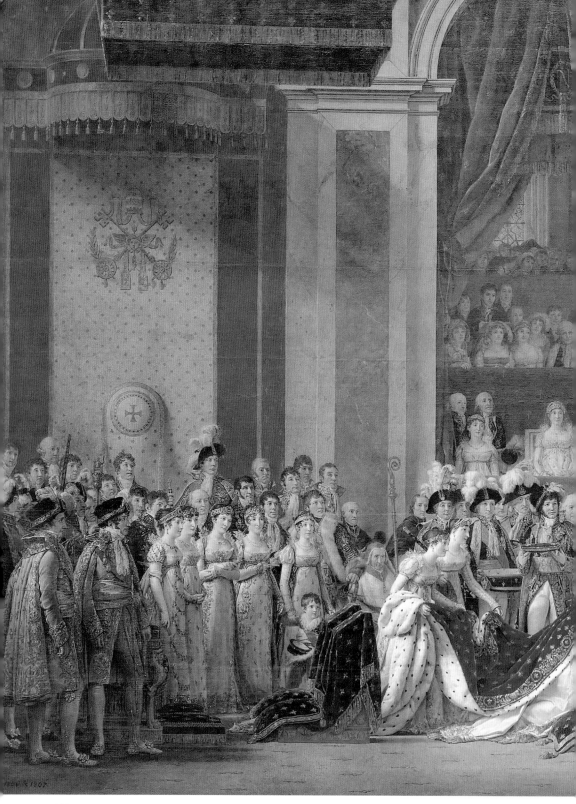

166

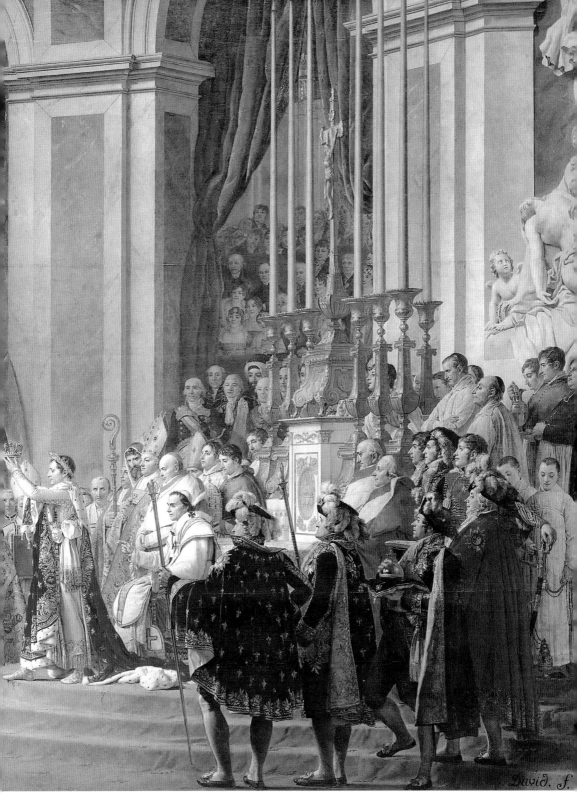

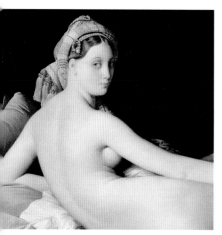

《大宫女》

这是法国绘画大师安格尔于1814年创作的《大宫女》，画面呈现出一幅香艳绝伦的美女裸像。女子牛奶般细腻的柔软肌肤和曼妙的修长身线一览无遗，半露的盛世美颜、饱满的胸部以及若隐若现的诱人臀部，不禁让人浮想联翩。女子用左臂支撑身体，右手搭在左侧小腿上，扭头的瞬间，那深邃的眸子将观看者的视线牢牢抓住，人物表情沉静、自然，具有古希腊雕塑般的典雅之美。

画家极其细致地描绘了女人身上的华丽点缀以及带有浓厚异域风情的室内环境：绣着金线的土耳其头巾，高级天鹅绒床褥，孔雀羽扇，靠在一侧的长烟斗。这一切无不挑逗着人们的感官。

比正常人多了三节脊椎骨的"东方美人"

安格尔是18世纪"新古典主义之父"雅克·路易·大卫的入室弟子，21岁斩获罗马大奖，并于1806年前往罗马深造。在此期间，他接到拿破仑一世妹妹卡洛

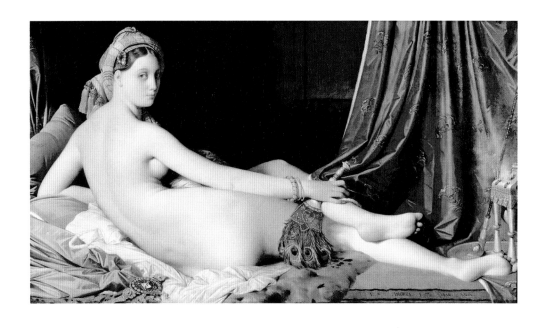

琳·缪拉的订单，创作了这幅作品。画面轮廓完整，色彩明晰，人物造型优雅庄重，带有强烈的新古典主义特色。

安格尔毕生都是保守的学院派，他善于把握古典艺术的造型美，却从不生硬照搬古代大师的艺术样式。他重视构图与画面的平整，但更注重美学，强调线条，并始终坚持以温克尔曼"静穆的伟大与高贵的单纯"为自己的创作原则。《大宫女》这幅画便是他将文艺复兴时期流行的神话裸体主题与异域情调结合创作的产物。

然而，《大宫女》在1819年学院沙龙展出现时，遭到了强烈评击，它被认为与新古典主义追求的严谨理性背道而驰。一位评论家说："安格尔先生的画把优美推到了怪异的程度——从没有这么柔软颀长的脊柱，也从没有这么易于弯转的脖颈、这么平滑的大腿，而身体的全部曲线也从没有这么操纵过人们的视

《大宫女》

La Grande Odalisque

作者 / 让 – 奥古斯特 – 多米尼克·安格尔

尺寸 /91 cm×162 cm

分类 / 布面油画

年份 /1814

线……"的确，画面构图无严谨的透视，人物也违反解剖学原理——颈、背和右臂均过长。另一位评论家德·凯拉特更是评价说："这位宫女的背部至少多了三节脊椎骨。"对于这样的质疑，安格尔回应道："假如我必须熟记解剖学知识的话，我就不必成为画家了！"显然画家无心了解人体结构的真实情况，而更关心的是怎样通过线条去诠释他笔下的人体美。

诚然，这种夸张的身体比例与画家一贯坚持的新古典主义风格是相背离的，但从另一个角度讲，它也是一种新的突破，因为正是这种独特的审美使安格尔迥然独立于同时代的画家。他在罗马深造期间，曾前往文艺复兴之城佛罗伦萨旅行，深受当地艺术风格的影响，尤其是拉斐尔笔下优雅恬静的女性形象深深吸引了他。《大宫女》中，他用写实的环境烘托出的稍显变形的女体，非但没有显得突兀，反而营造出了一种如梦如幻、抒情诗般的意境。

寻梦东方，摇曳在字里行间的异域风情

这幅画可归为19世纪欧洲盛行的东方主义风格作品。当时一些西方学者钟情于东方社会，特别是中东地区的文化。1711年，《一千零一夜》首次被译为法文并广泛传播，开启了法国"东方主义"的潮流，特别是法国贵族阶级开始对东方古国土耳其的宫廷生活，尤其是香艳的后宫生活，产生了浓厚的兴趣。

人们争相订购带有异域风情的画作，有的富有人家更是穿上远程购得的土耳其传统服饰，请艺术家为其作肖像画。甚至在巴黎的贵族沙龙里，也频频出现以异域情调为主题的化装舞会。安格尔创作这幅画时，正值法国对阵奥斯曼帝国

[
"最精美的雕像，从任何局部看都永远超越不了客观自然，而我们所构想的也
不可能高于我们从自然造物身上见到的美。我们唯一可做的是学会把这些美收
集在一起。严格地说，希腊雕像之所以超越造化本身，只是因为它凝聚了各个
局部的美，而自然本身很少能把这些美集大成于一体。"（安格尔）
]

的战争失利，法国人失去了曾经拥有的土耳其领土，在
这个背景下，"偷窥"生活在奥斯曼帝国皇宫中的宫女，
大概可略微满足他们的失落感。

安格尔是受东方主义风格影响较大的画师之一，就这幅
画而言，它可能并不是一场画风上的伟大革新，更多的
是为艺术家带来了新的主题和创作灵感。画作主题是性
感魅惑的女性人体，为了着重突出主题，画家在色彩上
运用了冷暖色调的强烈对比。蓝色是主色调，为背景
色；女性裸体肌肤则为温暖的橘黄色；蓝色帷幔、鹅黄
色床单、饰有孔雀羽毛的蒲扇，以及点缀其间的明亮的
珠宝，更增强了冷暖色调的对比。如此和谐的黄蓝配
色，直到19世纪才被冠以"互补色"的概念提了出来，
这让人不得不感叹安格尔高超的配色能力。

可惜的是，安格尔毕生都未曾亲赴东方世界一探究竟，
当年接到订单时的他其实是靠借鉴朋友亲笔写下的摩洛
哥游记进行创作的！所以与其说这是画家笔下一位神秘
的东方美人，倒不如说这是19世纪欧洲男子对东方女子
直观而大胆的想象！

让－奥古斯特－多米尼克·安格尔
Jean-Auguste-Dominique
Ingres
1780—1867

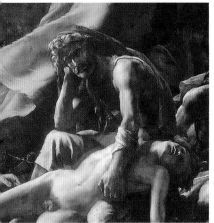

《梅杜萨之筏》

这幅画是19世纪法国的绘画杰作之一，由画家西奥多·籍里柯于1819年绘制完成。籍里柯是一位极具天赋的画家，被认为是浪漫主义绘画的先驱，然而天妒英才，籍里柯于1824年坠马后一病不起，不久去世，享年33岁。这幅尺寸巨大的作品再现了一段骇人听闻的法国时事——1816年7月2日发生于塞内加尔附近的船难。籍里柯从两名幸存者的回忆中得到灵感，用画笔再现了这艘皇家海舰遇难时的惨状。

1815年，第七次反法联盟成员国（英、俄、普、奥）与法国签订《巴黎条约》，英国承诺将1809年占领的法国殖民地塞内加尔还给路易十八领导的政府。1816年，法国政府派遣载有约400人的"梅杜萨号"巡洋舰前往塞内加尔。船长是一位退伍官员，当时他已近20年未航海！因为他的失职，船只未能及时避开暗礁，在毛里塔尼亚海岸附近搁浅。

救生小艇上位置十分有限，最终约150人被遗弃于海上，只能靠临时搭建的木筏存活，筏子上仅有两桶酒和一些饼干。他们孤零零地在海上漂泊了十几天，饥饿、寒冷、绝望挑战着每个人的神经，木筏上发生了一幕幕骇人听闻的惨剧，有人被卷入大海，有人酗酒后精神崩溃开始互相残杀，有人则因饥饿难耐开始啃食死者的肉……13天后他们被路过

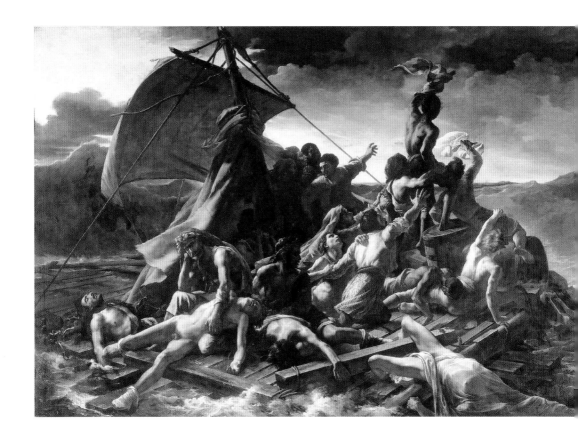

的一艘巡洋舰搭救，仅有10人存活了下来。

画家选择表现的场景发生在第12天，绝望的幸存者因突然发现海平面上有船影掠过而拼死呼救，但这仅是缥缈的希望，因为那艘船其实并未发现他们，且渐行渐远。

《梅杜萨之筏》

La Radeau de la Méduse

作者 / 西奥多·籍里柯

尺寸 /491 cm×716 cm

分类 / 布面油画

年份 /1818—1819

画家未曾亲临现场，
何以绘出如此摄人心魄的画面？

为了创作此画，籍里柯做了大量准备工作。他造访幸存者，采访并收集相关资料；为准确表达痛苦与死亡，他前往大巴黎地区的博荣医院，观察垂危的病人及停尸房内的死尸；他请来朋友为作品当模特，画面最顶端的黑人男子是画家的朋友约瑟夫，画面偏左侧面部朝下趴着的男子则是画家德拉克洛瓦；因为想要身临其境，他专门请木匠制作木筏模型；为了研究大海与天空，他驱车前往法国北部的勒阿弗尔。最后经过一年多的努力，籍里柯终于完成了这幅7米宽的巨作。

画家一直向往宏大如米开朗琪罗《最后的审判》中那般令人惊叹的主题。面对画布，他挥洒着激情，用紧凑的笔触歌颂生命的伟大。暗沉的色调浸润着庄重的和谐，配合人物身体光线的明暗，共同交织出一幅具有暴风骤雨般强大冲击力的画面。

天边的一线船影给幸存者带来希望，右侧人群对这突如其来的惊喜激动不已，强烈地扭动着身体；另一些人则恰恰相反，他们对周遭的动荡置若罔闻，画面左侧，一位老者拥着死去的儿子，眼里只剩绝望，他身边有一位苦闷不堪的男子，对未来充满迷茫；木筏旁还漂浮着腐烂变色的尸体。画面细节如此真实生动，不能不使观看者为之动容。

画面以斜线构图，从左下角光亮的尸体一直延伸到人群顶端拼命挥舞红巾的黑人男子，从静到动、从绝望到希望，剧情逐渐升温，走向高潮。人物的手势、姿态及大海的波涛，各种线条最终汇集于黑人男子的手上。整幅画表现出人类面对死亡时的复杂心理，笼罩着绝处逢生之地的骚乱和悸动，极具戏剧性。

正是新古典主义者眼中的"丑陋尸堆"，
开启了浪漫主义的先河

《梅杜萨之筏》一经展出，便成了1819年学院沙龙展上最耀眼的明星。《巴黎日报》写道："它冲击并吸引了所有人的目光。"然而大家对它的评论褒贬不一，新古典主义的推崇者一致表达了对画面中"尸体成群"的嫌恶之情，他们认为作者笔下过于残酷的现实主义与古典的理想之美南辕北辙。同时代作家皮埃尔·亚历山大·古本也说："籍里柯先生似乎搞错了，绘画的目的是要与灵魂、目光对话，而不是拒绝它们。"

当然，这幅作品也不缺狂热的拥护者，如法国19世纪艺术史家嘉尔就对画中涉及的政治因素感到无比兴奋，画中黑人男子被置于人群顶点，他认为是对黑奴贩卖制度的批判，这不仅是对人性的思考，更是一份自由的宣言。画家德拉克洛瓦看过这幅作品后，受到极大的鼓舞，开始寻求同样具有浪漫主义情怀的创作方式。

事实上，籍里柯是在探索一个新颖的课题：如何用"丑"来创作一幅极具震撼力的作品？如何将艺术与现实结合？《梅杜萨之筏》被视为浪漫主义绘画的伟大宣言，在这幅作品中，浪漫主义强调的主观情感、人物丰富的内心世界、冲击力强的色彩、新颖的现实主义题材无一不被恰当地表现出来。此画最终于1824年11月12日被卢浮宫收藏。

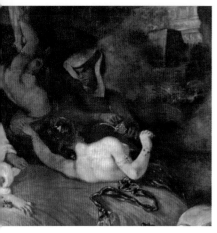

《萨丹纳帕拉之死》

这幅画是法国画家德拉克洛瓦于1827年绘制的巨幅油画作品。它取材自英国作家拜伦于1821年创作的悲剧《萨丹纳帕拉》，描述了公元前7世纪亚述国王萨丹纳帕拉在叛军兵临城下之际，下令屠杀妻妾、焚烧宫殿以作殉葬的悲惨场景。画作于1846年被收藏家莫里斯·奥德收购，于1921年进入卢浮宫馆藏。

画面左上方，主人公萨丹纳帕拉斜倚在镶有金色象头的豪华床榻之上，冷静地注视着眼前的动乱：他的脚边是宠妃密尔拉，她赤裸着半身趴在床边，显得很虚弱；她的对面，一名士兵正把刀刺向肩背裸露的女子；画面右下端有一对相互纠缠的夫妇；位于夫妇右侧的男子面露惊恐，他远远地伸出手臂，乞求国王的宽恕；床榻右侧，一名女子以白绫自缢；床榻左端，仆人正从容地端来国王的洗漱用具——金瓶、方巾和净手盆；左下角的奴仆拼命拉扯骏马，欲将其引至备好的柴堆之上。弥漫的硝烟，战栗不安的女人，挣扎的惊马与散落一地的琳琅珠宝，无一不凸显着这场屠杀的惨烈。

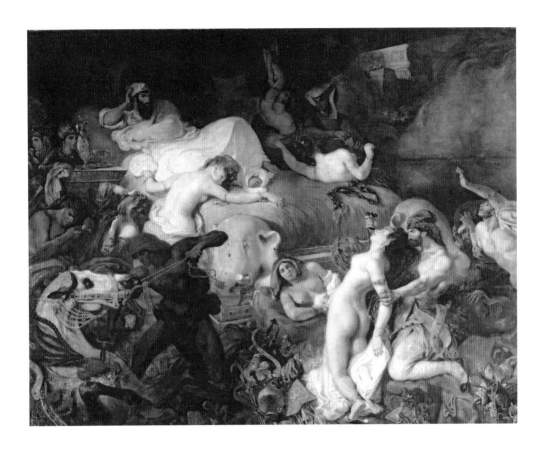

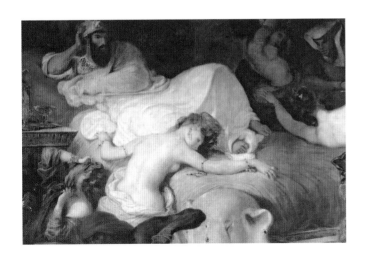

《萨丹纳帕拉之死》

Mort de Sardanapale

作者 / 欧仁·德拉克洛瓦

尺寸 /392 cm×496 cm

分类 / 布面油画

年份 /1827

古老与现代、东方与西方，
多元风格混搭的巨作

1815年，德拉克洛瓦进入法国画家皮埃尔·纳西斯·盖兰的画室，主要学习素描和临摹大师作品。自1825年的伦敦之行后，他开始接触英国戏剧。1827年，画家受拜伦戏剧的启发，选择了这一具有东方情调的古典题材进行绘画创作。为此，他进行了为期六个月的准备工作，不仅从文学作品（如狄奥多罗斯、雨果的作品）中汲取养料，也研究伊特鲁里亚雕塑、波斯细密画及印度风俗，并试图根据古代大师的作品分析绘画作品中人体动感、场景和色彩的张力形成。

在拜伦的原作中，国王偕爱妃自尽于宫殿，略带几分"霸王别姬"的凄美。德拉克洛瓦在此基础上"添油加醋"，塑造了一位更加冷血的暴君形象，正如他在沙龙展小册子上留的注释那样："但凡臣服于我并属于我的，一个都不能留。"画家实质上是将自己的想象，糅合法国、意大利、英国等地的多元艺术语言，并将古典与现代巧妙结合，转化成一种个人语言借由绘画展现出来。

画中暴君居高临下的姿态，接近米开朗琪罗塑造的古代雕像，或者拉斐尔《雅典学院》里赫拉克利特的形象；画面右下方，挣扎求生的女子那温润透亮的珠光色肌肤与丰腴柔美的身线，分明是鲁本斯笔下的海女形象；建筑装饰与开阔的环境，如同戏剧特有的舞台与灯光打造出来的，明显受到英国画家约瑟夫·特纳以及约翰·马丁的影响。

线条还是色彩，新古典主义
与浪漫主义的世纪纷争

1827年的巴黎沙龙展上，《萨丹纳帕拉之死》引发了新古典主义与浪漫主义最为
针锋相对的辩论。倾斜的视角，凌乱的构图，纠缠不清的躯体，过分暴力的场
面，都被看作是对学院派遵循的理性严谨的攻击。画家德雷克鲁斯认为这是画
家犯的错误，他说"人的眼睛根本无法搞清这些杂乱的线条和色彩"，并补充道
"他真的该去补补透视理论课"。法国有报刊评价说这是沙龙展最差的作品，也有
人对这"奇怪的作品"持怀疑态度。

另一方面，评论家罗杰·加洛蒂却认为这是极具革新精神的作品，它颠覆了老
派的古典美，这也是当代人很难接受它的原因。作家雨果也力挺道："它是如此宏
伟，以至忽略了某些狭隘的视角，这标志着画家职业生涯及其所处时代决定性的
转折。"的确，德拉克洛瓦要追寻的，是恢宏的"壮美"而非平庸的"理想美"。

画家舍弃古典主义艺术秉持的平衡对称的构图和线条至上的原则，转而赋予作
品绚烂的色彩与浪漫的想象。他借助光线，沿左上至右下的大弧度对角线进行
构图，营造不稳定感；色彩饱满、富有光泽的华丽织物如鲜血般倾泻而下，与
纹饰繁杂的金色调器具相映生辉；明暗对比强烈，左下角的奴仆与其斜后方肌
肤雪白的宠妃、瘫倒床边的密尔拉与阴影中以白绫自缢的侍女都形成鲜明对
比；快速扫下的丰富线条提升了人体的柔软度与生命力，画面上充斥着各色扭
曲挣扎的形体。这是一个极其混乱、惨烈却有强大冲击力的屠杀现场，周遭的
动荡与暴君泰然自若的静卧姿态更是形成了令人惊叹的反差效果，而这一切无不
刺激着观者的神经和思绪。毫无疑问，浪漫主义艺术正是以强烈的情感作为美学
体验的来源，而其形式的丰富性便在于艺术家对于人类文明与命运的沉思。

《自由引导人民》

此画是画家德拉克洛瓦为纪念法国1830年7月27日至29日的"七月革命"所作（卢浮宫官网所给名称标有时间，考虑到标题的简洁性，本书进行了删改）。这场革命是为了反对卷土重来的波旁王朝的统治——国王查理十世废除议会，禁止集会，管制出版，剥夺公民言论自由。加上1830年法国农业歉收、经济萧条，光是巴黎就有6万多市民要靠讨饭过活，失业问题无从解决，革命终于爆发。

画面中，一名乳房半露的女子手擎象征共和国的三色旗，另一只手紧握长枪，召唤众人在废墟中前行。她似一团熊熊的火焰，燃烧着身边战士的激情——手持短枪的贫穷少年，头戴礼帽的资产阶级，衣衫褴褛的农民，画面左下角身着制服的高校学生以及匍匐在女人脚边的蓝衫工人。他们的脚下尸横遍野，显示出战斗的激烈与残酷，身后则是更多一往无前的战士。远景右侧巍然矗立着巴黎圣母院的高大楼影，硝烟笼罩的塔楼之上隐约飘扬着又一面代表自由的三色旗，赫然宣示着与封建礼教的彻底决裂。

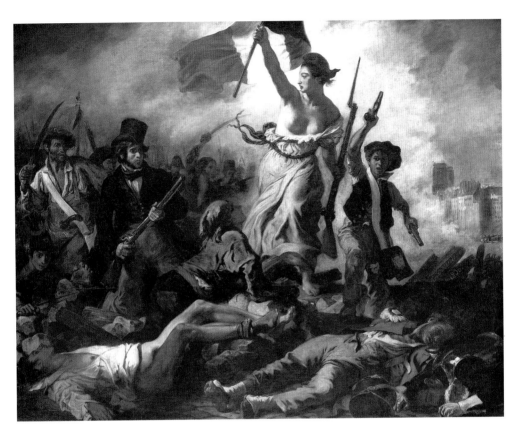

《自由引导人民》

Liberté Guidant le Peuple

作者 / 欧仁 · 德拉克洛瓦

尺寸 /260 cm×325 cm

分类 / 布面油画

年份 /1830

半裸女神为何是
粗糙的古铜色肌肤？

18世纪末的法国，崇尚古希腊、古罗马文化，向往平等自由的共和制度。画中半裸的女性形象实则象征自由的女神，她是战胜专制主义的化身。人物袒胸露乳及赤脚的处理借鉴了亚马孙女战士的姿态。典雅朴素的淡黄色长裙，随风舞动的暗红色腰带，都让人不禁联想起古希腊雕塑中典雅精致的层层衣褶。女神头上佩戴的弗吉尼亚帽源自古希腊，与古罗马奴隶被释放时佩戴的毡帽相似，被认为是自由与解放的标志。

不可否认，画中女神的塑造与古典艺术中的女神形象有着天壤之别。传统的西方艺术受到柏拉图思想的影响，女神多被赋予完美的造型，她们拥有陶瓷般的肌肤、丰腴柔美的体态，多给人纯洁高贵之感。而这里的女神体态健硕，古铜色肌肤略显粗糙，带着沧桑之感，细心观察还能发现她右臂下方黑黢黢的腋毛。难怪作家海涅评价道："从她的体态能读出一种不加掩饰的痛苦，这是革命者、卖鱼妇以及女神的怪异合体。"

画家德拉克洛瓦曾经从作家奥古斯特·巴尔比埃的诗句中汲取灵感："这是一位胸部丰满的强壮妇女……坚定地走来。"显然，他借用了鲜活朴实的女性形体，赋予其象征性内涵，使之转化为作战者中最坚定的精神领袖，并与群众紧密相连、并肩作战，特别是女神紧握的长枪，更增添其写实性与现代感。

色彩点燃浪漫主义激情，
三角形蕴含动感与戏剧性

德拉克洛瓦完成此画后，成为著名的浪漫主义大师。他摒弃新古典主义的理性严谨与完美和谐，并终身贯彻"色彩胜于线条"的原则。这幅画结构紧凑、笔触奔放，以稳定且蕴含动感的三角形构图，充分展现了浪漫派绘画的风格特点。在德拉克洛瓦的笔下，色彩成了主角，他运用色调将画面分割，左下的暗色调与右上的亮色调形成强烈的对比，红、蓝、白三色穿插其间；下沉的光线与四起的硝烟相互融合，产生一种巴洛克式的律动感，更加凸显出女神和短枪少年的坚毅形象。丰富而炽烈的色彩与充满动感的构图形成一种紧张、激昂且富有戏剧性的场面。

他曾在写给弟弟的信里提到："我正在着手创作一个非常新颖的题材——一场巷战，我虽未能亲赴战场，但至少我可以为其作画，这使我心情愉悦。"画家以战争为背景，但绝非为统治阶层而作，而是讴歌为自由献身的人民群众——工人、孩子、学生、农民等，他们在自由女神的引领下浴血奋战，具有激动人心的强大感染力。这幅作品兼具历史与政治色彩，将象征符号与现实题材相结合，是德拉克洛瓦最具影响力的作品，将浪漫主义绘画艺术推向了顶峰。

1831年5月1日，《自由引导人民》在巴黎展出时，引起热烈社会反响。然而也正是由于它的煽动性太强，一度被其收购者路易·菲利普雪藏。直到1874年，这幅画才正式被纳入卢浮宫馆藏，并于1979年被印在法国发行的面值100的法郎上。

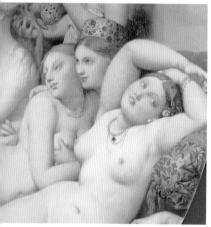

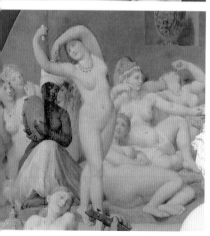

《土耳其浴室》

《土耳其浴室》是19世纪新古典主义画派代表安格尔于82岁高龄完成的油画作品，是其一生中创作的最后一幅巨作，也是其最具情色意味的作品。画面描绘了幽静的土耳其后宫浴室内的情景。约25位裸体女性以各种各样的姿势围绕在池边，慵懒地享受着闲暇时光。她们有的在水池边拉伸，有的在打盹，还有的在喝咖啡聊天。前景中最抢镜的当数背对观众的那名"艺伎"——她正在弹奏类似琵琶的乐器，温暖的阳光透过窗户，照亮她柔软的肩背，与之相呼应的是远景中左侧舞动的女子。

画面整体呈冷色调，安静深沉的蓝色环绕于前景女性身边——矮桌静物、丝质靠垫和呢绒毯子；性感奔放的红色点缀其间，为曼妙的女性胴体罩上漂亮的珠光色；加之女人珍珠般细腻的雪白或暖黄色肌肤，和谐相生出一种迷幻朦胧的灰色调氛围。女人身体的排列如波浪般起伏回旋，像是跳跃的音符，谱写出画家心目中极具异域风情的美妙乐章。

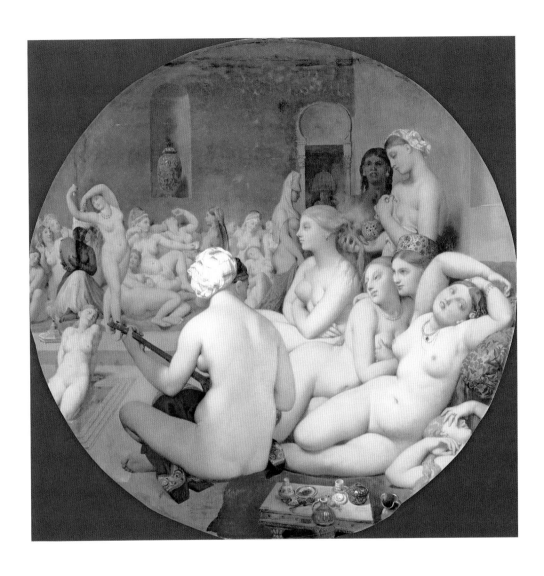

《土耳其浴室》

Le Bain Turc

作者 / 让 – 奥古斯特 – 多米尼克 · 安格尔　　尺寸 /108 cm×110 cm　　分类 / 布面油画　　年份 /1862

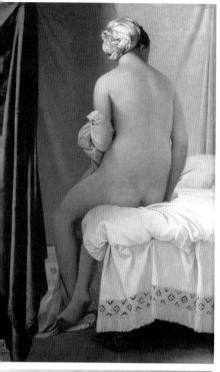

《瓦平松浴女》，安格尔，1808°，卢浮宫藏。

《安格尔的小提琴》，曼·雷，明胶银盐摄影作品，1924。

足不出户，未请模特，如何绘制出 25 个姿态迥异的东方美人？

"裸体浴女"是安格尔穷极一生追寻的创作主题。最初，他是从英国驻土耳其大使夫人玛丽·沃特列·蒙特秋的来信中得到了启发。在信里，大使夫人描述了在土耳其后宫浴室内亲眼所见的场景：圆顶石造澡堂内，到处都是裸体女性，她们以各色姿态依偎在沙发旁，有些在闲谈，有些在喝咖啡或吃雪糕，如此漫不经心地等待着苏丹的光临……

画家根据信函内容构思创作，未曾寻求过模特的协助。画面中背对观众的女子具有较高辨识度，她来自安格尔1806年创作的《瓦平松浴女》；右侧伸展手臂的是安格尔的妻子玛德莲娜，她隔壁正在梳头的是安格尔的表妹阿黛尔；远景中舞者右侧，我们能瞥见富有的银行家太太摩尔泰斯的影子。可以说《土耳其浴室》囊括了安格尔毕生研究过的女性形象，无论是他曾经创作过的还是其珍藏已久的古代大师版画作品中的女性。

画作起初为方形构图，后来画家决定参考文艺复兴样式将其改为圆形。也许画家在为观者制造一种遐想：误入东方后宫的男子，正透过门洞窥探女子性感的胴体。要知道"后宫浴室"可是土耳其男人的"禁忌之地"，如敢擅自闯入，将被处以死刑。

濯清涟而不妖，
引后世名家竞折腰

尽管这幅《土耳其浴室》被认为是安格尔一生的总结，但它在19世纪却命运不济。作品起初被拿破仑三世收购，但因拿破仑夫人不认可，三天后惨遭退货。1867年，土耳其外交官卡里·贝将其纳入自己的"情色作品合集"，从此它在众人视野中消失。一直到1905年，人们才在巴黎秋季沙龙展上再次见到它。20世纪初，卢浮宫曾两次拒绝收藏此画，直到1911年才最终决定接受它。

这幅活色生香的作品由一位已踏入耄耋之年的男子创作，人物又以性感且颇带挑逗性的姿态出现，这在相对保守的年代是令人难以接受的。毋庸置疑，安格尔是醉心于女性胴体的，他曾在晚年表示："我身上仍燃烧着30岁男人的激情。"纵观整个艺术史，女性胴体一直是艺术家取之不竭的灵感来源。安格尔另辟蹊径，以其独到的视角诠释女性美。他笔下的作品，看似是在展现充满感官魅惑的土耳其后宫，实则在重建理想的古典世界。他用柔和、洗练的线条勾勒人体，配以纯净简洁的色彩，将抽象的古典美与具体的写实美巧妙结合，塑造出的女性形象柔美却不媚俗，为观者带来了一种"濯清涟而不妖"的视觉感受。

这幅画虽曾两次被卢浮宫拒绝，后世艺术家却为之疯狂。20世纪初，毕加索在其成名作《亚威农少女》中借用了此画中的静物，曼·雷则拍摄了著名的作品《安格尔的小提琴》。毕加索说："安格尔是我们所有人的老师，他的画里有纯粹的线条与简化的造型。"的确，在安格尔的画里，线条是女王，色彩只是为线条服务的仆人。《土耳其浴室》造型简单，线条纯粹，构图完美和谐。浴室内即便拥挤不堪，也未有一丝凌乱感。他严格把握古典艺术秉持的理性原则，整个画面更是建立在精准的几何模型基础之上，这使《土耳其浴室》成为描绘沉稳庄重人体的典范。

《十字架上的基督受到两位捐赠者的崇拜》

据《新约》记载，公元33年，耶稣在和门徒用完最后的晚餐后被捕，隔日被宣判死刑，由罗马军团钉在十字架上。从早上9点至下午3点他被折磨了6个小时，信徒确认他死亡后将他埋葬。伴随着耶稣被钉在十字架上，各种超自然事件接连发生，包括黑暗突然降临和发生地震。

长久以来，在宗教画中怎样描绘"耶稣受难"已有约定俗成的范式。然而这幅作品却一反传统，画家没有画出十字架的底座，没有画出圣母玛利亚和门徒约翰的身影，也没有体现耶稣受难地点的风景，画中呈现的是乌云密布的天空，十字架穿入云霄。画作中的两位信徒用悲悯的眼神仰望着受难的基督，其中身穿教士服装的人是定制此画的隐修院牧师，另一位贵族打扮的人，具体身份至今不明。

哪里才是"失落狂人"的
最后归宿？

这位被称作16世纪下半叶西班牙最伟大画家的格列柯，并不是土生土长的西班牙人，甚至连名字都是将西班牙语的冠词"埃尔"和意大利语"格列柯"混搭在一起，意为"那个希腊人"。他出生在希腊的克里特岛，凭借拜占庭圣像画画家的头衔来到威尼斯打拼天下。他先是投奔到提香门下，很快就掌握了提香的色彩风格和丁托列托的构图技巧。然后他跳槽到罗马，米开朗琪罗饱含激情、变形有力的矫饰主义给了他很大的启发，而他竟口出狂言"米开朗琪罗肯定是位

《十字架上的基督受到两位捐赠者的崇拜》

作者／埃尔·格列柯　尺寸／260 cm×171 cm　分类／布面油画　年份／约1590

Le Christ en Croix Adoré par Deux Donateurs

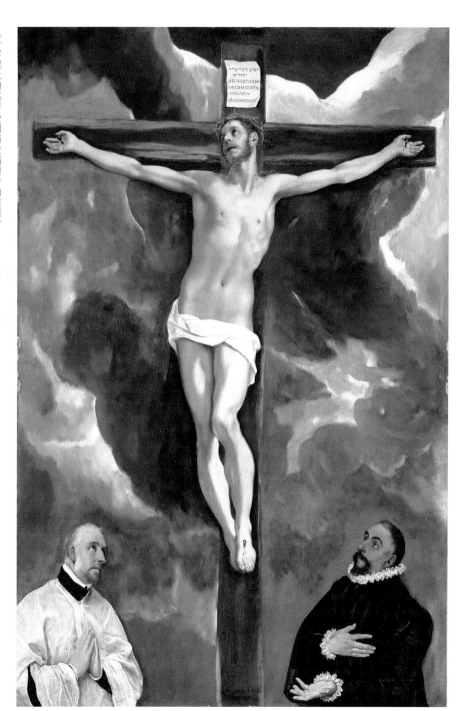

伟人，但他不知道如何作画"，于是触犯众怒，被迫离开罗马，远赴西班牙。

此时的西班牙通过大航海步入黄金时代，而作为虔诚的天主教徒的菲利普二世坚决抵制宗教改革，所以他采取了一项政策——通过美化宗教建筑来吸引信众对重塑教会的信心。本想在国王的大型工程中一展身手的格列柯，由于在《圣莫里斯的殉教》中过分强调现实意义，弱化宗教人物，他的理念超出了国王的认知，再一次被冷落。这位不被认可的天才最终选择了西班牙的旧都托莱多——一个西班牙没落贵族聚居的地方，一个具有包容性的城市，伊斯兰教、犹太教和天主教在这里交融。从此这位出生在希腊、学艺在意大利的"失落狂人"，在托莱多度过了余生，并且在此确立了他独特的艺术风格。

不仅有艺术，而且有智慧

这幅画就是格列柯定居托莱多后为当地的隐修院礼拜堂创作的，尊领圣体的仪式通常在这个礼拜堂举行。画家使用仰角构图手法，使僧侣的视线和画中另一人的视线在同一位置碰撞，右侧委托人的手臂还向画外观者发出邀请。在仪式中，僧侣和另一人共同仰望主的身体，感受耶稣的苦痛，感怀上帝救赎人类的伟大。受矫饰主义的影响，格列柯把所有人物都画得很长，并且都有一双忧郁空灵的大眼睛，表情阴沉。这幅画中耶稣拥有将近十头身，他睁大眼睛仰望天空，似乎在对天父诉说："父啊，我将我的灵魂交到你手里。"此时富于动感的蛇形云团布满画面，抽搐扭动的效果好似耶稣正经历的剧痛，同时也暗示着他死后黑暗的降临。画面被混着蓝色的黑色、绿色、灰色、白色等冷色调统治，激荡摇曳的光线布满整个画面。这种光怪陆离的、分不清是天上还是人间的场景，制造了一种神秘而不安的情绪。

> "没有一个画家能像埃尔·格列柯那样无情地揭示出世界不过是临时厕身之地罢了。他笔下的那些人物是通过眼睛来表达内心的渴望的：他们的感官对声音、气味和颜色的反应迟钝，可对心灵产生的微妙的情感却十分灵敏。这位卓越的画家怀着一颗菩萨心肠到处转悠，看到了升入天国的死者，也能看得到形形色色的幻物，然而他丝毫不感到吃惊。他的嘴从来就不是一张轻易张开微笑的嘴。"
> （毛姆）

格列柯的绘画和文艺复兴时期喜模仿视觉所见、描绘现世的愉快感受大相径庭。在他的画中，颜色不是为了再现事物的原貌，而是为了表达主观感受。人物身上总是充满着紧张激烈的气质，画面也笼罩着神秘难解的氛围。这种独特的艺术风格是他在综合拜占庭文明中的神秘主义、威尼斯画派的颜色表达、丁托列托的奇特构图和米开朗琪罗悲怆的矫饰主义的基础上发展而来的，也是他对天主教虔诚心理的折射。

可是他去世后不久，他的名声就随之衰落，作品也因信手涂抹的笔触、魔幻的构图、不和谐的色彩和奇怪的气氛，被认为是"疯子"的产物。直到300多年后，格列柯以造型简练、颜色主观成为"印象派""立体派""表现主义"公认的现代艺术先驱。"在他的画中，不仅有艺术，而且有智慧。"与其说他在画受人尊崇的基督，不如说他在抒发内心不可抑制的激情，用艺术的形式表现自己。这正是他的难能可贵之处，他是一位用绘画语言再现灵魂的先行者。

埃尔·格列柯
El Greco
约 1541—1614

《塔尼斯的斯芬克斯》

这尊狮身人面像是除埃及开罗的吉萨大金字塔近旁那尊狮身人面像外，现存体积最大的狮身人面像之一，通体由一块完整的玫瑰色花岗岩雕刻而成，重达12吨。由于它的发掘地是塔尼斯的阿蒙拉神的神庙，故得名"塔尼斯的斯芬克斯"。塔尼斯这座城市，位于埃及尼罗河三角洲的东北部，曾是古埃及第二十一与第二十二王朝北部的首府。巨大岩雕的高超工艺水平令人惊叹，精细打磨的雕塑表面光滑明亮，雕塑因而具有建筑物般的庄重感。这是一只长着人类脑袋与动物身体的神兽，像是一只趴着的狮子，尾巴蜷曲在右腿上，身体紧绷，掌心用力，利爪呼之欲出，给人一种随时会跳跃起来的感觉。在它每只爪子下的底座上，都刻了带有古埃及法老名号的印章形图框，这足以证明它是具有皇家性质的装饰纪念碑。

古埃及学专家在雕塑上找到了三位法老的名字：第十二王朝的阿蒙涅姆赫特二世、第十九王朝的麦伦普塔赫和第二十二王朝的沙桑克一世。由于雕塑上的铭文有被刻意破坏、修改的痕迹，可推断此作品在历史上曾被多位法老轮番使用，然而人物面部特征并不接近任何一位具有详细资料记载的埃及法老，因此很难断定它诞生的确切日期。

什么是狮身人面？
为何称之为"斯芬克斯"？

"斯芬克斯"一词来自希腊文，在希腊神话中是一个长着狮子躯干、女人头面

《塔尼斯的斯芬克斯》 Sphinx de Tanis

作者／未知　尺寸／183 cm×480 cm×154 cm　分类／花岗岩雕塑　年份／前2620—前1866（?）

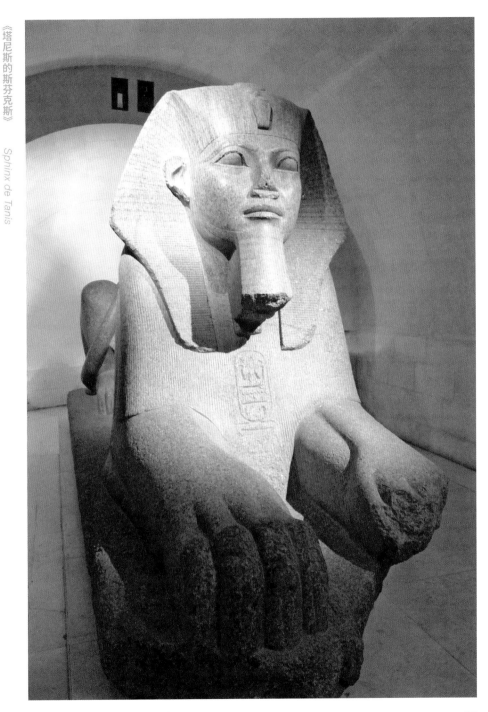

的有翼怪兽，而在古埃及神话中，它特指长有翅膀的怪物，通常是雄性。事实上，古埃及文中的"佘塞普安卡"才是"狮身人面"形象更为准确的名称，它的意思是"生动的形象"，更准确地说，是"国王生动的形象"。我们从这个被称为"尼美斯"的法老佩戴的典型头饰、头饰上的眼镜蛇（古埃及的圣蛇，法老的保护神）、下巴上的假胡须（此处只有部分保留）和写在椭圆形边框内的国王名字（古埃及象形文字中，法老的名字都写在印章形图框中），可以辨认出他国王的身份。强健如猛兽般的身体象征的是至高无上的太阳神，神的力量因此与人类的智慧紧密结合。

狮身人面像通常以保护神的形象出现，一般被放置在神圣场所如神庙或帝王陵

从入口处望去看到的斯芬克斯。

墓的入口处，整齐地、成对地呈直线摆放。法国考古学家让–雅克·里弗在前往塔尼斯考察时，提出这尊狮身人面像其实是"双胞胎"中的一个，另一个仍然在那里。这件雕塑刻画出的斯芬克斯以半蹲的姿势，随时准备将敌人碾压在脚下。也正因如此，卢浮宫将其放置在埃及馆的正式入口前，以恭迎游客的光临。

古埃及的艺术瑰宝为何会出现在法国的卢浮宫？

1798年，拿破仑为了实现他的"东方梦想"，打击英国的利益，摧毁英国在红海地区的据点，开始远征埃及。跟随他前往的除了作战的士兵外，还有百余人组成的学术团队，他们从事文物考察研究工作，负责搜索和记录埃及的古迹。而曾作为第二十一、第二十二王朝宗教和丧葬文化中心的塔尼斯，自然成了研究的重点之一。但由于法国军队的失利，考古队很快于1801年离开了埃及。随后，英国外交官威廉·哈密尔顿被指派前往接收法国考古队发现的科学与文化瑰宝。正是他在1802年重新发现了这尊罕见的大狮身人面像，直到1825年英国领事亨利·萨尔特带领考古小队到达后，才最终将其纳入萨尔特收藏。

1822年，法国著名历史学家商博良通过对罗塞塔碑文的研究，成功破解了古埃及象形文字，古埃及文明的神秘面纱也随之被轻轻撩起。在他的推动下，法国国王查理十世收藏了一系列古埃及文物，大大扩充了卢浮宫埃及馆的馆藏。在一封1826年4月27日来自里窝那的信中，商博良在提到"拉美西斯三世石棺"时写道："在它旁边，摆着一尊玫瑰色花岗岩斯芬克斯像，让人肃然起敬，它的大小是普通斯芬克斯像的2倍，这使它的制作工艺更显弥足珍贵。它静静地在亚历山大河畔，等待国王的船队前来寻觅它。"

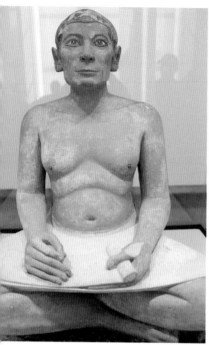

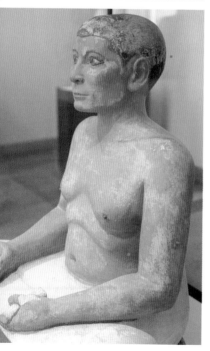

《盘腿而坐的书吏官》

这尊书吏官像是卢浮宫古埃及文物馆最闻名于世的雕塑之一，即便过了4000多年，仍让前往参观的游客深深着迷。雕塑中的人物盘腿而坐，右腿交叉叠在左腿之下。它由一块完整的石灰岩雕刻而成，身体与胳膊形成半个金字塔状，显得平衡稳定；两臂之下的空隙及缠腰布与两腿之间的凹处，减轻了雕塑的沉重感。他的缠腰布绷紧于两膝之上，形成天然的书桌台，让他能够进行书写。他左手持一张局部展开的莎草纸，右手执笔准备书写，如今手中之笔已消失不见。纸莎草是盛产于埃及的水生植物，被古埃及人用来制造用作书写的纸张。

作者以极为生动和写实的手法，为我们呈现出一位生活在古埃及社会中的人物。硬朗的面部轮廓、粗硬的眉尖、消瘦的双颊、纤薄的嘴唇及细长的手指，表现出一种古代埃及文人的气质。冷静沉着的目光让我们注意到他眼部精湛的镶嵌技艺——眼白由一整块白色菱镁矿镶嵌而成，红色纹理像极了天然血丝，瞳孔由嵌入其中的岩石晶体制成，瞳仁部分经过细致的抛光处理。法国古迹修复中心主任让-皮埃尔·摩恩评价说："这眼神极尽生动，堪称永恒。"

他的眉毛是用黑色线条描画而成，胸部稍显肥大，乳头由两个木钉楔入。身体以红色赭石覆盖，接近真实的肤色，在黑色头发与白色缠腰布的映衬下，更显耀眼。

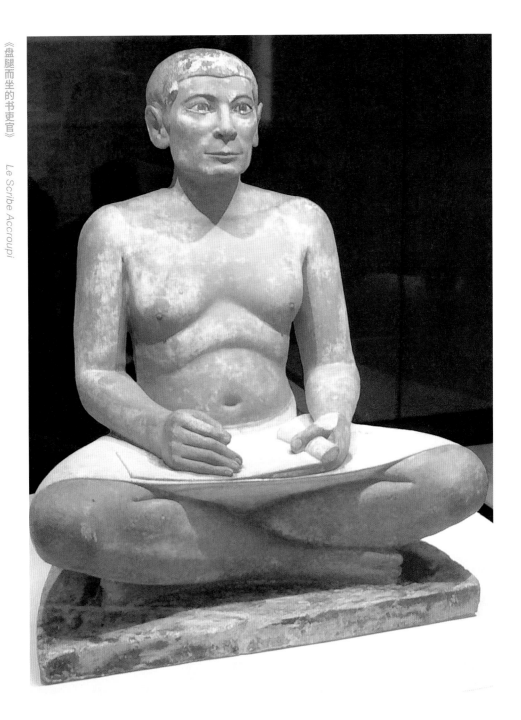

《盘腿而坐的书吏官》 Le Scribe Accroupi

作者／未知　尺寸／53.7 cm×44 cm×35 cm　分类／石灰岩雕塑　年份／前2620—前2500

写实而生动的古埃及雕塑，
人物的真实身份到底是什么？

1850年11月9日，法国考古学家奥古斯都·玛丽埃特于萨卡拉陵墓内发现了这尊雕塑，它雕刻于古王国时期（即金字塔时期）。萨卡拉陵墓位于埃及萨拉匹斯神庙的斯芬克斯巷道以北，是埃及最重要的陵墓之一。

根据古埃及的信仰，在亡者的世界，雕塑被认为是宗教仪式中不可或缺的一部分，如木乃伊一般，是死者获得祝福和永生的重要载体。雕像上刻着死者的名称与头衔，它作为重要物品被列入宗教仪式，接受着后世人们的供奉。但由于这件雕塑被发现时，刻有死者身份信息的底座已消失得无影无踪，因此我们对人物身份一无所知。

相比于同期出土的其他几尊雕塑，一部分学者认为，他与生活于第五王朝的宰相卡伊的形象接近，但今天学者们更偏向于将他与一名叫贝埃尔内弗尔的人物进行比对，后者生活于第四王朝。与卢浮宫所藏另一座贝埃尔内弗尔雕像对比可以看出，虽然他们眼睛的处理不尽相同，但外部大体相似——棱角分明的脸型、薄唇，以及少见的略微隆起的胸部。这尊雕像微微起皱的唇边还让人联想到国王蒂杜福里的形象。

那么这位盘腿而坐的书吏官究竟是卡伊、贝埃尔内弗尔、蒂杜福里，还是姓名不详的第四位人物？我们不得而知。但无论他是谁，可以确信的是，雕像描绘的极有可能是一位身份显赫的达官贵人，因为在埃及学研究中，只有贵族阶层才有阅读、书写的能力和请人作像的资格。

不仅是重要的记录者，
更是古埃及官僚政治的参与者

在古埃及社会中，书写作为行使行政权力的基础能力备受重视，书吏官则是国家官僚政治制度中的重要管理阶层。"书吏"一词在埃及文中意指"书写纸人"，它是上至王国的大臣，下至行政机构中级别最低的雇员在内的所有官员广泛使用的称谓之一。书吏的一项主要职责，就是管理国家财产和人事调配。他们的身影出现在各行各业，分管田地、仓库、粮食及大小牲畜等，在神庙和金字塔任职的书吏则负责后勤管理工作。除了担任管理和会计的工作之外，还有部分书吏献身于宗教科学，抄写并研究宗教书卷，包括出现在神庙墙壁上的文字、莎草纸上的文字、《死亡之书》等。

书吏的社会地位颇高，他们往往同贵族来往，且无须缴纳税金。当时有这样的描绘："做一个书吏，你的四肢将变得健壮，手将变得柔软，你将身穿白衣荣耀地走在前面，而大臣们会向你行礼。"

由于书吏的工作性质较为复杂，因此要想成为书吏必须前往专门的学校学习古埃及文字以及特殊的数学计算公式。而这些工作其实更多是子承父业，书吏的儿子通常在五六岁时便被送入学校培养，直至被录取为"公务员"。

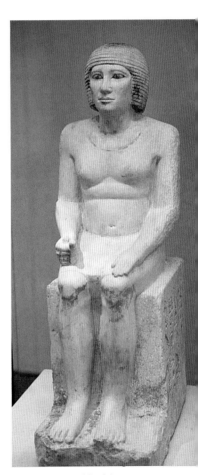

《贝埃尔内弗尔雕像》，未知，
前 2620—前 2500，卢浮宫藏。

《汉穆拉比法典》

《汉穆拉比法典》是古巴比伦国王汉穆拉比在公元前18世纪颁布的法规条文汇编，被刻在这块由三块黑色玄武岩合成的石碑上。石碑上部饰有浮雕，下部是用阿卡德语楔形文字刻写的碑文。碑文共分序言、正文、结语三部分，史实般的序言颂扬了汉穆拉比的历史成就，阐明制定法典的目的是伸张正义、保护弱者；正文记载了将近300条法规案例，涵盖诉讼手续、损害赔偿、租佃关系、债权债务、财产继承、处罚奴隶等范畴，条文法规均遵循"以眼还眼、以牙还牙"的判决原则；激情澎湃的结语部分总结了法典的伟大意义，并强调继位者要将其永世流传。法典被视为写给未来王储的政治遗言，提供了智慧与公正的理想范本，更是作为文学范本在培养书吏的学校里被抄写了上千年。

怎样直观地再现
法典编撰者的神圣地位？

汉穆拉比统治下的古巴比伦是一个中央集权的奴隶制国家，君权就代表司法，这部法典汇编了他本人做出的或由他批准的"最为明智"的司法案例。为了再现法典至高无上的神圣有效性，除了在序言和结语中强调"天神命令我——荣耀而畏神的君主汉穆拉比，发扬正义于世，灭除不法邪恶之人，使强不凌弱，就有如正义之神沙马什，昭临黔首，光耀大地"，还要在石碑的上部用图像的形式把他"君权神授、畏神敬神"的宗旨描绘出来。

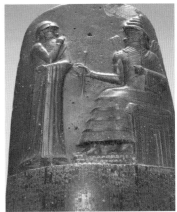

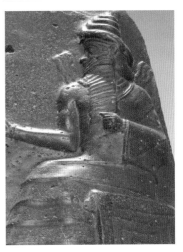

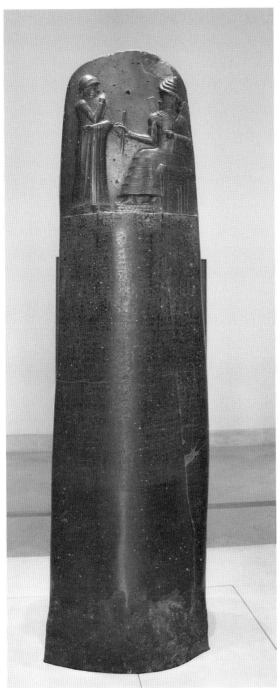

《汉穆拉比法典》　　　Code de Hammurabi

作者 / 未知　　尺寸 /225 cm×79 cm×47 cm　　分类 / 玄武岩雕塑　　年份 / 前 1792—前 1750

因此作者在处理浮雕上的国王形象时，选取了身处正式典仪中的国王形象，塑造了汉穆拉比相对静止、不具人格特征的虔诚帝王形象。这与同在苏萨出土的另一件卢浮宫收藏的《汉穆拉比头像》风格截然不同。那件作品使用写实主义甚至近乎表现主义的手法，刻画了一位身经百战、充满智慧、运筹帷幄的老国王人性的一面，好似肖像画一般雕琢了他鱼骨形的眉毛、半睁半闭的杏核眼、浓重的黑眼圈和瘦削的脸颊。而这件石碑上的浮雕所呈现的头部侧面、胸部正面、下肢侧面的特征则让人联想起古埃及雕塑，虽然其线条的韵律感与装饰风格不如古埃及雕塑成熟有力量，可见两河流域对人物动态和表情的处理更为随意和自由。

为了显示汉穆拉比对神的敬畏，浮雕中正义之神、太阳神沙玛什端坐在宝座上，汉穆拉比则谦恭地站在对面。太阳神头戴牛角条纹的圆锥帽冠，在两河流域艺术传统中，帽冠上的牛角条纹数量越多，证明佩戴者地位越高，沙玛什头帽冠上的四圈牛角暗示着他崇高的身份。他肩膀上喷出两簇火焰，意指太阳的光芒；脚踏象征山川的三排鱼鳞片基底，寓意着太阳从山峦升起；他还留有长长的胡须，身穿神祇特有的水平褶皱长袍；手中拿的绳和杖作为两河流域传统

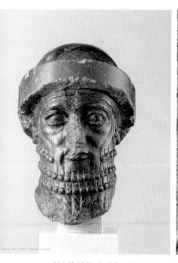

《汉穆拉比头像》，前 1792—
前 1750，卢浮宫藏。

埃及浮雕。

中的丈量工具，象征司法与正义；其面部线条被刻画得朴实有力，左手轻松地放在座椅扶手上，表达了神的威严淡定。

与沙玛什的形象相对立，汉穆拉比头戴高边国王帽冠，右肩裸露，身穿饰有垂直褶皱的国王长袍。他左手水平弯曲，右臂屈起，虔诚地向太阳神致礼。高度上，站姿的汉穆拉比和坐姿的沙玛什相差无几，这也无形中凸显了神的伟大。这种通过尺寸比例显示人物身份重要性的手法在两河流域艺术中非常普遍。

美索不达米亚文明的象征
为何在伊朗重见天日？

美索不达米亚又称两河流域，即幼发拉底河和底格里斯河之间的狭长地带，大体位于今天的伊拉克。其存在时间从公元前4000年到公元前2世纪，是人类最早文明的诞生地之一——最早使用灌溉技术，最早出现文字，最早开办学校。由于缺乏地理屏障，几千年来这一地区经常受到来自四周高原游牧民族的攻击，王朝更迭更是连续不断。

公元前1894年左右（相当于中国夏朝），阿莫里特人建立了巴比伦王朝。公元前1792年左右，王朝第六位国王汉穆拉比统一了两河流域，后颁布了《汉穆拉比法典》。他把这件石碑作品安置在位于首都的太阳神沙玛什神庙，并把几件复制品安置在其他城市。到了公元前12世纪，附近城邦的埃兰人攻占了巴比伦，把它作为战利品带回埃兰首都苏萨，后来这件作品于1901年在苏萨（今伊朗境内）重见天日。从此《汉穆拉比法典》作为一件艺术品、一部文学历史文献，作为《圣经》之前最全面的司法典籍，向我们提供了研究两河流域社会、宗教、经济和历史的珍贵资料。